차별 없는

디자인

언거

일러두기

- 표지 이미지 설명: 쨍하다는 느낌이 들 정도로 밝은 파랑색 바탕의
 표지다. 표지의 열 시 방향부터 세 시 방향까지 검은색 구름 혹은
 연기처럼 보이는 도형이 셋, 그 위에 단순한 느낌의 흰색 글자로 제목
 '차별 없는' '디자인' '하기'가 가로 세로 사선으로 저마다 떠 있다. 표지
 왼쪽 아래에는 작게 출판사 이름인 숫자 '6699'와 대문자 'PRESS'
 글자가 조금씩 위아래 다른 위치에 놓여 로고를 만들고 있다.
- 이 책은 『표준국어대사전』과 『고려대 한국어대사전』을 기준으로 한글
 맞춤법을 통일하는 가운데, 가독성을 위해 일부 보조용언을 붙여 썼다.
- 약물 표기 기준은 다음과 같다. 단행본·잡지·소책자 등 출판물은 『 』,
 작품명·프로젝트·언론사는 〈 〉, 고유명사·약칭은 ' '로 표기했다.

차별 없는 디자인하기

6699PRESS

시작의 글

멀리에서 작게, 계속해서 빛나는 조각들

유선

이 책은 4년 전 '차별없는가게와 다이애나랩의 이야기를 책으로 만들고 싶다'는 6699프레스의 제안으로부터 시작되었다. 그러니까 이 책이 나오기까지는 꽤 오랜 시간이 걸렸다. 최근 몇 년간 다이애나랩은 계속해서 새로운 일을 진행해왔기에 그간 쌓인 기록과 생각들을 정리할 틈이 없었다. 또 우리의 이야기를 책으로 써서 더 많은 사람들과 나누어야겠다는 생각보다, 이전의 실패와 고민을 반영한 새 작품을 만들어 발표하고 싶다는 마음이 더 강했다. 그동안 우리는 많은 프로젝트를 했고, 주변 친구들과 작품을 계속 만들었다.

다양한 이들과 만난다는 것은, 도저히 이해할 수 없고 함께 할 수 없을 어떤 것과 조우한다는 뜻이기도 하다. 어떤 이들은 본인이 차별 없는 사람임을 믿어 의심치 않았고, 누군가 차별이라고 이야기할 때 그것은 차별이 아니라고 강하게 부인했다. 누군가는 차별을 받아 마땅한 상태이기 때문에 그런 일을 당해도 괜찮다는 생각, 그것은 절대로 차별이 아니라는 생각.

왜 각자가 생각하는 차별이 이렇게도 다른지, 왜 어떤 사람은 '이 정도는 차별이 아니고, 누군가는 그런 일을 당해도 괜찮다'고 생각하는지. 그런 생각은 어디에서 왔으며 어떻게 바꿀 수 있을지, 바꾸는 게 가능이나 한지...... 차별의 순간들을 줄이기 위해 무얼 할 수 있을지 생각하다보면 막막해지기도 했다. 그럴 때마다 밤하늘의 별처럼

반짝반짝 빛나는 존재들을 생각하곤 했다. 그래서 우리는 책에 다이애나랩의 활동을 기록하여 담기보다, 주변에서 활동하는 별자리 같은 이들의 이야기를 담고자 했다. 우리가 주변의 배리어와 차별에 맞닥뜨릴 때 멀리에서 작게, 그렇지만 계속해서 빛나는 조각들.

이 책은 '퀴어' '비인간' '연대' '도시' '장애' 다섯 가지 주제로 평등한 사회를 만들기 위해 활동하는 다섯 팀의 생각과 작업의 기록이다. 길벗체의 제람과 숲, 핫핑크돌핀스, 스투키 스튜디오, 리슨투더시티, 그리고 다이애나랩. 이들의 존재는 늘 같은 자리에서 멋지게 우리를 비춰주는 여러 개의 기준점 같다. 차별 없는 사회를 만들기 위해 디자인을 이어온 이들의 경험과 고민과 그 결과들은 저마다의 자리에서도 빛날 테지만, 책을 통해 느슨히 이어질 때 또 다른 좌표를 만들며 의미를 발할 것이다. 우리는 인터뷰의 형태를 빌려 이들의 활동을 사회적인 의미와 더불어 디자인적 측면에서 자세히 기록하고자 했다. 인터뷰는 이들의 활동을 오랫동안 지켜보고 함께한 재영과 유선이 진행하고 하나가 글을 다듬었다.

이 사회의 차별 없는 디자인을 위해, 많이 이상한 이 세계를 조금이라도 다르게 살아가기 위해, 필요한 것은 이렇게 활동을 지속하는 이들의 존재 자체일 것이다. 이들과 동시대에 서로 영향을 주고받으며 살 수 있어 마음이 든든하다. 모쪼록 이 기록이 누군가에게 가닿아 차별 없는 디자인하기를 위한 실천으로 연결되었으면 한다. 그것이 아무도 알아차릴 수 없을 만큼 작게 느껴지더라도, 이 사회 전체를 바꿀 만한 것이라 믿는다.

체

벗

길

키오와

체

벗 들

이인

퀴어와 이인

길벗체
숲(배성우)·제람(강영훈)

길벗체는 2020년 비온뒤무지개재단과 474명의 공동제작자가
제작하고, 길벗체 개발팀 숲(배성우)과 제람(강영훈),
채지연, 김수현, 김민정, 임혜은, 강주연, 신예림이 개발한
서체다. 한글 최초로 전면 색상을 도입한 완성형 서체이며,
누구나 평등하고 자유롭게 사용할 수 있도록 비온뒤무지개재단
웹사이트에서 무료로 다운받을 수 있다. 길벗체는 1978년
무지개 깃발을 처음 디자인한 길버트 베이커를 기리는
영문 서체 길버트체의 한글 버전으로 시작되었지만,
무지개색뿐 아니라 트랜스젠더, 바이섹슈얼 색상의 자족을
더 만들어 원작을 뛰어넘는 완성도를 갖추었다.
길벗체로 쓴 이름은 정체성과 프라이드를 드러냄과 동시에
지지와 연대의 표현이 되기도 한다. 디자인이, 서체가 사회에서
어떤 역할을 할 수 있을지 물을 때, 최근 몇 년간 길벗체가
보여준 사례만큼 강력하고 아름다운 영향력은 없다. 길벗체
기획과 제작에 주도적으로 참여한 숲과 제람에게 길벗체의
탄생과 반포, 개인으로서의 이야기를 들어보았다.

uniB4F1 B4F1	uniB4F8 B4F8	uniB4FC B4FC	uniB500 B500	uniB514 B514
딧	딨	딩	딪	딬

uniB527 B527	uniB528 B528	uniB529 B529	uniB52A B52A	uniB52B B52B
딸	딺	딻	딼	딻

uniB538 B538	uniB540 B540	uniB541 B541	uniB543 B543	uniB544 B544
땜	땝	땟	땠	땡

uniB55C B55C	uniB55D B55D	uniB55F B55F	uniB560 B560	uniB561 B561
떤	떨	떪	떫	떰

uniB5A4 B5A4	uniB5A8 B5A8	uniB5AA B5AA	uniB5AB B5AB	uniB5B0 B5B0
뚁	뚠	뚪	뚫	뚰

uniB5BD B5BD	uniB5C0 B5C0	uniB5C4 B5C4	uniB5CC B5CC	uniB5CD B5CD
뚝	뚀	뚄	뚌	뚍

uniB611 B611	uniB614 B614	uniB618 B618	uniB620 B620	uniB621 B621
똑	똔	똘	똠	똡

uniB647 B647	uniB648 B648	uniB65C B65C	uniB664 B664	uniB668 B668
뙇	뙈	뙜	뙤	뙨

uniB6AC B6AC	uniB6AF B6AF	uniB6B1 B6B1	uniB6B8 B6B8	uniB6D4 B6D4
뚬	뚯	뚱	뚸	뛔

뙤	뜨	뜨	뜨	뜨

uniB518 B518	uniB51B B51B	uniB51C B51C	uniB524 B524	uniB525 B525
따	떡	딲	딴	딸

uniB530 B530	uniB531 B531	uniB532 B532	uniB534 B534	uniB537 B537
땅	때	떽	땐	땔

uniB54B B54B	uniB54C B54C	uniB54D B54D	uniB550 B550	uniB554 B554
땜	땝	땡	떠	떡

uniB588 B588	uniB594 B594	uniB599 B599	uniB5A0 B5A0	uniB5A1 B5A1
떳	떴	떵	떻	떼

uniB5B3 B5B3	uniB5B4 B5B4	uniB5B5 B5B5	uniB5BB B5BB	uniB5BC B5BC
떳	떵	떾	떿	도

uniB5D0 B5D0	uniB5D1 B5D1	uniB5D8 B5D8	uniB5EC B5EC	uniB610 B610
똥	똬	똭	똰	똴

uniB625 B625	uniB62C B62C	uniB62D B62D	uniB630 B630	uniB634 B634
뙥	뚄	뚅	뚈	뚓

uniB69D B69D	uniB6A0 B6A0	uniB6A4 B6A4	uniB6A7 B6A7	uniB6AB B6AB
뚌	뚈	뚤	뚧	뚫

uniB6F4 B6F4	uniB6F8 B6F8	uniB700 B700	uniB701 B701	uniB704 B704
뜀	뜈	뜀	뜁	뜄

차별과
혐오를 넘어
자부심으로.

사람의 향을 묶어 사물과

길벗체를 만든 숲과 제람

유선

먼저 두 분을 소개해주세요.

숲

숲(배성우)입니다. 지금 서체 회사 '산돌'에서 서체를 만드는 글자 디자이너이기도 합니다. '고고라운드' '끼기긱' '격동 굴림2' 등의 폰트를 만들었어요. 현재는 환경을 생각하는 폰트인 '에코폰트 물푸레'를 개인적으로 제작하고 있습니다.

제람

제 활동명인 제람은 '제주 사람'의 줄인말이에요. 제주를 기반으로 하는 예술 활동가입니다. 작년까지 주로 제주에서 작업했고, 올해부터는 해외 활동이 많아지고 서울에서 할 일이 늘어 서울에 거처를 마련하여 제주를 오가며 활동하고 있습니다.

재영

두 분은 어떻게 만나셨나요?

제람

기독교윤리실천운동(기윤실)이라는 시민단체에서 기획한 〈대학생 리더십 아카데미〉에서 만났어요. 10주 동안 매주 다양한 사회적 소수자나 당사자를 옆에서 돕는 이들을 만날 수 있었고, 그 경험을 토대로 저마다 시민운동을 기획해볼 수 있었어요. 처음으로 사회적 존재로서 자아를 배워가는 걸음마를 떼는 그 순간에 같이 큰 거예요. 동지애가 있죠.

그 프로그램에서 저희 주제는 종교와 퀴어, 여행. 이 세 가지 정도였어요. 거기서 같이 활동하면서 친해졌어요. 당시가 이명박 정부였거든요. 4대강 사업을 한다고 강을 다 파헤쳤을 때 저희가 팀을 꾸려 실제로 그 강들을 탐방하고 여행하는 공정 여행이었죠. 당시 제람이 성소수자임을 알지 못한 상태였는데, 기독교와 퀴어를 연결할 수 있는 지점을 고민하며 퀴어면서 기독교인인 사람들을 인터뷰하러 다니기도 했어요.

돌이켜보면 저의 20대를 관통하던 큰 질문의 주제가 기독교와 퀴어였어요. 교회에서는 성소수자 얘기를 하면 "왜 그런 얘기해" "그거는 죄야"라고 단정 짓는다든지 배척하는 게 이상했어요. 그러다 제람이 저에게 커밍아웃하면서, 내가 가진 철학이나 교리로는 제람을 보호할 수 없겠다는 생각이 들었어요. 당시에 교회에서는 그냥 끊어버리라는 폭력적인 말들을 아무렇지 않게 했었고요. 그런 이슈와 고민들이 많던 시기에 제람과 함께 있었고 그렇게 20대를 지나왔어요.

유선

두 분은 어떻게 디자인을 시작하게 되신 건가요?

제람

저는 어릴 때부터 미술을 하고 싶었어요. 순수미술 말고 응용미술이요. 그런데 집안 형편이 안 좋았어요. 어머니께서 제가 디자인 대학을 다닐 수 있도록 지원해줄 여력이 안 되는데 제가 공부를 곧잘 하니 대학에 가서 '평범하게'

돈을 벌며 살 수 있는 전공을 하길 바라셨어요. 제가
고등학교 1학년 때 담임 선생님이 미술 선생님이었는데,
저를 특별히 아끼셨어요. 이미 계획된 미술 교과과정에 일부
변화를 주면서까지 제가 다양한 재료와 주제를 경험하도록
독려하셨고, 휴일에도 제가 외부에 대회를 나가면 함께
걸음하시기도 했어요. 그렇게 1년을 보내고 나니 나름 저를
보여줄 수 있는 포트폴리오가 생겼어요. 그걸 어머니께
보여드렸지만 결국 설득하지는 못 했어요.

대학은 경영학과에 진학했어요. 자본의 언어를
유창하게 익혀서 사회에서 쓸모 있는 사람으로
증명받아야겠다는 생각을 했어요. 대학을 다니다 휴학하고
입대했는데, 거기서 원치 않는 방식으로 성소수자인 게
드러났어요. 곤혹을 치렀죠. 그 영향으로 병역 증명서에
제가 '문제가 있다'고 판단될 문구가 삽입되었어요. 그걸
갖고서는 대기업이나 공공기관 입사는 사실상 어려운
상황이 되었고요. 이제는 세상의 기준에 맞는 방식으로
내 쓸모를 증명할 수 없게 되니 자신을 스스로 설명하고
이해하고 북돋는 한편, 주변을 해석할 수 있는 언어를
배워야겠다 생각했어요. 그 증명과 판단의 중심축을
세상에서 저 자신으로 옮겨야겠다 다짐한 거죠. 구체적인
실천으로 예술, 시각언어, 그래픽 디자인이 제가 익히고
표현할 새로운 언어가 되었어요. 그게 제 인생의 첫
선택이었어요. 서른 다 돼서 주어진 상황에서가 아니라 내가
결정한 선택이었죠. 디자인 대학에 진학해서 2년간 그래픽
디자인을 배운 건 무척 좋은 선택이었고, 행복했어요. 그때
기억이 좋아 또 행복하고 싶어 유학도 다녀왔어요.

저도 미술을 좋아했어요. 어릴 때 미술상을 받을 정도로
시각적인 표현을 좋아했고 제법 칭찬도 받았거든요. 그런데
미술을 공부해야겠다는 확신도 없고, 부모님과 주위의
기대나 시선 등에서 자유로울 수 없어 입시 공부로 대학에
갔어요. 시간이 흘러 군대에 다녀오고 복학했는데, 자신에
대한 근본적 물음을 갖게 되었어요. '나는 누구인가, 무엇을
좋아하는가, 어떻게 살아야 하는가' 등등요. 그 과정을
지켜봐준 제람의 권유로 'KT&G상상마당'에서 진행하던
박훈규 님의 〈행복한 화실〉이라는 미술 프로그램을 알게
되었고, 오랜만에 다양한 표현을 했어요. 말 그대로 정말
행복했어요. 그래서 이 경험을 계기로 졸업까지 2년 동안
순수예술 학과 수업을 들으면서 표현의 기초를 다지는
시간을 가졌어요. 수업을 들으면서 처음에는 참 즐거웠는데,
어느 순간 조금 공허하다고 느꼈어요. 표현할 수 있는 매체는
자유롭지만, 작업의 주제가 '나'에게만 집중되어 있다보니
'내가 이랬고 저랬어' '나는 이런 사람이야'를 표현하는
데만 열중했거든요. 반면 디자인은 다른 사람과 협업할
기회도 많고 소통을 중요하게 생각하는 분야잖아요. 그래서
디자인을 배워야겠다고 생각했어요. 오랜 고민 끝에 새로운
배움의 시간을 갖기로 마음먹었고, 계원예술대학교에
진학하게 되었습니다. 그곳에서 그래픽 디자인을 기초로 한
시각언어를 익혔어요.

디자이너와 삶의 경계에서

재영

두 분은 글자를 그리는 수업이나 일에 흥미가 있으셨나봐요.

제람

아니요. 제가 섬세하긴 하지만, 분명한 당위나 욕구가
없으면 집요하지 않거든요. 그러니까 누군가의 어려움에
대해 집중하며 끈기를 발휘해서 운동 차원에서 힘을
싣는데, 글자의 뾰족함 등 완성도를 높이기 위해 갈고닦는
장인정신을 발휘하고 싶진 않더라고요. 글자 만드는 작업이
의미 있고 흥미롭다고 생각하지만 그 일에만 몰두하고
싶지는 않았던 거죠.

숲

그래픽 디자인을 공부하면서 열등감을 가지고 있었어요.
'나는 다른 전공자고, 미술을 전문으로 공부하지도
않았잖아'라는 식으로 많이 생각했죠. 그래서 선생님께
종종 칭찬받으면서도 스스로 실력이 부족하다고 여겼어요.
분명한 저의 강점이 있었는데도 말이에요.

　　저는 느리지만 우직하게 제자리를 지키면서 작업하기를
잘했는데, 빠르게 작업물을 만들어야 할 때마다 마음이
조급해지는 거예요. 예를 들면 포스터를 빠르게 만들어야
한다거나, 일러스트를 빠르게 그려야 한다거나. 그럴 때마다
작업 결과물도 만족스럽지 않게 나왔어요.

　　글자를 그릴 때 상대적으로 제가 더 잘할 수
있겠더라고요. 우직하게 제자리를 지키면서, 한 자 한 자
글자를 만들다보니까 자신감이 생겼고 꼼꼼함이나 세심함도
생기더라고요. 글자 디자인을 하면 할수록 공부할 거리도
많아졌고 그것을 알아가는 재미도 있어서 글자 디자인에 더
흥미를 갖게 된 것 같아요.

유선

길벗체에 대한 이야기를 한번 해볼게요. 길벗체를 만들게 된
계기는 무엇이었나요?

제람

제가 '비온뒤무지개재단'의 '이창국퀴어연구지원기금'을
받아서 연구 작업을 했어요. 2018년부터 2019년까지 2년간
한국에서 성소수자라는 이유로 기독교인과 교회로부터
받은 차별과 혐오의 사례를 미디어 생산물로 아카이브했죠.
〈차별과 혐오를 넘어 자부심으로(Pride Over Prejudice,
POP)〉라는 이름으로, 웹 아카이브에 그치지 않고
전시로도 풀어냈어요. 아무래도 다루는 내용이 어둡고
비관적이다보니 웹 아카이브뿐 아니라 전시 공간을 방문할
분들께, 그럼에도 우리는 희망을 잃지 말자는 메시지를
시각적으로 전하고 싶었어요. 그래서 이 프로젝트의
제목과 소제목, 구호 등을 표현할
백수십 자 분량만 영문 무지개 색상
서체인 '길버트'처럼 레터링하는 게 당초
계획이었어요. 그런데 전시를 다녀간
많은 분들이 실제로 한글로도 무지개 색상 서체가 나왔으면
좋겠다는 의견을 주셨어요. 그야말로 대중이 원하고
요청해서 만들어진 서체라고 할 수 있어요.

숲

저는 '개인적인 것이 보편적인 것이다'라는 말을 믿는
편이에요. 길벗체는 제람이 말했듯 전시를 기획하며 나온
결과물이에요. 전시가 계기가 되어 폰트로 이어졌죠. 사실

PRIDE OVE

개요 　퀴어문화　　차별금지
　　　 축　제　　　반대운동

〈차별과 혐오를 넘어 자부심으로(Pride Over Prejudice, POP)〉 웹 아카이브

PREJUDICE

경남학생	대학 내	기타
인권조례안	**성소수자 활동**	

길벗체를 정식으로 만들 생각은 없었어요. 시각적으로
효과적인 도구를 고민하다 서체를 선택한 것이거든요.
그런데 전시 기간 동안 400여 명 넘게 와 지지하고,
포토존처럼 길벗체 앞에서 사진을 많이 찍으셨어요.

재영

길벗체를 만든 계기가 된 그 전시, 슬로건이 멋있더라고요.
'차별과 혐오를 넘어 자부심으로'. 당시만 해도 디자이너가
사회에서 차별, 혐오, 퀴어 주제로 목소리를 내는 사람들이
많지 않았죠. 지금보다 더 껄끄러운 분위기였는데,
갑자기 'POP'라고 정하신 이름처럼 딱 튀어나온 듯한
느낌이었어요. 이 슬로건을 정한 이유, 혹은 'POP'라고 이름
붙인 게 그런 의도였는지 궁금해요.

제람

제목을 구성하는 데 필요한 열쇠 말을 적어봤어요. 자부심을
뜻하는 '프라이드(pride)'는 일찌감치 확정했고, 다른 단어와
조합을 염두하여 여러 후보군을 정리하는데, 편견을 뜻하는
'프레주디스(prejudice)'가 눈에 들어오더라고요. 제인
오스틴의 소설 『오만과 편견』 원제목이 '프라이드 앤드
프레주디스'인데 앤드만 오버로 바꿔서 제가 원하는 의도를
살리되, 이미 유명한 단어 조합이 된 소설
제목을 연상케 해 기억하기 쉽게 만드는
전략을 썼어요. 편견을 넘어 자부심으로!
이름을 정하고 나서 웹 아카이브에 쓸
도메인을 검색해보니 아직 'prideoverprejudice.com'이
살아 있어서 얼른 확보했어요.

《Pride Over Prejudice》 전시장 전경

원래는 연구 내용을 기초 자료를 활용할 수 있게
정리하는 정도로도 의미 있는 작업이었어요. 연구비로
250만 원을 받았는데, 보고서 형식의 문서 작성 말고
별다른 시도를 하기에는 턱없이 적은 예산이기도 했어요.
그런데 애써 결과물을 내놓아도 막상 관련 연구를 하는
몇 명 외에는 접하지도 못 하겠다는 생각이 들더라고요.
그래서 디자이너의 관점으로 다시 이 작업을 들여다보고,
정보 접근성을 높여 더 많은 이들이 접할 수 있도록
방법을 고민했어요.

연구를 통해 수집한 자료를 명확한 세부 주제 네 개로
나누어 정리했고, 주제별로 각기 다른 상징색을 부여하여
구분하기 쉽게 했습니다. 그 과정에서 길벗체가 탄생했고요.
작업이 확장되면서 협업자가 필요했고, 숲과 함께 라파엘
라시드를 영입했어요. 라파엘은 영국 출신의 프리랜스
저널리스트예요. 오랫동안 한국의 소식을 영미권에 알리는
일을 해서 한국 상황에 눈이 밝아요. 특히 성소수자 인권에
관심이 깊어서 숲과 셋이 힘을 모아 웹 아카이브뿐 아니라
전시를 준비했어요.

웹 아카이브를 구성하는 네 개의 축을 전시에서도
반영했고, 전시 공간을 네 개로 분리해 가급적 쉽게
그 주제를 파악하도록 인포그래픽, 영상, 자료 모음,
인터뷰 등의 형태로 정리하여 선보였습니다. 전시 공간을
섭외하기도 쉽지 않았어요. 성소수자 인권이 주제라고 하니
난색을 표하는 곳들이 더러 있었어요. 결국 '팩토리2'라는
공간에서 흔쾌히 받아주어 전시를 할 수 있었어요. 전시는
제가 군 정신병원에서 풀려난 1월 16일에 맞춰 열었고,
나흘 동안 이어졌어요.

재영

'길버트'가 '길벗'이 되었네요. 길버트는 레인보우 플래그를
창시한 '길버트 베이커(Gilbert Baker)'를 추모하고
그 숭고함의 유산을 이어가는 마음으로 만들어진 폰트죠.
길버트가 길벗이란 이름으로 한글화가 된 게 탁월하다는
생각이 들었어요. '길벗'은 '길을 함께 걷는 친구'라는
의미잖아요. 이 네이밍에는 어떤 고민들이 담겨 있나요?

제람

영문 무지개 색상 서체 길버트의 취지를 지지하고
연대한다는 의미를 담고 싶었어요. 그런데 미국의 사례를
살펴보니, 대통령 선거에서도 성소수자 인권을 지지하는
후보 캠페인에서 버젓이 길버트체를 쓰더라고요.
그래서인지 길버트는 이미 도래한 시대를 자축하고
향유하는 느낌의 서체였어요. 그런데 우리는 상황이 조금
다르잖아요. 그래서 길벗체는 다가올 시간을 미리 앞서
마중하는 서체이길 바랐어요. 앞으로 함께 나아가야 할
길벗이면 좋겠다고 생각했어요.

숲

발음이 재미있고 비슷해서요. 이 영문 서체를 한글화
한 것이 저희가 처음이라 뜻을 잘 계승할 필요가 있었어요.
모양이나 형태적인 부분만 아니라 이름을 가지고도
재미있게 풀어보자 해서 '함께 걷는 이 길의 친구들'이라는
의미로 '길벗'이 나왔고요. 제람이 약간 위트 있게 이렇게
네이밍하기를 좋아하고 잘하거든요. 그래서 '이거다'(박수)
했어요. 초반에는 영문 서체를 '계승'하는 의미가 컸는데,

gilbert

길벗

길버트 폰트와 길벗체

길버트 폰트는 NewFest, NYC Pride, Ogilvy 및
Fontself의 협업으로 만들어졌고, 길벗체는 숲과 제람,
채지연, 김수현, 김민정, 임혜은, 강주연, 신예림이 개발,
비온뒤무지개재단과 474명의 공동제작자가 제작했다.

어느 순간부터 그 단어를 쓰지 않고 '진화했다'라든지
'완전히 새로운 프로젝트'라는 식의 표현들을 저도
쓰게 됐어요.

전시가 끝나고 나서 지금 버전의 길벗체가 되기까지 시간이
꽤 걸렸을 것 같아요.

거의 1년 작업했어요. 그나마 속도를 내서 1년, 저희가
초반에는 한 2, 3년 기획했거든요. 글자를 그릴 때 보통은
흑과 백으로 구성된 서체를 만들고 그것을 소프트웨어화
하는 2단계라면, 길벗체는 컬러가 들어가 3단계가
되는 거예요. 시간이 많이 필요하겠다고 처음에 고민을
많이 했어요.

　　비온뒤무지개재단이 감사하게도 많이 도와주셔서
이만큼 올 수 있었어요. 처음에는 재단을 염두에 두지 않아서
2, 3년 작업 기간과 그에 해당하는 임금 등 맨땅에 헤딩하듯
고민이 많았어요. 어찌 됐든 한 1년 정도 걸렸고, 여덟 명이
함께 3종의 자족(Font Family)을 만들었어요.

재영

보통 서체가 1년 안에 만들어지는 건 기적 같은 일 아닌가요?
게다가 자족까지 있고, 색깔까지 입혀야 했으니 노동량이
많이 필요했을 것 같아요.

정말 순식간에 만들었어요. 앞서 소개한 전시가 2020년 1월 22일에 끝났는데, 길벗체 모금 시작이 5월 말이었거든요. 넉 달 새 모든 기획과 준비를 마친 거죠. 제작비 모금과 홍보를 담당한 비온뒤무지개재단과 협약 및 계약서를 작성했어요. 모금액을 목표한 만큼 모으지 못했을 경우에는 모자란 금액 구간을 나누어 제람과 숲이 책임을 진다, 모금이 어느 구간 이상 이루어지면 제람과 숲이 일정 액수를 인건비로 가져갈 수 있다는 등의 세부 내용을 정했죠. 참여한 모두가 최선을 다했지만, 결국 마이너스가 되면 제람과 숲이 책임지는 구조였어요. 하지만 그마저도 기뻤어요. 비온뒤무지개재단이 함께하지 않았다면 길벗체가 탄생하기 어려웠을 거예요. 그런 점을 두루 감안하여 길벗체는 제람, 숲 그리고 비온뒤무지개재단 세 주체가 공동저작권을 갖기로 했어요. 관리는 재단에서 하고요. 글자의 꼴을 숲이 만들면 제가 색상 조합을 정했어요. 나중에는 숲이 다니는 서체 회사의 동료 네 명을 섭외해서 함께 글자꼴을 그렸고, 제가 규칙을 정하면 어시스턴트를 맡은 친구가 색상을 입혔어요. 5월 말 시작해서 넉 달 만인 9월에 무지개색을 입힌 길벗체가 나왔어요.

　　어떤 글자부터 만들지 기준이 없었어요. 길벗체를 후원해주신 분의 성함을 씨앗으로 삼아 퍼뜨렸죠. 첫 후원자 이름이 '울림'이었는데 '울'과 '림'을 먼저 그리고, 앞뒤로 글자를 파생하면서 만드는 방식으로 진행했어요.

보통 한 벌을 만들 때 길면 6개월 잡고 하거든요. 그 작업 기간을 3분의 1로 압축시킨 거죠. 밤도 많이 새우고, 고된 작업이었어요. 쉽지 않았던 기억이 좀 있습니다. 제가 흑과 백의 뼈대를 만드는 작업을 주로 했고, 규칙을 만들어 컬러 넣는 작업을 제람이 했죠. 그래서 팀이 두 개로 나뉘어 있었어요. 흑백 팀, 컬러 팀. ㄱ, ㄴ, ㄷ, ㄹ을 '모임꼴'이라 하는데, 흑백 팀이 '글립스(Glyphs)'라는 폰트 제작 프로그램으로, ㄱ 모임꼴을 만들면 컬러 팀에 넘겨요. 그러면 컬러 팀이 '일러스트레이터'로 가져가 규칙에 맞게 컬러를 확 넣어요. 그런 다음 다시 저희 흑백 팀한테 주면 다음 모임꼴을 작업하고 작업을 계속 주고받으면서 했어요. 흑백을 다 만들고 컬러 팀에 넘기는 게 아니라, 모임꼴마다 건건이 병렬식으로 급히 진행됐어요. 그러다보니 소통 시간, 작업 시간도 많이 들고, 다섯 명이 협업하다보니 미감이 다 달라 생긴 게 다른 거예요. 명확한 가이드를 주긴 했지만 '난 이게 맞는데'라고 생각해서 만들어오면 제가 다시 통일하는 작업을 하고. 디테일하게 따지면 손이 엄청 많이 가는 작업이었어요. 결론적으로 여덟 명이 지지고 볶고 밤 새우면서 1년 동안 만든 결과물이에요.

공동이란 이름의 힘

유선

이렇게 힘든 작업인데 여러 사람들과 함께 만들 수 있던 힘은 무엇이었나요?

숲

일단 뜻이 좋았던 것. 공동 개발자들도 그 뜻에 공감을
많이 해주셨어요. 저희가 돈도 많이 못 드렸는데 같이 하게
됐어요. 너무 감사하죠. 그 뜻을 이해해주고 연대해줬다는
것만으로도 감사한 일이기도 합니다.

재영

총 여덟 분 중 두 분이 우리가 아는 제람과 숲 님인데, 나머지
여섯 명의 이름도 공유해주실 수 있으세요?

숲

'개발자'와 '제작자'가 있는데, '책임 개발자'는 숲과
제람이고, '공동 개발자'가 나머지 여섯 분이에요. 채지연,
김수현, 김민정, 임혜은, 강주연, 신예림이 그 여섯 명입니다.
'공동 제작자'라고 하면 474명의 사업자, 이렇게 저희가
구분합니다. 홈페이지,『길벗체 해례본』(2022)에도
나와 있습니다.

유선

의미 있는 일들을 체계적으로 잘하신 것 같아요. 길벗체
디자인은 글꼴과 색상만으로도 다양한 사람들을 포용하고
있어요. 디자인의 포용과 확장의 가능성을 보여준 의미 있는
사례라고 생각해요. 디자이너의 사회적 역할에 대한 고민이
많으셨을 텐데요.

숲

디자인을 공부하기 시작했을 때 제람과 제가 함께 공감하고

공유했던 선언문 같은 게 있어요. 〈The First Thing First〉라고, 1963년 그래픽 디자이너들이 사회적 이슈에 목소리를 내자며 만든 공동 선언문인데, 60년이 넘게 지난 지금도 저는 유효하다고 생각해요. 제람은 아니지만, 저는 여전히 디자이너라는 정체성을 갖기에 목소리를 내야 된다는 점에 많이 공감하고, 그게 저를 떠받치고 있어요. 노먼 포터의 『디자이너란 무엇인가』(작업실유령, 2020)에서도 "디자인은 메시지다"라는 얘기를 하잖아요. 예쁘게 잘 만드는 게 기본이겠지만, 그걸 넘어서서 어떤 의미를 담아내고 새로운 담론을 만들어내는 일도 디자이너의 역할이라 여기며 작업해요. 사실 이런 생각이나 고민을 공유할 수 있는 디자이너를 많이 만나진 못했어요. 그래서 개인적으로 외롭기도 한데요. 어쨌든 이런 디자이너들도 필요하다는 생각으로 앞으로도 꾸준히 작업하고 싶어요.

　　주류 디자인 업계에서는 여전히 예쁜 게 중요하잖아요. 그걸 '무시하겠다'가 아니라, 이면의 의미 등을 성찰해 명쾌하고 잘 다듬은 디자인도 아름다운 디자인이라 생각이 들어서 그런 작업을 하는 많은 분들을 만나고 연대하고 싶어요.

제람

꼭 무언가를 '디자인'해야겠다고 생각하지는 않아요. 관계 안에서 필요를 발견하고, 그 필요가 우리 안에서 공명이 된다면 같이 가는 거죠. 그래서 혼자 외로운 작업은 안 해요. 저는 외로움이 제일 힘들고 싫은 사람이거든요. 공동체적인 차원에서 작업이나 활동을 주로 하는 편이고, 제가 느끼는

필요와 바람이 있지만 그게 왜 작업이나 활동으로 이어져야 하는지 누군가를 설득할 수 있어야 한다고 생각해요. 그래야 '우리' 작업이 될 테니까요. 설득하는 과정에서 기획과 방향성이 정교하고 명료해지기 때문에, 저는 벼리는 과정 자체 역시 중요하다고 여깁니다.

제가 대학에서 경영학을 공부할 때, 세계적인 마케팅 그룹의 한국 지사 중역이 교수였어요. 세련된 외양과 근사한 말투를 지닌 분이었어요. 그분 말씀이, 누군가의 필요를 당사자보다 먼저 알아채는 사람이 딱 둘 있대요. 하나는 그 사람을 사랑하는 사람, 또 하나가 그 사람의 필요에 맞는 재화나 서비스를 팔려는 마케터라는 거죠. 그 말을 듣고 괜히 오기가 생겼어요. 결국 사랑이냐 돈이냐인데, 돈의 논리에 지고 싶지 않다는 마음이 생겼어요. 제 노력과 재능 그리고 창의성을 잘 쓰고 싶었고요. 그래픽 디자인도 사정은 크게 다르지 않죠. 자본주의의 산물로 탄생한 장르이자 매체인데, 그래픽 디자이너들이 그 태생적 한계를 극복하는 과정에서 대안적인 움직임을 만들고 새로운 역할을 찾는 걸 반갑게 지켜보고 응원하고 있어요.

길벗체 디자인의 의도들
재영

길벗체의 글자꼴은 명랑하면서도 단단한 인상입니다. 글자꼴을 디자인하면서 형태에 대해 고민하고 의도하신 바는 무엇인가요?

영문 서체 길버트가 '세리프(serif)'로 깃발이 나부끼는
의미를 지녀서 그걸 뺄 수는 없었어요. 슬랩(slab) 세리프체,
그러니까 부리가 있는 한글 폰트를 만들어야겠다고
처음에 기획했죠.

　　폰트를 만들 때, 크게 두 가지로 '획'의 표현이 어떠한가,
그리고 초성, 중성 종성이 어떻게 모여 '구조'를 이루는가,
이렇게 두 가지를 감안해야 된다고 생각했어요. '획'에 대한
부분은 그렇게 깃발이 날리는 표현을 유지하자 생각했고,
'구조'에 있어서는 네모 안에 꽉 차게 그리면 명랑하거나
젊은 느낌이 들고, 네모 안에 여유를 주게 되면 성숙하고
어른스러운 모습이 나오게 되는 것 같아요. 그래서 네모
안에 꽉 차게 짰어요. 이응(ㅇ)의 형태에서도 분위기를 낼 수
있는데, 이응이 정원(완전한 동그라미)에 가까울수록 귀엽고
어려 보이거든요. 그러지 않게 좀 넓게 채워 그리는 작업들을
택했어요. 구조 자체에 '섬세하지만 명랑한' 분위기들을
담고 싶어 나이에 있어 중간 지점을 찾으려 노력했어요.
밝아 보이려고 많이 애썼고요. 획과 구조에서 그 인상들이
나타나는 것을 주안점으로 두었습니다. 획과 획이 만나는
시옷(ㅅ) 같은 부분에서 뭉치는 부분이 없게 주의한다 등
디테일하게 만지면서 작업했고요. 그래서 구조와 획 표현
요렇게 두 가지를 신경썼습니다.

제람

서체에 여러 쓰임이 있는데, 짧고 굵고 단단한 이야기를
힘있게 전할 수 있는 서체를 제목용 서체라 하고, 긴 내용을
읽더라도 이물감 없이 받아들일 수 있게 담아내는 서체를

길벗체의 글리프 작업 화면

길벗체 온라인 생성기 〈길벗과 함께〉

미리보기

글꼴크기
13

줄간격
1

글자간격
4

이미지품질(픽셀)
600

배경색

투명

문자	Rainbow	TG	BI
사	⦿	◯	◯
랑	◯	⦿	◯
해	◯	◯	⦿

이전 | 다운로드1 | 다운로드2

앞으로 함께 나아가야 할 길벗.

본문용 서체라고 하거든요. 길벗체는 명확하게 제목용
서체에 해당해요. 그래서 긴 호흡으로 적은 글을 길벗체로
쓰면 읽기도 어렵고 그다지 아름답지도 않아요. 짧은 기간에
만들다보니 글자 간격이 균일하게 보이도록 시각 보정을
충분히 못한 아쉬움도 있어요. 또 획이 굵다보니 어떻게 하면
잘 읽힐 수 있을까 고민했어요.

유선

길벗체는 '한글 최초로 전면 색상을 도입한 완성형
서체'입니다. 작업이 많이 어려웠을 것 같아요. 서체가
만들어진 과정에 대해 좀더 자세히 듣고 싶어요.

네, 조금 전에 말씀드렸듯 여덟 명이 두 팀으로 나뉘어
작업했어요. 흑백 만드는 작업을 1차로 하고, 2차로
컬러를 넣고, 마지막 3단계에서 다시 폰트화하는 작업들,
총 세 단계가 주된 작업 과정이었어요. 여덟 명의
작업자가 협업했기 때문에 파일을 주고받는 지점에서
틀어지는 점들도 생겼죠. 특히 2차 컬러 적용 단계에서
일러스트레이터로 컬러를 넣고 폰트화 하는 작업에서
어려움이 있었어요. 컬러 폰트는 여전히 최신 기술에 속해서
기술적으로 상용화가 많이 안 되어 있다고 해야 할까요?
구체적으로는 영문 길버트를 제작한 '폰트셀프(Fontself)'
라는 회사에서 배포하는 일러스트 플러그인을
사용해 길벗체를 만들었는데, 라틴 폰트 제작 기반
프로그램이다보니 한글을 인식하는 속도도 느렸고, 저희가
의도한 자간이나 너비도 컬러를 적용할 때마다 틀어지는

거예요. 그런 것들을 최대한 수정하고 다듬는 작업들도
생각보다 고됐어요.

컬러 같은 경우는 저희가 비온뒤무지개재단에서
처음으로 모금을 받아 자금을 마련했어요. 〈이름표를 만들어
드립니다〉라는 리워드 프로젝트로 후원해주신 분들에게
길벗체로 이름을 써서 SNS에 올릴 수 있게 '피엔지(png)'로
제공해드렸어요. 그때 색상의 규칙들을 잡아갔어요.
그 규칙을 가지고 나머지 이제 3,000여 자에 적용하게
됐죠. 쉽지 않은, 오래 걸린 작업이었고 '이런 게 또 나올
수 있을까?' 생각이 들어요. 진짜 너무너무 고됐거든요.
3단계 폰트화 작업에서는 최종적으로 '글립스' 프로그램을
사용하는데, 이제 '빨주노초파남보'라면 '빨주노초파남보'의
레이어를 다 만들어야 돼요. 그러니까 한 글자당 최소
세 개에서 여덟 개의 컬러 레이어가 있는 거예요. 이 색깔을
지정해주려면, 한 글자당 여덟 개의 레이어를 만들어야 되고,
만약에 3천여 자를 만들려면 곱하기 8을 해야 되죠. 거의
2만에서 3만 자를 만든 것과 비슷한 공수가 든 것 같거든요.
그래서 '컬러를 전면으로 넣는 일은 쉽지 않다' '이런
작업 안 나올 것 같다'라고 저는 생각합니다. 시간도 많이
들고 돈도 많이 드는 작업이었어요. 어쨌든 저희는
'의미주의자'들이어서, 의미만 보며 막 달렸던 것 같아요.
다행히 비온뒤무지개재단에서 모금도 해주고 도움을 주셔서
작업비도 충당했어요. 그러니까 진짜 기적 같은 작업이었죠.
여러 다양한 사람들의 도움이 아니었으면 이 작업을 할
수 있었을까? 다시 하라 하면 엄두가 나지 않습니다. 특히
한글을 만든다는 게 쉽지 않아요. 처음에 그 길버트 영문
서체를 만든 팀이 일본 팀이더라고요. 그래서 한자를 다

만들었나 해서 봤는데, 한자는 없더라고요.

재영

길벗체를 기획하고 만들어 퍼뜨리기까지 모든 과정이
민주적 투쟁이고, 발화적 목소리라는 생각이 들어요.
트랜스젠더와 바이섹슈얼의 상징 색을 반영하는 등 변화도
있는데요. 퀴어 정체성을 상징하는 많은 색상들이 있잖아요.
그렇게 파생되어 길벗체가 계속 자라나갈 수도 있겠다는
생각이 들어요. 어떻게 생각하세요?

제람

2020년 5월에 시작해서 2021년 1월까지 8개월 남짓한 시간
동안 세 가지 색상 조합을 적용한 서체를 완성했어요. 서체를
다듬고 계속 보완하면서 동시에 이듬해 1월에는 『길벗체
해례본』을 펴냈고요. 이걸 3,000만 원도 안되는 예산으로
했어요. '좋은 일'을 한다는 당위를 앞세워서 협업자들을
착취하는 구조가 되지 않으려고 애썼어요. 그러다보니 저와
숲을 스스로 착취해야 실현 가능한 구조가 되더라고요.
무거운 책임을 느꼈고, 함께라서 견딜 수 있었어요. 예정한
작업을 일단락하고 더는 못 하겠다는 생각이 들었어요.
'이만하면 됐다' 하는 마음과는 조금 결이 달라요. 더하면
좋을 게 보이기는 하거든요. 예컨대, 길벗체를 성소수자뿐
아니라 장애인 인권운동과 환경보호 단체 등에서도 적극
활용하거든요. 초록색과 파랑색 계열을 섞어서 환경운동에
특화된 길벗체를 만들어도 좋겠다는 생각은 했어요. 실제로
세월호 참사가 일어난 시기가 돌아올 때마다 제가 노란색을

모두가 서로를

길벗 Rainbow

이롭게 하는 세상을

길벗 Transgender

끊끊니다

길벗 Bisexual

길벗체 자족 3종

길벗체에 입혀 함께 나누고 싶은 문구를 써서 배포하기도
했거든요. 하지만 여력이 되지 않기 때문에 엄두를 내지
않고 있어요. 길벗체가 출시된 이후, 여러 시민사회 단체
등에서 디자인이나 기획을 요청했어요. 하나같이 뜻깊은
일이었지요. 그런데 대부분 그 사업의 취지와 의미에
관해서는 상세하게 적어 보내면서 사례비에 관해서는
말하지 않거나 터무니없이 적어요. 정말 마음이 움직이면
적은 사례비를 받거나 무보수로도 일을 하기는 해요. 하지만
일 년에 한두 건 정도예요. 그 이상 하기에 제 전문성과
일상을 지키기 어려워서요.

저도 없을 거다 말씀드리고 싶고요. 개인적인 계획이라면,
현재 약간 자간이 흐트러지고 너비가 망가진 점들 때문에
완성도가 조금 떨어져 보이는 부분들이 있어서 그걸
정리하는 작업은 하고 싶어요.
　　길벗체가 재밌는 게, 세월호 참사 주기가 오면
컬러를 노란색으로 바꿔서 사용하신다든지, 이 길벗체를
창의적으로 많이 사용해주시더라고요. 이렇게 또 다른
키 컬러의 길벗체를 만드는 사람이 누군가 나타날 수도
있겠다, 이것을 다르게 해석 활용할 수도 있겠다라는 생각이
들어요. 제람과 이런 얘기들을 많이 했어요. 폰트 하나
만드는 게 임신, 출산, 육아랑 비슷해서 사실 '내 새끼'긴
한데 '흠들'이 보인다, 보이긴 하지만 냅두자는 얘기들을
했어요, 내 새끼니까.(웃음) 아무튼 현재 계획은 없습니다.
창의적으로 사용해주실 분들이 있을 테니, 그런 분들에게
맡기는 걸로.

재영

길벗체가 사용된 다양한 사례나 의미 있었던 순간들을
꼽아주신다면요?

숲

길벗체가 성소수자를 위한 서체, 성소수자들이 명랑하게
본인을 설명하거나 표현할 수 있는 서체로 기획돼 만든
폰트이긴 하지만, 퀴어 신에만 사용되는 게 아니라
장애운동 판, 정치계, 페미니즘, 환경운동 등 여러 곳에서
사용되었어요. 많이 확장되는 게 신기했거든요. 이게
서체의 힘인가라는 생각도 들었고요. 그래서 저는 사실
경험을 딱 하나 꼽기는 어렵고, 이렇게 확장되는 예시들이
인상적이에요. 그래서 '전국장애인차별철폐연대(전장연)'
행진에 사용됐던 길벗체 현수막이라든지, 세월호 참사 주기
당시 제람이 노란 리본과 함께 노란색으로 바꾼 길벗체를
심상정 위원이 본인 SNS에 올린 거라든지, 여러 단체들이
아이덴티티로 사용한 부분들이 기억에 남아요.

잊지 않겠습니다.

세월호 참사 7주기 추모 당시 노란색을 입힌 길벗체

자유를 뺏지 마세요.

시설생활 10년 서금순

시설에선 하고 싶은게 없어요.

시설생활 10년 김철수

장애인도 마찬가지 아닐까요?

장애인발시설지원법 제정하라!

탈시설당사자 100인 일동

© 전국장애인차별철폐연대 김필순

제람

제가 제일 좋아하는 길벗체 적용 사례는, 장애인 탈시설
지원법을 촉구하며 탈시설 장애인 100명이 쓴 편지입니다.
이 편지를 문장 단위로 나누어 길벗체로 플래카드를 만들어
행진했어요. 제게 있어 길벗체로 쓰인 가장 아름다운
문장이고, 가장 필요한 문장이고, 가장 뿌듯한 문장이에요.
이거 보면서 많이 울었어요. 이따금 힘들고 외로울 때면
『길벗체 해례본』을 펼쳐서 이 장면을 보곤 해요. 정말
그간의 피로가 다 사라지는 기분이었어요. 길벗체를
잘 사용해주신 분께 정말 고맙다고 인사드렸어요. 제가 제일
좋아하는 장면입니다.

유선

누구나 무료로 사용할 수 있는 무료 폰트다보니 좀
이상하게 쓰인 사례 제보도 많이 받으셨다고 했어요. 저도
당시에 제람 님 SNS에서 사진을 보며 같이 화가 났던
기억이 나요. 진짜 이상한 맥락에서 폰트를 그냥 갖다 쓰는
경우도 있잖아요.

제람

윤석열 대통령 선거캠프나 민방위 훈련용 영상에서도
쓰였어요.

유선

그렇게 정성 들여 비온뒤무지개 재단에서 다운로드까지
해서 쓰는 사람들이 있다니. '누구나'라고 했을 때 사실 진짜
모든 사람을 이야기하기 때문에, 지지해주고 응원해주는

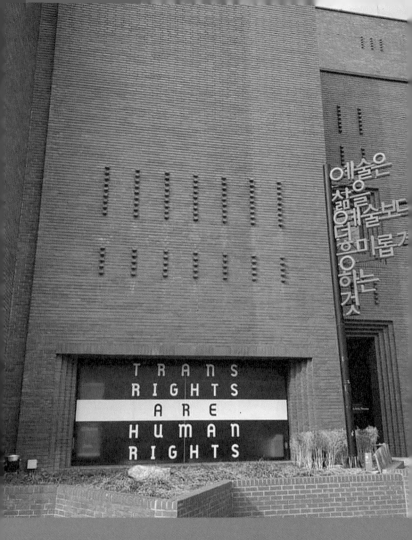

연극 〈물고기로 죽기〉(2023) 옥외 그래픽에 쓰인 길버트체 ⓒ 고주영

제주도립미술관 〈우리 시대에〉(2021) 현수막에 쓰인 길벗체 ©제람

사람들 사이에서 주로 활동했던 저의 경험으로는, 저 멀리 있는 사람들까지 다 포용하는 작업을 쉽사리 하기가......
쉬운 일이 아니거든요. 가닿지 못할 사람들한테까지 가서 닿은 거잖아요. 찾아보니 혐오 표현을 쓸 때는 길벗체에서 색이 사라지게 하는 기능도 있어요. 기능으로 넣기까지 고민이 많으셨을 거예요. 모두를 환영하는 의도에서 벗어나, '누군가는 혐오해야 된다' 말하는 사람들이 길벗체를 쓰는 것, 최소한의 안전장치로서 색이 사라지게 하는 등 기술을 보완하셨을 때의 마음이 궁금했어요. 얼마나 생각이 많았을까요.

제람

저는 이 프로젝트의 총괄 책임자로서 협업자들에게 보다 집중했어요. 어려운 상황에서 마음을 모아 작업하고 있었기 때문에 외부 사용자와 소통까지 감당하기는 어려웠거든요. 간단한 문의는 재단에서 담당했고, 중요한 질문이나 문제가 발생했을 때는 재단 담당자께서 제게 묻고 확인하여 답하는 방식으로 역할을 나눴어요. 또 저는 그래픽 디자이너로서 작업을 지속하지만 주로 물성을 가진 인쇄매체를 기반으로 했기 때문에, 웹 기반 작업의 확산세나 활용 추이를 내다보고 대응하는 데 익숙하지 않았어요. 생각보다 길벗체에 대한 대중의 반응이 컸고, 화제를 일으키면서 칭찬도 많았지만 크고 작은 논란도 있었어요. 주로 제가 대표하여 입장을 정리하여 발표하곤 했는데요, 특히 어려운 순간에는 누군가 책임지기를 바라는데, 협업자들도 재단도 저를 바라봤어요. 답이 없다면 현재 시점에서 할 수 있는 최선의 판단과 반응을 하면 된다고 생각하고 없는 길을 만들어갔어요. 그러는 한편

제가 이 프로젝트에 과잉 대표성을 띠는 것을 경계하기도
했어요. 상황을 두루 고려하는 게 제 강점이기도 하지만,
몹시 지치는 일이기도 했습니다.

　　힘들기만 했던 건 아니에요. 많은 길벗들이 길벗체에
주인의식을 가지셨고, 그런 맥락에서 의견과 제보를
보내주셨는데, 이를 받아들이고 소화하는 과정에서 배움이
컸어요. 가장 큰 배움은 문화라는 게, 누군가 계획하고
의도한 대로 조성되는 게 아니라 공동체 안에서 함께
만들어가는 궤적이면서 흔적이라는 생각이었어요. 저는
동료들과 길벗체라는 씨앗을 뿌렸을 뿐, 이를 심고 꽃피우고
열매 맺고 또 다른 곳으로 퍼뜨리는 건 순전히 향유자의
몫이었거든요. 다만 잘 활용될 수 있도록 제안하는 건
제작자의 몫이라고도 생각했어요.

　　당시만 해도 익숙지 않았던 색상 서체를 어떻게
활용할지 사례를 만들기 위해 직접 설치 작업에 적용하기도
했어요. 2021년 여름과 가을에 '삼일로창고극장'에서
선보인 〈극장, 안전한 공간〉이 대표적인 예일 거예요.
또 혐오의 단어를 모아 길벗체에서 자동으로 색상이
사라지게 하는 작업도 했어요. 항문 섹스를 즐기는 남성
동성애자를 비하하는 '똥꼬충'이라는 단어는 분명한 혐오의
말이라 상징적으로 적용했어요. 이 단어 하나만으로도
다양한 논의가 이어질 수 있을 거라 기대하면서요. 논의라는
건 예컨대 이런 거였어요. '길벗체를 남성 동성애자인
제람이 만들었으니 상징적으로 선정한 한 단어도 남성
동성애자를 지칭하는 말을 선택했다' '오히려 여성이나
트랜스젠더, 논바이너리 등을 지칭하는 단어를 쓸 수도
있지 않았겠느냐'는 비판이 있었고요. 장애인을 비하는

'병신'이라는 말은 어떤 맥락에서 누가 쓰느냐에 따라 다른 의미를 가질 수 있는 여지가 있기 때문에 '혐오의 말로 단정하여 색상을 빼지 않았으면 좋겠다'는 의견도 받았어요. 우리 안에서 무엇이 차별이고 혐오인지에 관해 생각해볼 수 있는 또 하나의 '길'을 낸 것에 의의를 두고, 여러 의견을 반영하여 '더 하지 않는 노력'을 선택했어요.

유선

한 단어는 엄청나게 혐오 표현일 수 있지만, 그 자체로는 아무것도 아닐 수도 있고. 맥락이 너무 중요한 건데. 서체에서 맥락까지 필터링할 수는 없죠.

관계와 연대가 함께 빚어 만든 형상

유선

저는 제람 님을 모르던 때 페이스북이나 인스타에서 사람들이 자기 이름을 길벗체로 올리는 것을 먼저 보았어요. 그리고 곧 서체 생성기가 나와서 각자 길벗체로 글자를 만들어 계속 올리는 걸 보며 설렜어요. 이렇게 자기를 표현할 수 있구나. 디자이너가 아닌 이상 자기 표현 수단 갖기가 어려운 일이고, 특히나 소수자들에게 자기 이름표를 만들어주니 지지와 응원이 되고. 서체 생성기가 생겨서 내 이름을 넣어보는 게 엄청난 경험이었거든요. 우리가 아는 사람들, 인권 활동가나 거기에 관심 있는 예술가 말고도 그게 굉장히 널리 퍼졌어요. 어떻게 가능했을까? 홍보를 특별히 힘주어 하신 것 같지 않은데, 어떻게 가능했을까요?

제 능력 밖의 일이었어요. 운이 좋았고요, 그저 감사할 따름이에요. 재단이 홍보하느라 많이 애썼고요. 그동안 재단이 현장에서 오랫동안 쌓아온 신뢰 덕분이라고 생각해요. 다만 저는 제가 할 수 있는 일을 했어요. 예컨대 길벗체가 출시되고 여러 매체를 통해 선제적인 인터뷰를 해서 기사도 냈지만, 대부분 모르는 상황이었어요. 길벗체가 뭔지, 또 길벗체를 어떻게 쓸 수 있는지도요. 작업 마감하느라 숲을 비롯한 협업자들과 재단 담당자도 다 나가떨어진 상황이었어요.

출시하고 사흘 동안 페이스북과 인스타그램을 통해 영향력을 가진 분들에게 길벗체로 이름을 새긴 이미지를 만들어 보냈어요. 스크린 한 켠에는 페이스북과 인스타그램 화면을 띄워서 수백 명에게 일일이 인사하며 의사를 묻고 불리고 싶은 이름을 물은 다음, 스크린 다른 한 켠에 띄운 인디자인에 길벗체로 이름표를 생성해 바로 전했어요. 그걸 하고나서 손목을 움직이기 어려웠어요. 또 지역 서점인 '만춘서점'과 함께 길벗체로 '안전한 공간'을 선언하는 문장을 적은 포스터를 만들어 전국에 무료로 배포했어요. 신청자를 받아 수천 장을 지관통에 담아 일일이 보냈고요, 포스터 출력비는 서점에서 맡고 발송비는 사비를 털어 진행했어요. 수백 만 원이 들었습니다.

길벗체 디자인도, 길벗체를 활용해 디자인한 작업물도 아쉽거나 쑥스러운 점이 많아요. 하지만 이 디자인이 주는 명랑함과 씩씩함이 사람들에게 좋은 영향을 줬다고 생각해요. 인권운동 등 사회적 이슈를 다룰 때, 많은 경우 충분히 조명받지 못한 존재들을 다루기 때문에 어두운

바라기를,
그들은 외롭지
않았으면
용기를 가지면
좋겠어요.

경우가 필연적으로 많잖아요. 그런 점들을 삭제하는 게
아니라 또 다른 방식의 운동으로 보여줬기 때문에 사람들이
흔쾌히 참여하게 되지 않았나 싶어요.

재영

길벗체 제작을 위해 474명이 후원에 참여했습니다.
'공동작업'으로 개인의 힘이 아닌 연대의 힘을 보여준 점이
흥미롭습니다. '우리의 작업입니다'가 아니라 '우리가 함께
이것을 만들었어요'라고 이야기했기 때문에 이 폰트를 다
같이 더 사랑하고 아끼는 것 같거든요.

아이러니하게도 '내 작업'이라고 말하기를 벗어나는 순간,
애착이 더 가고 작업에 힘도 생겨요. 모든 것이 나의 공인
것처럼 생각이 들다가도 결코 그렇지 않잖아요. 함께 힘을
모은 사람들이 있었기 때문에 이 프로젝트는 완성될 수
있었어요. 내 공인 것을 포기하자 오히려 더 큰 연대와
에너지가 모였어요. 저도 처음 느낀 감정이고 '공동작업의
힘이 이런 거구나' '우리를 내려놓는 순간 이게 모두의
작업이 될 수 있구나' 처음 보고 배웠어요. '모두의 작업'이란
추상적일 수 있잖아요. 너무 이상적이고. 그런데 실제로는
구체적이고, 명확하고, 의미의 힘을 보태는 사람들이 하나가
돼 공동체성이 생기더라고요. 일련의 일들이 감동적이고
많이 배운 순간이었습니다.
 바라는 점들이 있다면, 이것이 좋은 선례가 되면
좋겠어요. 이런 식으로 작업할 수 있고 공동의 작업으로,
좋은 결과와 좋은 의미를 담은 결과물이 나올 수 있다고.

저도 디자인 업계에 계속 있다보니, 산돌에서 길벗체를
만들었을 때 사람들이 길벗체에 대해 '왜 이렇게 했어?' '어떤
방식으로 했어?' 물어봐줄 줄 알았어요. 그런데 막상 아무도
관심이 없고 폰트 업계에서는 조용한 거예요. 그런데 알고는
있더라고요. 오히려 디자인 업계가 아닌 활동가들이나
사람들에게 더 주목을 끌었죠.

제람

그것 역시도 저희 운동의 일부이긴 했어요. 누군가가
과잉 대표되고 관심이 쏠리는 것, 그리고 나중에 잘되면
탈 나는 걸 처음부터 경계하자고요. 그래서 중앙 일간지와
인터뷰할 때 일부러 숲과 얘기해서 협업자 전원의 이름이
출력된 종이를 들어 사진 찍는 일들이 있었고. 아예 팀을
'숲과 제람'으로 하고 항상 언급하자. 마이크가 주어졌을
때 운동의 일환으로 더 한 거죠. 오래오래 '내 새끼'가
사랑받으면 좋잖아요. 그러려면 '이건 내 새끼야!' 해서는
안 되겠더라고요. '우리의 아이입니다' 해야 얘가 살지.
특히 『길벗체 해례본』을 펴내기 위해 이 작업과 활동을
기록하는 단계에서는 더 그랬어요. 어떤 강의 현장에서
참여자 한 분이 제게 '최초로 한글 색상 서체를 만들었으니
또다른 의미로 세종대왕이 아니냐'고 했는데, 좋은
의미로 저를 치켜세우셨겠지만 "저는 앞장섰을 뿐 아주
가느다란 '세'고요, '종대왕'은 따로 계세요" 하며 너스레를
떨기도 했어요.

콰킬 강나위(차가운새벽) 강남규 강다영 강민경 강서희 강영훈
구영모 구혜진 권림현영 권세윤 권예하 권혁주 권혜진 규현 금태
김동현 김동환 김라현 김명철 김미란 김민석 김민수 김민숙 김민
김솔 김수정 김지원 김신아 김유정 김유정 김유진 김유진 김은
김지수 김지영 김지학 김지한 김지혜 김진리 김찬영 김태완 김
김희원 나림다 나무아래 나빌레라 나희경 남은주 남희주 내이
누피카 대비림 더께더께 동그랑 류부영 류소연 류영재 류진희
민보연 민지현 밍꿩 박가진 박기남 박다정 박다현 박동신 박란
박재연 박재현 박재현 박정윤 박정화 박정훈 박종웅 박지우
방선일 배샛별 배윤주 백승열 백영경 변준석 변희수 비비새지 서
손영국 손정민 손희정 송슬기 송해림 신민정 신상하 신수정 신아
안소연 안수진 안연정 안희제 앤드류 잭슨 양승욱 양윤전 양인
오빛나리 오수경 오영식 오유진 오은 오은지 오재현 오지수 오
유민지 유상근 유성원 유지경 유재훈 유진아 유진하 윤민지
은하선 이경민 이기철 이다결 이동현 이동훈 이래은 이마로 이명
이수진 이슬기 이승한 이시은 이시진 이용관 이원광 이유성 이윤
이주희 이지용 이지호 이찬우 이창기 이창선 이홍열 이하나 이현
임현주 자캐오 장국화 장미현 장샛별 장선영 장성연 장윤정 장
정상인 정성광 정아름 정예 정예빈 정우주 정은영 정재은 정진주
주승리 주예린 주피터 지민 진형기 차다온 차돌바우 차우진 차
최지수 최진아 최진주 최혜영 최효진 최희정 태은태규 판이 푸
허윤 허지영 허훈 현수 형두호 호와호 홀릭(선우) 홍경민 흥기훈
황재현 황정아 황정호 황혜준 흑백그림 희성 히진 힐다 Heezy Yan
Y 극단북새통 기지재단 꿈꾼문고 녹색당 또밖의상담소 라라르콜
미미시스터즈 바람컴퍼니 부너미 사람과공감 사회적협동조합 사
서울시립동작청소년성문화센터 더하기 성소수자부모모임 성폭력 근
아는언니들 아주 작은 페미니즘학교 뺑자 안남인권연대 알파오메가
인디스페이스 정치하는엄마들 제주퀴어문화축제조직위원회 진
파주타이포그라피배곳(Pati) 사회적약자동아리 도파민 페미니스

강현주 경은병욱 고금숙 고조은아 고주영 공주영 곽나현 곽수진
십기홍 김기훈 김나혜 김난슬 김느루 김다은 김다혜 김도영 김도형
김보명 김보성 김비 김상국 김서분 김선호 김세종 김소유 김소윤
으희 김인주 김정민 김정엽 김정희 김종윤 김준수 김지민 김지선
김현지 김형은 김혜미 김혜순 김호 김효임 김효주 김효진 김훈석
낭전치 너나나나 노란데미 노르은자 노선이 노승훈 노엘 노혜경
마그 마법사 맥설윤정 모니카 목소 문이진 문준성 물고기 뮤즈
ᅦ의 박성연 박세종 박기현 박기호 박영서 박원규 박유진 박윤준
요 박진우 박채란 박천일 박태근 박태훈 박하서 박현근 박희연
서지혜 서지훈 서진석 서한솔 성미선 성채 소보미 소심흑심 소이언
ᄃ 신예선 신요조 신한나 신혜림 신혜정 아콘네 안녕바다 안병구
해민 어떤바람 염세하 염지효 에대표 엔틸드 여미지 여혜진 오늘
온스(ounce) 올리 왕윤정 우유진 우정훈 위선영 유동민 유명희
윤이든 윤자연 윤정빈 윤캔디 윤혜진 으네 은유 은정서호재석
병헌 이산 이상미 이선영 이선화 이성엽 이성휘 이소 이수정 이수지
은주 이온진 이의영 이재성 이정모경 이정주 이조은 이종혁 이주현
효민 이후북스 이희옥 일하는전공의 임경지 임규섭 임수민 임인자
전계도 전상현 전혜린 전희경 정경선 정동규 정미정 정민 정상순
서언 조수미 조은영 조재율 조준기 조한주 조혜련 조화연 주선하
ᅵ주희 천혜정 최명선 최병엽 최샘이 최선영 최욱준 최은서 최재혁
하윤수 한상구 한재현 한경태 한지영 한채윤 허민 허오영숙 허완
성아 홍수정 홍은표 홍지원 홍혜은 황고운 황다희 황선애 황재원
oe LENTO MECO Rosaline Jung Samie Kim Yoon 강정친구들 극단
스토어 로뎀나무그늘교회 무지개무무 무지개신학교 문화기획 봄눈
ᅥ출판사 생활공동체다양성연구회 타래 서울대저널 섬돌향린교회
지리산여성회의 숙명여자대학교 퀴어모임 큐로 스튜디오 하프-보틀
우스 여주사람들 용산나눔의집 위키드위키 유기농펑크 유티피커피
위요 창작그룹 노니 책방달리봄 책방심다 콜렉티브 띵굴 크롬랩
ᅦ대 페페연구소 플랜0 필름고모리 한국성적소수자문화인권센터

섬광을

가득 담아 성장하는

글자들

재영

길벗체는 좋은 선례로 남았다고 생각해요. 앞으로 더
사람들이 길벗체를 그렇게 기억할 것 같고, 누군가에 의해서
더 성장하고 자랄 그런 서체란 생각이 들었어요.

숲

저는 '서체'라는 말을 좋아해요. 서체는 시대상을
반영하더라고요. 이 동시대에 꼭 해야 할 메시지들을 글자,
그러니까 길벗체가 했다고 생각하거든요. 지금 시대적인
목소리라 하면 페미니즘, 환경정의, 퀴어 등 다양한
소수자의 이야기가 이 시대의 중요한
메시지라 생각하는데, 그런 부분에서
길벗체가 서체로서 역할을 하고 있다
생각이 들어요. 추후 시대적인 상을
닮은 디자인물이 뭐가 있냐고 했을 때 저는 길벗체가
그런 작업물이 될 수 있다는 생각이 들고, 중요하게
역할했다고 평가해요.
길벗체가 좋은 서체로서 시대상을 잘 반영했다는 평가를
받길, 누군가 새로운 창작물을 만들어내는 토대가
될 수 있길 바랍니다.
　　글자를 만드는 것도 중요하지만, 잘 퍼뜨리고 사람들이
쓰게 하는 것도 중요하다고 생각해요. 의미 있는 서체를
잘 만들고 잘 쓰이게끔 하는 게 저희한테 중요했습니다.
그래서 길벗체 제작 프로그램에 혐오 표현을 넣을 때 색이
사라지게 하는 것도 '누구나 쓸 수 있지만, 아무 말이나 쓸 수

트랜스젠더는 당신 곁에 있다.

있게 만들지 말자'는 맥락도 있었어요. 말씀하신 부분들에
동의하고 그런 마음으로 만들었다고 자부합니다.

제람

길벗체는 거대 자본이나 기획에 의한 게 아니라, 많은
사람들이 작은 힘과 마음을 모아 함께 그리고 절실하게 만든
서체예요. 그래서 저는 길벗체가 오래도록 잔잔히 생명력을
가지고 우리 곁에서 활용되면 좋겠어요. 영국에서 가장
큰 규모의 프라이드가 열리는 브라이턴에 간 적이 있는데,
전동 휠체어를 타고 행렬에 참여한 할아버지가 '이 마을에서
가장 오래된 게이'라는 문구와 함께 자기 나이를 적은
팻말을 등뒤에 붙였더라고요. 절로 환호가 나왔어요.
해마다 그 나이 부분만 숫자를 고쳐 붙이고 이 행렬에
참여하신다는 소식을 나중에 접했어요. 그 할아버지처럼
제가 나이들어도 퀴어 문화축제에 길벗체가 새겨진
티셔츠를 입고 참여하고 싶어요. 꼭 누가 저를 알아보지
못해도 괜찮아요. 사람들이 길벗체로 포스터 만들고, 얼굴
타투해서 붙이기도 하고 그러는 걸 보면 기쁠 것 같아요.

　　주류 디자인하는 사람들에 의해서 집필되고 편집된
역사 안에서 기록되는 것도 크게 관심 없어요. 역사도 권력의
문제일 테니까요. 저는 우리 방식으로 기록하고 싶어서
『길벗체 해례본』에 '세종대왕 이후 600년 만에 반포된
해례본'이라고 썼어요. '배포'라고도 안 써요, '반포'라고
썼지요! 그리고 너무 소중해서 값을 매기기 어려워
무료라고도 적었어요.

재영

길벗체는 디자인계에서 디자이너로 살아나갈 사람들에게,
그리고 LGBTQ+운동에 관심이 있거나 소수자 운동을
해나가는 사람에게 유의미한 신호탄이 되었어요.
그런 작업을 희망하는 도래할 디자이너 동료들에게 전하고
싶은 말이 있다면요?

제람

2011년 제가 학교를 다닐 때만 해도, 디자인을 통해
공동체적인 가치를 말하고 운동의 성격을 띤 활동으로
지속하고 싶은 저를 포용할 수 있는 선생님은 없었어요.
졸업 후, 그리고 영국에 가서 디자인과 시각예술의
경계를 넘나들며 자유롭게 공부하고 10년 만에 그 학교
선생으로 돌아왔는데, 상황이 좀 바뀐 거예요. 제가 학교
다닐 때만 해도 사회적인 운동으로서의 디자인 작업을 하는
이가 저 하나였거든요. 이제는 예닐곱 명 돼요. 더군다나
아무리 모자라더라도 그들을 지지할 저 같은 선생이 학교에
있다는 것도 고무적이죠.

　　선생으로서 어떤 역할을 하면 좋을지 고민이
되더라고요. 수강생 각자가 어떤 디자이너, 어떤 창작자로
스스로 정체화하며 무엇을 지향하고 생산할지
자기답게 살필 수 있는 장을 마련하고 싶었어요.
세상이 '탄탄대로'라고 말하는 길만이 아니라, 저마다
가르마가 다르듯이 자신만의 오솔길을 내면서 가도
된다는 걸 알려주고 싶었어요. 제 욕망의 투영이기도
해요. 기존의 질서로 규정된 분야가 아닌 저라는 장르를

구축하고 싶거든요. 그래픽 디자인이 뭐, 대수인가요. 그래픽 디자인으로 세상을 구원할 수 있나요. 무언가 그래픽 디자이너로서의 관점으로 말하라고 하면 답답해요. 답을 정해놓고 묻는 것 같고, 이미 틀 안에 가둬놓고 예측 가능한 답을 하라는 듯해서요.

그래픽 디자인은 제게 세상과 소통하는 좋은 언어 중 하나예요. 그 분야와 정체성에 압도당하고 싶지 않아요. 실제로 학교에서 그래픽 디자인을 전공한 사람이 10년 지나면 5% 정도만 업계에 남고 나머지 95%는 다른 일을 한대요. 이게 자명한 통계라면 저는 그 5%를 위한 수업을 하는 셈이 되잖아요. 사실상 그 5%는 제가 뭐라 하든 알아서 자기 길을 갈 텐데, 그렇다면 너무나 허무한 수고가 될 테죠. 저는 도리어 95%에 집중하고 싶었어요. 그래픽 디자인이라는 언어를 익히는 과정에서 수강생들이 배우고 경험한 게 앞으로 그들이 다양한 모습으로 살아갈 삶에서 의미 있게 작용했으면 좋겠다고요. 그런 관점에서 수업을 싹 개편했죠. 스스로 자신을 정의할 수 있는 권리와 자기 서사 편집권은 남에게 내어주지 않는 창작자였으면 좋겠다는 바람을 담아서요. 거창하게 말하면 생의 투쟁일 수도 있겠지만, 그래픽 디자이너로서도 좋지 않을까 하는 생각이 들어요.

숲

'연대하고 싶고, 응원하고 싶다'라는 말이 저는 제일 먼저 생각나요. 디자이너들 중에 아름다움을 추구하지만 이면에 담길 의미 역시 찾아가는 이들도 몇 있잖아요. 그런데 외로운 싸움 같더라고요. 바라기를, 그들은 외롭지 않았으면

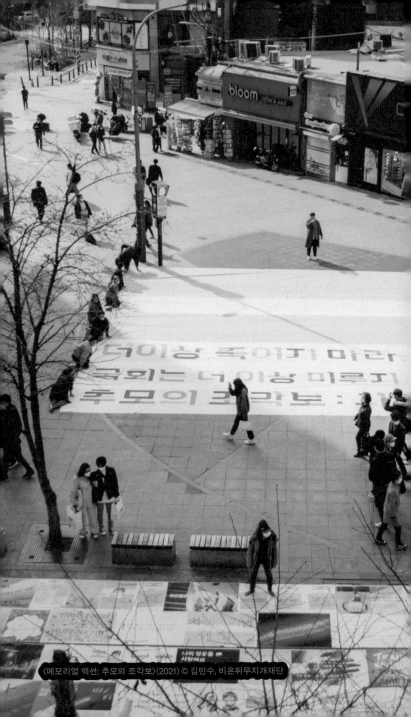

<메모리얼 액션: 추모의 조각보>(2021) ⓒ 김민수, 비온뒤무지개재단

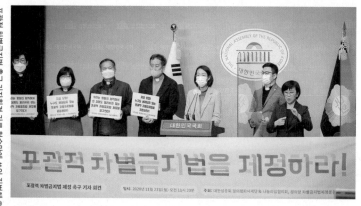

포괄적 차별금지법 제정 촉구 기자회견 기로 했다
일시: 2020년 11월 23일 (월) 오전 11시 20분 주최: 대한성공회 정의평화사제단 & 나눔의집협의회, 정의당 차별금지법제정분투

포괄적 차별금지법 촉구 기자회견 기로 했수익에 쓰인 길벗체 ©성공회용산나눔의집

좋겠고, 용기를 가지면 좋겠어요. 생각보다 공격이 없지 않았지만 엄청 치명적인 일은 사실 없더라고요. 우리가 너무 쫄 필요는 없지 않나, 이런 생각도 들고요.

앞으로도 계속 소수자나 약자의 이야기를 조명하고 싶어요. 서체를 통해서. 그리고 저도 언제나 그 소수자성을 갖고 있다는 생각으로, 계속 민감하게 사회에 반응하면서 작업하고 싶고요.

길벗체가 좋은 씨앗이 되어 장애 인권 단체와 협업하고 있어요. 그래서 거기 활동가들의 손글씨를 제작하고 있고, 올해 말에 두 개의 서체가 나올 것 같아요.

지금은 인터뷰 초반에 말씀드린, 환경을 생각하는 폰트를, 길벗체를 통해 배웠던 바대로 운동 차원까지 나아갈 수 있게 만들고, 서체를 활동들로 이어가보는 기획들을 하는 중이에요. 물론 육아도 힘들지만, 아기를 재우고 열심히 작업하고 있고요. 여러 활동, 특히 소수자와 약자의 이야기들을, 그들과 함께하고 싶다는 게 저의 큰 방향성이고, 그렇게 조금씩 꾸준하게 작업하고 있어요.

요즘 남성성과 페미니즘에 대해 고민이 많아졌어요.

특히 육아하면서 더 그런 거예요. 예를 들면 저희 아기에게는
물려받은 옷을 입히거든요. 남자인데, 여자 친구분들한테
받은 옷들도 많아서 치마 같은 것을 다 입혀요. 아버지
세대가 봤을 때는 너무 이상하겠죠. 그러니까 돌려 돌려서
저희한테 "왜 이렇게 입혀?"라든지 "계집애 같아" 막 이런
말씀을 하시더라고요. 남성이 가진 가부장적 모습들을
고민하게 됐고, '남성도 페미니스트라고 할 수 있을까?'
고민들이 점점 더 깊어지고 있어요. 육아하면서 고민들이
더욱 깊어졌어요. 그래서 지속적으로 공부하고 책을
읽고 있어요.

재영

길벗체로 썼을 때 가장 좋아하는 단어는 뭐예요?

제람

'제람'. 그래픽 디자이너 강문식에게 『길벗체 해례본』에
실을 추천의 말을 부탁했더니 다음과 같이 보내주셨어요.
"길벗체를 보면 햇살이 가득하고 하늘이 맑은 날 아무
이유 없이 활짝 웃으며 반겨주는 이들을 만난 것같이 마음이
따뜻해진다. 길벗체를 만든 제람 님의 웃는 모습과 길벗체가
닮았다." 이 말을 듣고 나서부터는 길벗체로 제 이름을
쓰는 걸 참 좋아하게 됐어요.

숲

저는 '햇살'요. 강렬하지 않아도 은은하게 비춰주며 삶을
따뜻하게 하는, 제가 좋아하는 단어기도 해서요.

차별 없는 디자인을 위해 우리가 할 수 있는 일

유선

마지막으로 차별 없는 디자인을 위해서 우리가 할 수 있는 일 또는 행동은 무엇일까요? 그리고 이 사회가 함께 노력해야 되는 부분은 뭐라고 생각하시나요?

숲

어려운 질문이네요. 최근 비건 관련 책을 읽다가 '비건이 많은 것보다 비건을 지향하는 사람들이 더 많은 게 중요하다'라는 글을 봤어요. 첫 번째 질문으로 돌아가는 듯한데, 당사자가 안전하게 자신을 드러내는 것도 당연히 중요하지만, 당사자뿐 아니라 앨라이 등 그 이슈들을 지지하고 연대하는 사람들이 많아지는 게 사회를 바꾸는 일이라는 생각이 들어요. 비건뿐 아니라 비건 지향인이 많아지는 것처럼, 당사자뿐 아니라 당사자를 지지하는 사람들이 많아지면 좋겠다는 생각을 먼저 했고. 저 또한 용기를 잃지 않고 지속적으로 연대하고, 관심 갖고, 그런 삶의 태도나 자세가 필요하겠다는 생각을 하게 됐습니다. 개인적인 얘기들일 수 있지만, 제가 먼저 연대하고 제일 먼저 돌아가겠다, 라고 말씀드리고 싶고요. 그런 지향인들이 더 많아지면 좋겠습니다.

유선

같이 일하다 때가 되면 밥을 먹어야 되잖아요. 저도 비건의 입장에서, 비건을 지지해주는 사람들이 많은 현장에 가면 제대로 밥을 먹는데, 없으면 굶으면서 해야 돼요.

지지해주는 사람이 있고 없고 차이가 크거든요. 사회가 노력해야 될 부분이라 할 때, 지지해주는 사람들을 넓혀가는 게 저도 소중하다고 늘 느껴요.

제람

제가 기획하고 마포 출판문화진흥센터가 주최, 주관한 출판 접근성 심포지엄이 9월 중순에 열렸어요. 다양한 방식으로 '접근성'을 넓히기 위한 이야기를 나눌 다섯 명의 연사가 참여했고요. 문자언어 접근성, 문자 독해 접근성, 지체장애 접근성, 그리고 시각장애 접근성을 다뤘어요. 연초에 제가 공연예술 홍보 포스터를 음성 해설하는 워크숍에 참여했는데, 그래픽 디자이너의 관점에서 보니, 이미 디자인된 포스터를 어떻게 시각장애인에게 설명할지를 넘어, 만약 디자이너가 애초부터 다양한 이를 염두하여 포스터를 디자인한다면 그 결과는 훨씬 달라졌겠다는 생각이 들더라고요. 디자인 스쿨에서 가르치는 수업에 흥미를 잃을 때쯤 이걸 접하고는 제가 마포출판문화진흥센터에 제안했어요. 디자이너를 위해 폭넓은 접근성 포스터 디자인 워크숍을 열면 좋겠다고요. 기관에서 그 제안을 받고 고심하다 제게 출판의 관점에서 접근성을 '넓힐' 방안을 살필 심포지엄을 먼저 열면 어떻겠느냐고 역제안을 주셔서 하게 되었어요. 처음에는 '배리어프리(barrier free)'라는 말을 썼는데, 이미 장애가 있음을 전제해 배리어를 낮추거나 없애는 데 초점을 둔다는 인상을 받았어요. 누군가에게는 장애지만 다른 누군가에게는 아닐 수도 있고, 누군가를 위해 낮춘 문턱이 다른 누군가에게는 또 다른 문턱이 될 수도 있기

때문에, 이보다는 보다 적극적으로 '접근성'을 '넓힌다'는 말을 쓰고 싶었어요. 현실적으로 배리어가 프리한 게 가능할까 싶지만, 접근성이 더 넓어진다는 건 현실적으로 가능하거든요. 또 단순히 장애만이 아니라 다양한 관점에서 많은 사람들을 아우를 수 있다는 점에서 보다 가능성이 큰 말이기도 하고요. 그래서 주최 기관에 '배리어프리'가 아니라 '접근성'이라는 말을 쓴다면 수락하겠다고 답했고 '출판 접근성 심포지엄'이라는 이름으로 기획을 시작했어요. 그리고 실제적으로 이를 홍보하고 정보를 전달하고 공간을 조성하는 데 그래픽 디자인이 큰 역할을 했어요. 이 행사는 제가 직접 디자인도 했는데, 사람의 눈에 색상보다 형태를 인지하는 세포가 압도적으로 많다는 점에 착안해서 행사 디자인에 색상을 전부 걷어냈어요. 서체도 잘 읽히는 한 가지를 사용하되 굵기를 달리해서 정보를 구분했고요, 가급적 쉬운 말을 쓰고 글자 크기도 평소보다 크게 잡았어요. 비언어적인 손짓을 일러스트레이션으로 재현해서 보다 풍성한 소통을 위한 요소로 활용하기도 했어요.

저는 작업과 활동을 할 때 늘 구체적인 누군가를 전제해 시작하고 지속해요. 최소한 대상에게 도움이 되든 역할을 수행하든 구체적인 쓰임새를 염두한다는 건 쓸모에 초점을 두기 때문인데요, 저는 '안전한 공간'을 만드는 데 관심이 있어요. 누구나 물리적으로, 관계적으로, 문화적으로 안전하다고 감각하는 '공간'이 있었으면 좋겠고, 실제로 정말 필요해서 쓸모가 있지요. 저는 '안전한 공간'을 만들고 넓히는 작업과 활동을 하고요, 길벗체도 그런 맥락에서 탄생했습니다. 그런 면에서 '활동가'라고 스스로를, 감히 두렵지만, 명명하고자 하고요.

핑
핫 크

인간과

스
돌 핀

비인간

인간과 비인간

핫핑크돌핀스
돌고래(황현진)

핫핑크돌핀스는 돌고래를 통해 생명과 평화의 가치를 알리기 위해 만들어진 해양 환경단체다. 2011년 한국에서 처음 수족관 돌고래 해방운동을 시작해, 2013년 서울대공원에 불법 포획돼 있던 돌고래 제돌이를 시작으로 수족관에 살아야 했던 남방큰돌고래들을 야생으로 돌려보내는 데 성공했다. 핫핑크돌핀스가 방류된 돌고래들을 관찰하며 서식지를 지키기 위해 제주 신도리에 만든 제주돌핀센터는 차별없는가게로, 마을 주민과 어린이들이 자율적으로 드나들며 돌고래도서관을 이용하기도 하고, 지역아동센터나 학교 학생들이 생태 감수성 교육을 받으러 오기도 한다.
핫핑크돌핀스 활동가들은 기존의 사회운동에서 볼 수 없던 밝은 핫핑크색 점프 수트를 입고 아나키즘과 반차별을 이야기한다. 돌고래 해방과 종차별에 대한 문제뿐 아니라 다른 투쟁 현장의 이야기에도 찾아가 연대하는 이들은, 우울하고 도망치고 싶은 운동의 순간에 '짠' 하고 나타나 그러지 말자고, 함께 즐겁게 살아가자고 이야기해주는 햇살 같은 존재다. 이들처럼 넓고 깊게 주변을 바라보는 활동가는 드물다. 정말로 드물다.

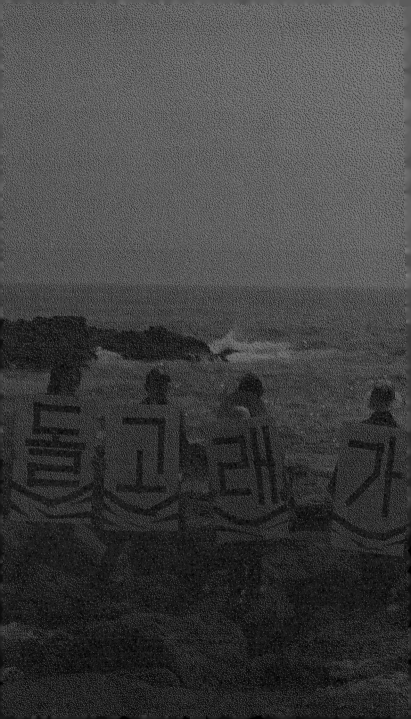

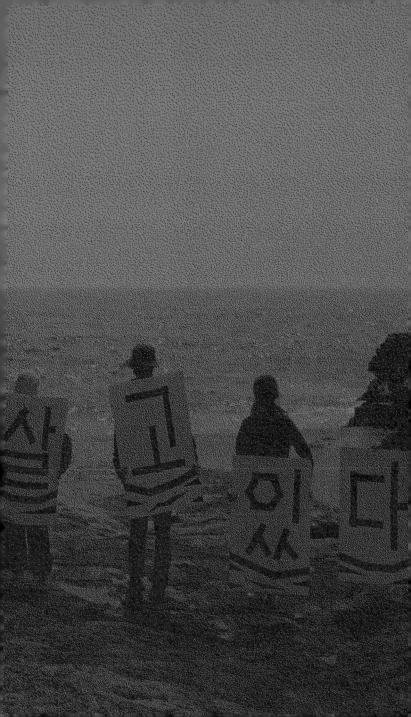

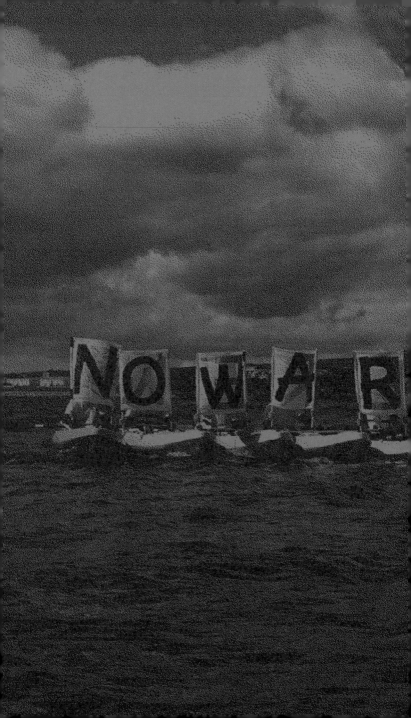

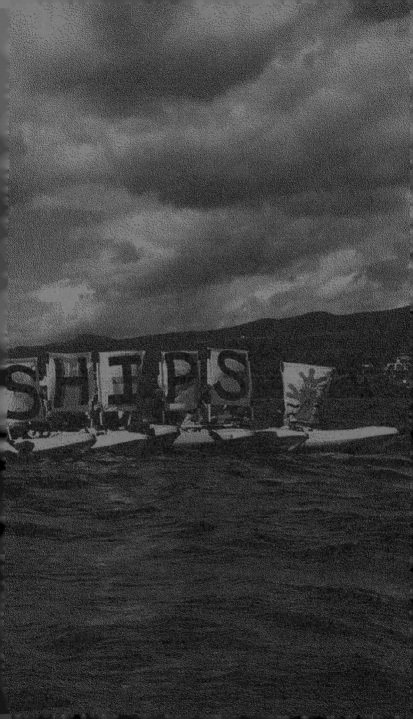

바다는 항상 비어 있는,
언제나 파랗거나
언제나 이렇거나
끌려가이라는 뭐
생각을 한 적.

바다는 항상 비어 있듯,

오제나 파리에도 틈 틈 이

오제나 이왕이라는 틈

새겨놓은 하죠.

재영

핫핑크돌핀스로 활동하시는 돌고래 님을 소개해주세요.

돌고래

저는 인간과 돌고래가 함께 행복한 세상을 꿈꾸는
환경운동가고요. '핫핑크돌핀스'라는 단체를 만들어
2011년부터 돌고래 해방운동을 해오고 있습니다.

재영

핫핑크돌핀스는 어떻게 시작하시게 되었나요?

돌고래

2009년에 환경 관련 특강을 우연히 듣게 됐어요. 내가
사는 이 지구공동체에서 일어나는 위기들, 환경 문제들에
대해 이전까지 전혀 알지 못했는데, 그 강연을 계기로 '나는
지구공동체의 한 구성원이면서, 내가 사는 공간에 너무나
무지하고 무관심했구나'라는 사실에 스스로 큰 충격을
받았어요. 그래서 지구공동체를 위해 활동하며 살아가고
싶다는 마음으로 환경운동가가 되어야겠다고 다짐했어요.
어릴 적부터 바다로 여행을 자주 가서 그런지 성인이
되어서도 바다를 참 좋아했어요. 그래서인지 다양한 환경
활동 중에 바다와 관련된 활동에 더 마음이 갔던 것 같아요.
그렇게 바다를 위한 활동을 시작하게 되었어요.

해양투기 반대, 참치 남획 금지 등을 위한 캠페인을
해오던 중 2011년 여름에 우연히 뉴스에서 국제 보호종
돌고래 소식을 접했어요. 불법 포획이 되어 20여 년 동안

돌고래 쇼에 이용되어왔다는 이야기를요. 국제 보호종 돌고래라면 전 세계 사람들이 관심 가지고 이들이 멸종되지 않도록 애쓰며 함께 살아가려 노력해야 되잖아요. 그런데 20여 년이라는 긴 세월 어떠한 제재도 받지 않고 불법 포획이 되어 인간의 즐거움을 위해 돌고래 쇼에서 줄곧 착취를 당해온 거죠. 굉장히 아이러니한 상황을 알게 되어 '이 돌고래들은 도대체 어떻게 지내고 있을까?' 막연한 궁금증이 생겼어요. 그래서 배낭 하나 메고 제주도로 내려와 서귀포시에 있는 불법 포획 업체를 방문하게 됐죠.

그간 바다는 좋아했지만 돌고래를 비롯한 해양 생물들에 대한 관심은 그닥 없었어요. 돌고래 인형 하나 없을 정도였죠. 2011년 여름 제주에서 난생처음 '돌고래 쇼'라는 동물 착취 공연을 봤는데 너무 기괴했어요. 조명이 휘황찬란 빛나고 노랫소리가 신나게 울려퍼지는 데 조련사들이 사람들을 향해 "여러분 박수 치세요!" 하니 사람들은 자기들이 즐거운지 안 즐거운지도 모르는 채 조련사가 시키는 대로 박수 치며 동작을 따라 하고, 돌고래의 이름을 크게 불렀어요. 그 모습이 정말 기괴했어요.

> 수족관이라는 감금
>
> 시설 안팎에서
>
> 돌고래

쇼를 보고 나서 쇼장 외관을 여기저기 쭉 둘러보다 안으로 들어갈 수 있는 작은 문을 찾았어요. '관계자 외 출입금지'라 적혀 있었는데, 여름이어서인지 문이 살짝 열려 있었어요. '관계자 외 출입금지'라니까 덜컥 쫄리는 거예요. 저는 원래 용기도 없고, 낯가림도 굉장히 심한 사람인데 들어갈까

말까 엄청 고민했던 기억이 나요. 손을 덜덜 떨며 핸드폰 카메라를 켠 채 한 발 한 발 들어갔어요. 들어서니 첨벙첨벙 물소리가 들려 그 소리를 따라 들어가니 불법 포획되어 있던 돌고래 10여 명이 3명, 4명, 이런 식으로 나뉘어 갇혀 있었어요. 새끼와 성체를 분리해 감금해놓은 거죠. 그때 돌고래를 태어나 처음 눈앞에서 만났는데, 가장 먼저 했던 말은 "예쁘다"였어요. 너무 아름다운 거예요. 물에 젖어 반짝이는 돌고래들을 한참 바라보다 고개를 들었는데, 벽의 페인트가 벗겨진 채 녹물이 흘러내리고, 무엇보다 공간이 굉장히 비좁았어요. 온탕 냉탕 나뉘어 있는 사람 목욕탕보다 더 좁은 곳에 돌고래들이 갇혀 있더라고요. 모든 순간이 충격의 연속이었어요. '우리가 인간이 아니라는 이유만으로 다른 존재들을 이렇게 대하고 있구나. 그 관계를 다시 올바르게 바꿀 필요가 있다'라는 생각이 들었고, 저는 육지로 돌아가지 않기로 결정했어요. 그리고 다음날부터 피켓을 만들어 수족관 앞으로 갔죠. 사람들에게 "이곳에 갇혀 있는 돌고래들은 원래 제주 바다에서 살아가던 돌고래들이에요. 돌고래 쇼를 보지 말고 함께 바다로 돌려보냅시다" 외치는데, 제가 워낙 쑥스러움이 많은 사람이라 목소리도 굉장히 작았어요. 막 와서 "뭐라고요?" 되묻는 사람도 있었는데, 대체로 다들 그냥 저의 이야기를 듣고 지나쳐 쇼를 보러 들어가셨죠. 좌절했어요. '아, 아무도 내 이야기에 공감하지 않는구나.' 2011년까지만 해도 동물원이나 수족관에서 비인간 동물들을 만나는 일에 우리가 너무 익숙했던 거죠. 어떠한 문제의식도 없었고. 어릴 때부터 늘 소풍이나 나들이 때마다

그런 곳에 갔으니까요.

　　좌절한 채 벽을 보며 얘기하듯 외로운 시간 속에서
한 달 두 달 1인 시위를 줄곧 이어 갔어요. 그러다보니 한 명
두 명 응원해주는 분들이 생기기도 했어요. 쇼장 앞뿐
아니라 공항에 가서도 했는데, 그럴 때마다
사람들이 "진짜 돌려보낼 수 있어요?" "진짜
꼭 그렇게 되면 좋겠네요"라고 하기도 했고.
쇼장 앞에서 시위할 때는 차를 다시 돌려
나와 제 앞에 세운 사람이 있었어요. '해코지
하려나' 무섭다는 생각이 들려 하는데 한 아이가 내리더니,
관광객이라 귤을 하나 저한테 쥐여주면서 "언니 피켓 보고
우리 가족은 돌고래 쇼 안 보기로 했어요"라고 하는 거예요.
'우리가 다른 존재를 대하는 태도를 바꿔야 된다'는 생각에
아무도 공감하지 못한다고 느꼈는데, 또 중간중간 응원하는
분들이 나타나니 변화가 일어날 수 있겠다는 희망이 생겨
이 활동을 지속할 수 있었어요.

　　이듬해 2012년 2월 제주지방법원에서 불법 포획
사건 관련 재판이 열리면서 점점 더 알려지게 되었죠.
마침 그 재판 과정에서 제주도에서 불법 포획된 돌고래가
서울시 산하 서울동물원까지 팔려간 사실을 알게 됐어요.
서울시청으로 가서 또 "서울 시장님, 서울동물원에 있는
제돌이, 금등이, 대포는 제주 바다에서 온 돌고래들이에요.
고향인 제주 바다로 돌려보내주세요" 외쳤죠. 그런데
천만다행으로 정책 결정자가 책임감 있는 결정을 내려
제돌이 야생 방류라는, 아시아에서 처음으로 수족관에
감금됐던 돌고래를 야생으로 돌려보내는 일이 일어났죠.

돌고래 쇼장 매표소 앞에서 1인 시위하는 돌고래

재영

특별히 제주를 선택한 이유가 있나요?

돌고래

2011년 만난 남방큰돌고래들 때문이에요. 그들을 통해 인간과 비인간 존재의 관계, 우리가 그들을 대하는 태도 등을 인지하게 되었거든요. 또 그들이 처한 위기가 결국 우리 인간 사회에서 일어나는 모든 문제들과도 연결되어 있더라고요. 서식처를 빼앗기는 문제들을 강제 철거민들과도 연결 지을 수 있고. 또 불법 포획이 되어 이윤을 위해 착취당하는 것은 노동자들의 문제로도 바라볼 수 있죠. 다양한 시각에서 사회 문제들을 연결 지어 연대할 수도 있었죠.

책임감도 있어요. 방류를 주창한 사람이니 그들이 바다로 돌아가서도 안전하고 건강하게 살아갈 수 있도록 하는 것이 나의 책임이라는 생각이 들어서 제주도에 머물고 있죠. 제주도에서도 저희가 돌고래 해방을 외치지만, 비단 돌고래들만이 특별하거나 중요해 이 운동을 이어가는 게 아니거든요. 제주도는 유독 비인간 존재들과 자연환경을 착취하고 파괴하는 일들이 많아요. 비자림로 숲의 나무들을 잘라 도로 확장 공사를 하거나, 아름다운 바닷가 너럭바위를 파괴해 대규모 군사기지를 짓는 등의 문제들이 너무 많이 일어나고 있어요. 함께 투쟁하기 위해서도 계속 제주에 머물고 있어요.

돌고래와 구럼비와 바다, 비인간 존재와의 연대

재영

활동에 대한 질문으로 바로 이어나가볼까 하는데요.

핫핑크돌핀스를 만들게 된 계기는 무엇이었나요? 어떤
사람들과 어떻게 같이 뜻을 모으게 되었는지 궁금합니다.

돌고래

수족관 앞에서 1인 시위를 이어가는데, 어느 날 제주의 한
학생이 서귀포 중문 관광단지 옆에 바로 '강정마을'이라는
곳이 있다, 그곳에서 일어나는 일을 제주도 밖으로,
육지로 알려달라고 하는 거예요. 많이 고립되어 있었던
거죠. 어떤 언론사도 제대로 취재하지 않는 채 그곳 마을
주민들과 몇몇 활동가들만 연행과 구속이 반복되는 가운데
강정마을이라는 곳에 해군기지 반대 투쟁들이 일어나는데,
어쨌든 그 소식을 밖으로 알려줬으면 좋겠다는 요청을
받았어요. 그래서 바로 옆이기도 해 돌고래 감금시설 앞에서
1인 시위를 마치고 버스를 타고 강정마을이라는 곳에
갔는데, 너무 아름다운 거예요. 군사기지가 들어서기 이전,
2011년 7월이었죠. 너무 아름답고 범섬 앞바다가 펼쳐지는
절경의 바닷가 마을이었어요. '이런 곳에 군사기지가
지어진다니 말도 안 돼' 상상할 수도 없는 그런 곳인 거예요.
　'내가 수족관에 갇혀 있는 돌고래들을 바다로
돌려보낸다면 그들이 살아갈 곳이 이곳인데, 나도 이곳이
지켜질 수 있도록 같이 싸워야겠다'는 생각이 들었어요.
원래 제주시에서 찜질방과 저렴한 숙소 등을 돌아다니며
운동을 이어갔는데, 강정마을로 아예 옮겨왔죠. '구럼비'라는
너럭바위에서 노숙도 하고 마을 의례회관 등에 마련된
숙소에 머물기도 하면서, 아침에 생명평화 백배를 하고,
돌고래 감금시설 문 열 시간 되면 피켓 가져가 돌고래
해방운동을 하고, 다시 돌아와 해군기지 반대하는 촛불

문화제에 참여하고, 이런 시기였거든요. 그곳에 정말 많은
어떤 평화운동가, 환경운동가, 시민사회 운동가들이 모여
있었어요. 그분들이 제가 하는 활동들을 보면서 '그렇게 네가
모아놓은 용돈으로 맨날 피켓 사고 버스 타고 다니면 운동을
지속할 수 없다. 단체를 만들고 후원금도 모으는 게
어떻겠냐'고 의견들을 줬어요. 저는 사회초년생이었으니까
'그런 것도 괜찮은 방법이겠다'는 생각이 들었죠. 그곳에서
같이 해군기지 반대 투쟁을 하던 사람 중 평화운동가
조약골이 있었어요. 구럼비 앞바다에서 그 앞을 지나는
야생 돌고래 무리를 봤다고 해요. 저는 수족관에 갇혀 있는
돌고래들을 처음 만났는데, 조약골은 바다를 헤엄치는
야생 돌고래 무리를 보고 "아, 이들의 서식처를 꼭
지켜줘야겠다"라는 큰 책임감과 위기감을 느꼈다고 해요.
제가 하는 활동들을 많이 지지해주고 1인 시위도 같이
동행해줬는데, 조약골과 '단체를 만들면 좋겠다는데 어떤
단체를 하면 좋을까' 하면서 단체 이름을 짓게 됐죠.

내가 좋아하는 방식으로의 운동 돌고래

그냥 저 혼자 '나는 핫핑크 색이 좋으니까 핫핑크', 그리고
'돌고래들을 보호하는 단체의 정체성을 넣어 돌핀스면
좋겠다' 해서 지어진 거죠. 사실 이렇게 10년 넘게 오래
활동을 할 거라고 생각하지 못했어요. 깊은 고민 없이 그냥
좋아하는, 내가 볼 때마다 용기 나고 기분 좋아지는 색깔을
넣어 단체 이름을 지었을 뿐. 이후 많은 분들이 '핑크색을
넣어 잘 기억되고, 눈에 띈다'며 많이 좋아해줘서 개명하지

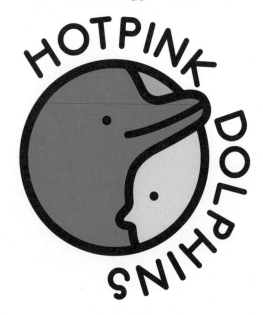

돌고래

바다

사람

핫핑크돌핀스 로고 콘셉트(디자인: 어라우드랩)

않고 사용하고 있어요. 하지만 기자분들이 물을 때는 이렇게 개인적 취향으로 말하지 않고, '그린피스나 녹색연합 등 생명을 상징하던 그린의 시대를 핑크로 대체하려 한다' '핫핑크도 생명력과 따뜻한 에너지들을 다 품고 있다'고 인터뷰했는데.(웃음)

어쨌든 단체를 만들면 좋겠다는 의견을 듣고 깊은 고민 없이 그냥 제가 좋아하는 색깔을 넣어 이름을 만들게 됐어요. 혼자일 땐 1인 시위하고 라디오 인터뷰하는 정도의 활동밖에 할 수 없었는데, 실제로 단체를 만들고 나니, 다른 단체들과 공동 기자회견도 하고 단체로서 할 수 있는 일들이 더 많더라고요. 만들기 잘했다는 생각이 들었죠. 그런데 이렇게까지 오래 계속할지는, 그때는 미처 몰랐어요. 주변에서 이렇게 하면 좋겠다는 제안과 의견들이 있었고, 어떠한 준비도 없이 만든 단체입니다.

유선

핫핑크돌핀스는 로고도 귀엽고, 로고의 핑크도 운동권에서 본 적 없고, 볼 수 없던 색이죠. 개인적 취향에서 나온 것이라고 산뜻하게 말씀하시지만, 로고를 만들 때 고민이 많으셨을 거예요. 찾아보니 로고는 '어라우드랩'에서 만들었다고요. 로고에 대한 의미가 궁금해요.

돌고래

강정에 지내며 매일같이 고착되고 연행당하고 재판받는 과정이 있었어요. 경찰들이 정말 나쁘게도, 조사받을 때 제가 주소지를 강정으로 기재함에도 본가로 재판 관련 문서를 보내는 거예요. '너는 뭘 하고 다니냐, 따뜻한 밥

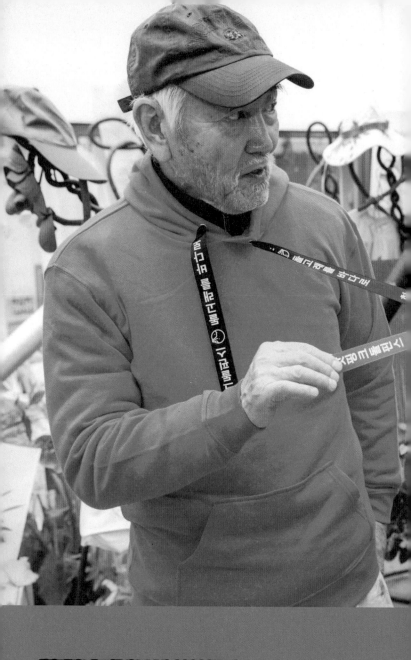

핫핑크돌핀스 후드티를 입은 윤호섭 디자이너와 돌고래

여 생각했었어요.

'이제는 내 방법대로'

피곤이 풀렸으면서도,

내 마음을 잡을

내 딸 마음 저는
피켓을 들고서
'이게 내 마음이다'
샀오가서 울고 있었다.

먹고 왜 그러냐' 본가에서 여러 우려들을 표해왔고, 저 역시 2년 넘게 폭력이 지속적으로 오가는 공간에 있으며 많이 지치기도 했어요. '내가 어떻게 이 운동을 지속할까' '이런 이슈들을 사람들에게 어떻게 좀 더 다정하게 다가가게 할까' 고민하다 학교를 더 다니기로 했어요.

윤호섭 교수님이 디자이너의 사회적 역할에 대해 고민하며 만든 '그린 디자인 전공' 과정을 듣게 되었고, 그곳에서 어라우드랩 등 다양한 그린 디자이너들을 만났어요. 친구가 된 어라우드랩 김보은 대표에게 '핫핑크돌핀스 새 로고 작업을 도와달라'고 부탁했죠. 기존에는 그냥 제가 색연필로 그린, 머리 위에 별이 있는 돌고래 모양 로고를 썼는데, 조금 더 정제화하면 좋겠다고 요청했어요. 제가 어떤 활동을 하는지 누구보다 잘 아는 사이라, 함께 공존의 의미를 로고에 어떻게 넣을지 많이 고민했어요. 저희 로고를 보면, 무언가 다 같이 포개 안는 느낌, 하나의 원 안에 같이 있다는 느낌이 들죠. 지금 로고에서 파란 부분은 바다를 뜻하거든요. 바다와 돌고래, 사람. 이들이 함께 어우러져 살아가기를 꿈꾸는 단체임을 잘 보여주는 로고가 완성됐어요. 다양한 안들이 있었는데, 이 과정을 어라우드랩에서 같이 많이 고민해주셨고, 저도 아주 만족해요. 어린이를 포함해 누구나 봤을 때 '저기 뭐 하는 곳이지? 나도 저들이 하는 일에 같이 해보고 싶다!'라는 호기심과 흥미를 이끌어주는 로고 같고요.

환경운동가, 피켓 아티스트가 되다
유선

활동가들이 운동하며 가진 문제의식으로 전공을 더 밟는다
할 때 디자인 전공은 드문 일이잖아요? 어떻게 활동가가
디자인을 전공하게 되었는지 궁금합니다.

돌고래

저는 무언가 만들거나 색을 조합하기를 줄곧 좋아했어요.
좋아했지만, 제 꿈이나 직업과는 연계를 못 하며 살았죠.
10대 때는 맨날 그냥 '오늘 뭐 먹지, 오늘 무슨 영화 보지'
이러고 놀 궁리만 했고. 제 의도와 상관없이 대학에
진학해서도 '뭐가 돼야겠다'거나 '무언가 배우고 싶다'는
의지나 열정이 하나도 없었죠. 그냥 얼떨결에 흥미도 없는
전공을 선택해 갔다가 결국에는 휴학하고, 여행하면서
복수전공을 선택한 것이 디자인 관련 학과였어요. 원래 패션
디자인을 할까, 뭘 할까 하다가 당시 인테리어디자인이
한창 붐이기도 했고요. 어떤 공간, 아름다운 공간이나,
뭐 이런 공간을 만들어서 누군가를 기쁘게 하는 것도 꽤
즐거운 일이더라고요. 그래서 주거학을 복수전공 해서
인테리어디자인 쪽으로도 공부하며 흥미를 가졌죠.

　　그런데 2009년에 들은 강연 때문에 '지구공동체에
대한 책임을 다해야겠다'는 마음이 컸고, 인테리어디자인은
결국 또 무언가 '예쁜 쓰레기'를 창출하는 일이잖아요.
그래서 환경운동가가 되기로 했죠. 이후 제가 하는
활동들에 대한 가족들의 우려와 스스로 휴식이 필요하다고
느끼던 차에 이 또한 깊은 고민 없이 '이거 재밌겠다'

'이거 해보고 싶다'는 마음이 들었고, 국민대 디자인 대학원에 입학해 그린 디자인이라는 전공을 듣게 된 거예요. 또 마침 윤호섭 교수님이 2013년경 제돌이 방류 때 서울동물원에 방문해 제돌이한테 티셔츠를 그려주는 퍼포먼스도 하시고 했거든요. '윤호섭'이라는 디자이너도 궁금하고, 그린 디자인 전공에서 어떤 수업을 진행하는지도 궁금했어요. 저는 디자인 툴 사용법이나 표현 기법 등에 대한 수업을 기대했는데, 그린 디자인 전공에서는 현재 발생되는 다양한 환경문제들에 대해 살펴보고, 디자이너가 이 사회에서 어떤 역할을 해야 되는지 고민하며, 디자인 전 과정에서 환경에 미치는 영향을 최소화하기 위한 방법을 배우는 수업이 주였어요. 환경문제나 생태철학적 사고는 환경운동가인 저에게는 너무나 익숙하고 일상에 녹아 있는 내용들이다보니 크게 흥미를 느끼지 못했어요. 그래서 전공 수업 외에 타 전공에서 진행하는 드로잉, 판화 수업 등을 틈틈이 찾아 들었죠.

대학원을 졸업하고 나서 변화된 점은 개인적으로 디자인 스킬이 늘거나 관점에 변화가 생기기보다는, 제가 활동할 때 지지하고 제가 꿈꾸는 것을 현실로 실현시켜주는 디자이너 친구들이 많이 생긴 점을 꼽을 수 있어요. 정말 좋은 경험과 시간이었다고 느낍니다.

유선

돌고래는 디자인도 전공했는데, 디자이너로서 정체성은 없는지요? 핫핑크돌핀스에서 디자인을 거의 전담하는데.

돌고래

저 스스로 그냥 '피켓 아티스트'라고 농담 삼아 말했던
적이 있는데. 글쎄요, 디자이너도 굉장히 광범위하죠.
디자이너라고 스스로 규정해본 적은 없어요. 2011년에
돌고래를 본 것도 처음이지만, 공권력의 폭력성이 사람들을
향하는 모습도 처음이었던 거예요. 그냥 무난하게 살아왔기
때문에 너무나 충격이었죠.

그래서 우리가 지키려 했던 구럼비 바위가 폭파되며
어떤 분노와 상실감 등 처음 마주하는 다양한 감정들이
있었고, 도망을 칠 것인가 아니면 계속 여기 남아서 싸울
것인가 고민할 수밖에 없었는데, 그때마다 제가 한 일은
무언가 그리고 만드는 작업들이었어요. 펜스에다 엄청나게
무언가 그려댔어요. 경찰들이 무장해가지고 방패 들고
있으면 저는 내 할 말을 적은 피켓을 들고서 '이게 내 방패다'
생각했어요. 피켓 만들기도 엄청 많이 하고. 피켓에는 늘
강정 앞바다에 살아가는 연산호나 돌고래 같은 비인간
주민들의 형태들을 많이 담았죠.

사회 변화를 이끌어내는
디자이너의 시위법
돌고래

저는 무언가 물질적인 것을 만드는 쪽보다, 지금
지속해오고 있는 활동들은, 결국 우리 사회에서 보이지
않는 인식의 변화들을 이끄는 디자이너이지 않을까요,
굳이 규정을 지어보자면?

재영

사실 그게 디자인이잖아요. 커뮤니케이션의 도구가
되는. 그러면 피켓을 만들 때 고민이 많으셨을 거예요.
'잘 만드는 법'이라기보다는 어떻게 하면 더 효과적으로
기억에 남는 시위를 했는지, 또 그런 방법들이 있었는지 등
얘기해주실 수 있을까요?

돌고래

저는 무서운 피켓이 싫었어요. 무서운 현수막이나 무서운
피켓들 있잖아요. 기존에 운동권분들, 90년대 학생운동 등을
하셨던 분들이 항상 '결사반대' 등의 말을 빨간색으로 엄청
쓰는데. 글씨를 하나하나 읽기 전에 일단 '무섭다'는 생각이
들어 아예 읽지도 않고 피해 가는 시민들이 많더라고요. 저는
어쨌든 다정했으면 좋겠다, 누구든지 우리가 하고자 하는
말에 귀 기울이고, 한번 보고, 또 같이 할 수 있게 한다면
좋겠다, 싶었죠. 문구는 그냥 제 할 말만 간단히 딱 핵심만
넣고요. 이건 모든 피켓의 기본일 텐데…… 어쨌든 중요한
메시지를 간단하게 쓰는 것도 좋고. 다정한 컬러, 무섭지
않은 컬러와 일러스트를 섞으려고 저는 시도한 편이에요.
그래서 누구든지 부담 없이 "저도 같이 들게요" "저도 피켓
하나 주세요" 하는 사람들이 많았어요. 동료를 만들 수 있는
피켓들을 만들려고 고민했어요. 모두가 들 수 있는 피켓.

모두가 들 수 있는 피켓, 동료를 만드는 피켓

재영

방금 그 말이 참 인상적이에요. '동료를 만들 수 있는 피켓'.
저도 공감하는 언어고요. 시위 현장에 가면 '무섭다'고

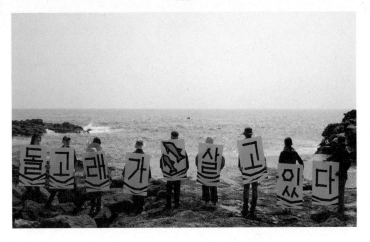

느껴지는 면도 있지만, 평소에 쓰는 언어들이 아니다보니
들고 있을 때도 뻘쭘한 경우들이 많고. 또 내가 내 방식대로
어떤 언어를 써서 시위하는 것에 익숙지 않다보니, 주변
사람들이 참여하거나 주변 친구들과 동료가 되는 등의 일에
대해 생각지 못했는데, 지금 돌고래 님이 해준 말씀이 핵심
같다는 생각이 들었어요.

돌고래

꼭 매번 그렇지 않아요. 급할 때는 그렇게 만들지 못할
때도 있고. 또 하나 중요시하는 게 '재사용될 수 있게 하는
것'인데요. 공동 기자회견 등을 하다 보면 어쩔 수 없이
날짜나 같이 하는 단체들 이름이 들어갈 때가 있는데, 저희가
자체 제작하는 종이 현수막 등은 대부분 다시 사용될 수 있게
날짜, 장소 등은 명시하지 않아요. 실제로 피켓들도 몇 년씩
사용하는 경우들이 많거든요. 그리고 폐지라든지 어디서
버려진 나무판 등 주변에 버려진, 쓰임을 다한 소재들을 다시
쓰이도록 하는 것도 중요하게 생각해요. 환경단체다보니까.

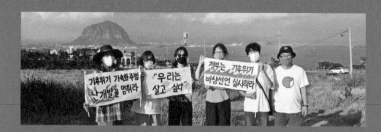

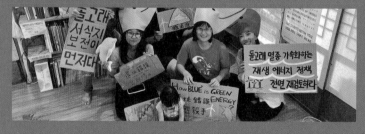

돌고래 보호구역 지정하라

NO DOLPHIN NO FUTURE

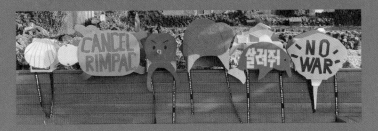

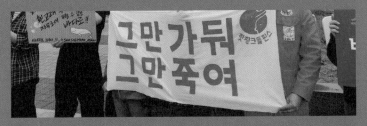

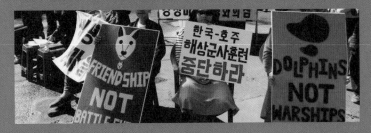

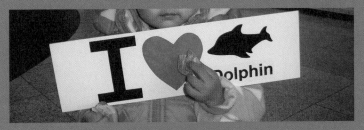

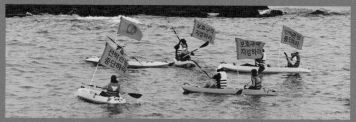

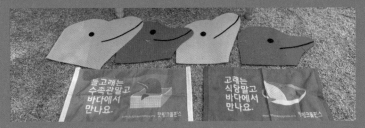

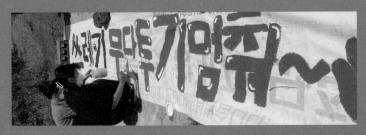

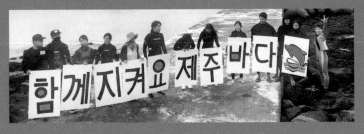

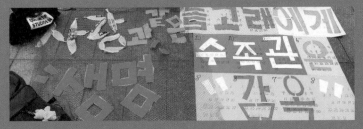

> 돌고래가
>
> 절멸 위기에 처했다는 것은
>
> 재영

지금 우리 바다와 바다에 살고 있는 생명체들은 얼마나 큰 위기를 겪고 있나요?

> 돌고래

제가 감히 위기의 심각성을 수치화할 수는 없을 것 같아요. 왜냐하면 이 지구상의 거의 70%를 차지하는 것이 바다인데, 그 모든 바다에서 일어나는 위기를 제가 인지하지는 못하니까요. 하지만 지금 살고 있는 제주 앞바다에 남방큰돌고래들이 처한 위기로 조금 가늠을 해본다면, 언제 절멸이 돼도 이상하지 않은 상황이라는 점을 말하고 싶어요. 며칠 전 저희가 대만 고래류 보호 단체들과 같이 공동기자회견과 발표회를 했는데, 인간의 해상 활동과 연안 난개발로 인해서 20년 사이에 원래도 100여 명밖에 없던 대만 흰돌고래가 50명 이하로 줄어들었다고 해요. 그런데 이 위기가 '50명이나 남아 있네' 할 수 있는 게 아닌 게, 야생에서 한 종의 동물이 50명이라는 것은 정말 작은 수거든요. (여성 동물을 재생산 수단으로 규정 짓고자 하는 발언이 아님을 명확히 합니다.) 50명 중에서 출산 가능한 여성 돌고래의 수와 평균 번식 주기가 3, 4년인 돌고래들의 생태적 특성을 따져 봤을때 대만 흰돌고래들의 절멸은 불가피한 상황이죠. 그런데 이 점이 남방큰돌고래들의 가까운 미래라는 생각이 들어 굉장히 안타깝고 절망적입니다.

유선

돌고래 절멸은 곧 우리의 절멸과도 밀접하겠어요.

돌고래

전 세계 바다에 쓰레기가 지금 뒤덮여 있으니 쓰레기를
차치하더라도, 지금 제주 바다에 연안 개발 사업이 정말
심각하게 일어나는 중인데요. 이런 바다에 시멘트를
붓고, 갯바위를 함부로 파헤치는 등 일들이 가능한 것은,
그 바다에 아무도 살고 있지 않다고 생각하는 인간 중심적
사고 때문이에요. 인간을 포함해 단 10%의 생물종 정도만
육지에 사는 것으로 알고 있어요. 그러면 90% 가까이가
다 바다를 집으로 삼고 있는 것인데, 우리는 인간이 직접
바다에 살지 않으니까, 바다는 항상 비어 있는, 언제나
파괴해도 되고 언제나 이용해도 되는 빈 공간이라는 생각을
하죠. 그래서 그곳에 마구잡이로 콘크리트 덩어리들을 넣어
군사기지를 만들고, 핵무기 실험을 하고, 핵 오염 물질을
버리고, 인간들이 흥청망청 쓰는 에너지를 만들기 위해서
대규모 해상풍력 발전단지를 짓고, 이런 상황이거든요.
그래서 인간 중심주의와 자본주의에 의해 굉장히 위급한
상황에 처해 있다라는 것, 바다에서 최상위 포지션에 위치해
있는 돌고래가 절멸 위기에 처했다는 것은, 결국 다른 종들도
연쇄적으로 사라질 수밖에 없는 위기를 말하는 거예요.
그 끝에는, 결국 바다에 시멘트를 붓고 바다 생물들을 함부로
잡아 가두거나 먹어온 인간이 있거든요. 그러니까 위기를
자초한 인간에게 결국 그 위기가 되돌아올 수밖에 없는 거죠.
연안 개발, 해양 쓰레기, 남획. 정말 바다는 난리 부르스요,
엉망진창입니다.

우리가 육상에 살다보니 동물보호, 환경 운동 등이
대부분 우리 가까이 있는 환경들, 가까이 밀접해 살아가는
동물들에 대한 활동들을 주로 하고 있어요. 바다는
물리적으로도 멀게 느껴지다보니까 그곳에 살고 있는
존재들의 위기도 잘 알 기회가 없는 것 같아요. 알지 못하니
더 시의적절하게 지켜내거나 할 수도 없는 상황이고,
그렇습니다. 너무 안타깝고 절망적인 상황이에요. 생각보다
더 빠른 속도로 바다와 그곳에 살고 있는 존재들이
사라지거나 파괴되고 있습니다. 너무 암울한가요?

재영

아닙니다. 꼭 해야 하는 말이고, 웃을 수 없는 일이에요.

돌고래

그러니까요. 그나마 희망적인 것은 그래도 핫핑크돌핀스,
대만 고래류 보호단체들을 비롯해서, 빠른 속도로
파괴되어가는 바다와 그곳에서 살아가는 존재들을 위해
뭐라도 하려는 사람들이 남아 있다는 점이죠. 그리고 그들이
지속해서 작은 변화들을 이끌고 있다는 것. 그게 그나마 아주
조금이라도 희망적인 부분이 아닐까 싶습니다.

우리가 **바다를**
위해 할 수 있는 것
재영

다양하게 본인만의 방식으로 투쟁하고 계신데, 바다
생명체 보호를 위해 핫핑크돌핀스가 하고 있는 다양한
활동들을 소개해주세요. 앞으로 우리는 바다를 위해 무엇을

할 수 있을까요?

<div align="center">

돌고래

</div>

2011년부터 수족관에 감금되어 있던 돌고래들 해방을 위한
활동도 해오고, 그들의 서식처를 지키기 위해 해군기지
건설 반대 투쟁도 해왔어요. 활동을 해오다보니, 현재
제주 서쪽 바다인 대정읍 앞바다가 100여 명밖에 남지
않은 남방큰돌고래들의 마지막 서식처라는 위기감이
들었어요. 그래서 저희가 2018년부터 '제주돌핀센터'라고,
남방큰돌고래들의 주요 서식처인 대정읍 앞바다 곁에
공간을 마련해 시민들에게 돌고래들이 처한 위기를
지속적으로 기록해 알리는 활동들을 하고 있어요. 사람들이
모르기 때문에 누군가는 계속 그들이
처한 위기를 기록하고 알려나가는 역할이
필요해서요. 또 단순히 "위기예요"라고만
해서는 지켜낼 수 없으니 관련 정책이나
법들이 마련될 수 있도록 정부 기관과
부단히 회의하고 또 그 법들을 만들어나가는 활동들도 하고
있어요. 최근 몇 년 동안 가장 중요하게 생각하는 것이 '교육
활동'이에요.

저희가 2013년 『바다로 돌아간 제돌이』라는 동화책을
써서 전국 도서관에 어린이들을 만나러 가는 북토크를
했어요. 그 동화책을 같이 읽고 나서 제돌이에게 편지 쓰는
시간이 있는데, 어린이들의 편지 첫 글귀가 늘 "제돌아,
미안해"인 거예요. 가족들, 특히 양육자들이 "우리 애 돌고래
좋아해요" "우리 애가 동물 좋아해서" 하면서 동물원이나
수족관에 데려갔대요. 하지만 그곳에 잡혀 있는 동물들이

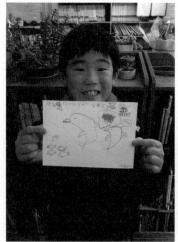

어디서 어떻게 잡혀왔는지, 또 그런 묘기를 부리거나
전시되기까지 어떤 혹독한 훈련을 거쳤는지는 아무도
알려주지도 않았고, 아무도 알려고 하지도 않았다는 거죠.
그래서 제돌이 동화책을 읽고 어린이들이 스스로 잘못한 게
없음에도 늘 "제돌아, 미안해"라고 쓰는 것을 보고 '아는 만큼
변화를 이끌 수 있겠구나' 싶어 그때부터 줄곧 교육 프로그램
개발, 교재 만들기 등의 활동을 하고 있어요. 최근 몇 년
동안 중점적으로 해온 일은, 인간 외에 우리 공동체 안에
더불어 살아가는 존재들이 무수히 많고, 그들이 어떤 위기에
처했는지 알아차리게 하는 힘, 그리고 그들의 고통에
공감하는 능력을 키우는 교육이에요. 무엇이 차별이고,
문제인지 알아야 변화를 시도하고 행동할 수 있다는
믿음으로요.

돌고래 한 '명'은 존엄하다

재영

너무 멋지다는 말이 자연스럽게 나올 수밖에 없네요. 멋있는
활동을 지지한다는 말 중에 이런 저의 말이 가장 게으른
응원이 아닌가라는 생각이 들면서요. 핫핑크돌핀스는
비인간 존재를 셀 때 '마리'가 아니라 '명'이라고
말씀하시는 것이 인상적인데요. 그 이유를 좀 더 자세히
말씀해시겠어요?

돌고래

인간들이 돌고래들의 서식처를 파괴하고 그들을 수족관에
가두는 일이 왜 발생할까, 곰곰이 생각했을 때 결국 차별에서
비롯되더라고요. 인간이 아닌 존재를 인간보다 열등하게
대하는 것. 그리고 그들을 인간의 필요에 따라 언제든지
이용하고 착취하고 파괴할 수 있는 그런 존재로 규정해놓는
것, 어떠한 동의 과정도 없이 일방적으로 위계를 나누어
다르게 대하는 차별 때문이라는 생각이 들었어요.
이런 차별들에 반대한다면, 일상에서 다양하게 존재하는
차별적 습관들도 바꿔야겠다는 생각이 들었어요. 사람들이
동물들을 셀 때 '마리'라고 하고, 사람을 셀 때는 '명'이라고
하잖아요. 동등한 위치에서 바라보지 않는 표현들이라는
생각이 들었어요. 인간도 동물도 '목숨 명(命)' 자로 다
같이 셈해도 문제없다라는 생각이 들었어요. 돌고래 한 명.
동물에 대한 셈법이 수십 년 동안 쓰여온 표현들이라 가끔
놓칠 때도 있지만, 차별적 표현들을 최대한 인지하고, 일상
속 차별을 없애려 노력하고 있어요. 그래서 '마리'가 아닌
'목숨 명' 자로 비인간 동물이든 인간 동물이든 다 그렇게

문재인 대통령 앞으로 보낸 아이들의 돌고래 해방 청원 편지

문재인 대통령 할아버지께

안녕하세요

저는 전주환산초등학교 4학년 1반 김주안입니다
제도 이와 친삼이 삼판이란 돌순이는 바다로 돌돌
갔는데 돌콩이 안녕이 낙원이는 모두 표나는
하고 남아있는 건 환수이가 아니라 저울였니다
환수이는 지금 병들어 헤엄이나 부근 외롭습니다
환수이가 가고 죽기전에 제발 환수이를 바다로
돌려내주세요

대통령 할아버지 마일전 간호사나
몸이하여 점심히 일하세요.
그럼 안녕히계세요.
김주안 올림

문재인 대통령 할아버지 께

♡ 안녕하세요? ♡
저는 전주환산초등학교 4학년 권나윤 입니다.

제주 서귀포시 안덕면에 있는 제협파를 따라파크라는 호수안이가 없어요
화순이는 지금 먼 돌고래처럼 바다로 가야된 좁게수족관에 있어서
오랫동안 수족관에 있으면 병이들어 많이 아플거 에요.
화순이가 아프기 전에 바다로 돌려 보내주세요.

수족관에 혼자 고롭게 있는거 보다 여럿 재밌게
노는 걸 원해요.
화순이는 원래 바다에 사는 돌이기 때문에 바다
가는게 맞고 화순이도 그걸 원할거에요. ♡

그럼 안녕히계세요.
2021. 5. 24.
♡ -나윤 올림- ♡

문재인 대통령할아버지께
안녕 하세요
저는 전주환산초등학 4-1반 신호송입니다
제주 서귀포시 안덕면에 있는 물고래 처럼실
마 리파크에 있는 환순이가 있습니다.
화순이는 친구 세월없어졌습니다
환순이 모병병입니다 고운이 힘이 없습니다
바다로 돌려주세요 무부합니다
안녕 이켜세요. 그리고 화순이가 바다 에비친구
하고 물고 친구와 장난치면 행복 하겠어요
그러니까 바다로 돌려보내세요!
신호송 올림

문재인 대통령 할아버지 께

안녕 하세요.

저는 전주환산초등학교 4학년 1반 12번 임건호입니다

제주 서귀포시 안덕면에 있는 돌고래 체험시설 마린파크 에는 돌고래가
있습니다
돌고래는 넓은 바다 에서 자유롭게 헤엄치고 살고 친구들과 돌아다녀야 하는
동물입니다.
그런데 화순이는 좁아터진 곳에서 살겠습니다. 제주 남쪽에 가면 넓은 바다
에서 즐겁게 사는 돌고래들을 마음껏 볼 수 있습니다.
빨리 마린파크에서 돌고래 화순이를 헤엄친 제돌이도 바다로 돌아가 건강하게 잘살고
있습니다.
화순이가 병들고 사람들을 원망하기 전에 죽기 전에 빨리 바다로 돌려보내주세
요 돌고래들 같은 좁은 콘크리트 수족관에서 공연을 하거나 전시되는 것을
막아주세요.
대통령 할아버지 항상 건강 하시고 나라를 위해 애쓰심이 일 해주세요.
안녕히 계세요.
임건호 올림

몸이 성하니까 기쁘지 않은가?

돌고래들에게

모든 행태의 '감금', 인

거처 출입의 빼앗이죠.

다고, 나름의 '이라는

많이 서러 가능한가요?

부르기로. 교육에서 해양생물 등을 소개할 때 '물고기'라는
단어를 안 쓸 수가 없는데, 저희는 '고기'라고 규정하고 싶지
않은 거예요, 그 어떤 존재들도. 닭이든 소든 물에서 살고
있는 생명체든. 그래서 '물고기' 대신 '물살이'를 쓰자라는
캠페인들이 진행이 되고 있기도 해서, 저희도 '물살이' 또는
'어류' 등 대체 표현들을 쓰려 계속 고민합니다. '폐사'라는
표현을 사용해야 할 때는 '사망'이라고 쓰고 '수족관'이나
'동물원'도 '동물 감금시설'로 부르려고 해요. 우리 일상
속에서 먼저 크고 작은 표현들부터 바꿔나가야 이 차별을
타파할 수 있다고 생각이 들어요. "왜 그렇게 써요?"라고
누군가 호기심으로 물어보면, 그런 차별이 존재하고 있음을
알려줄 계기도 되니까요.

더 좋은 보살핌, 더 좋은 먹이는 없다
유선

핫핑크돌핀스가 다이애나랩과 함께 했던 모임이 기억에
남아요. 인간 종과 다른 종이 '시설'이라는 방식으로 격리,
감금을 당하는 현실에 대해서 같이 이야기하는 소중한
자리였어요. 2022년 '노들장애인야학' 학생인 김홍기
님과 교사인 배승천 님 두 분을 모시고 '갇히지 않을 권리,
탈시설'이라는 주제로 온라인 생각 나눔 모임을 진행했는데,
김홍기 님은 25년간 음성 '꽃동네'라는 장애인 거주
시설에서 살다 자립하신 분이었죠. 돌고래와 장애인이
무슨 관련이 있느냐며 이해 못 하는 사람이 대부분일 수
있어요. 인간의 이야기와 돌고래 이야기, 혹은 인간의
시설 감금을 어떻게 돌고래 시설 감금과 비교할 수 있을까

의아해하는 이들도 많을 수 있어요. 핫핑크돌핀스가
인간과 비인간을 같은 선상에 놓고, 같이 싸우는 동등한
존재로 보기 때문에 그런 강의를 기획할 수 있었다고
보는데요. 여기에 대해 기획자로서의 얘기, 차별과 연대에
대한 생각을 더 듣고 싶어요.

돌고래

그 강의는 〈차별없는가게〉 프로젝트와 장애 인권운동을
지속해온 유선 님이 저의 친구로 있었기 때문에 가능했어요.
'모든 존재는 동등하다' '모든 존재의 해방은 연결되어
있다'라고 생각하기에, 노들장애인야학의 학생이신 김홍기
선생님께 강의를 제안하게 되었죠.

당시 '비봉'이라는 남방큰돌고래가 불법 포획이 된 채
방류되지 못하고 아주 오랫동안 감금되어 있었어요. 저희는
그 돌고래가 인간에 의해 감금이 됐고 인간의 이윤과 인간의
즐거움 때문에 갇혀서 착취를 당하고 있으니, 더 이상 동물
공연이나 전시에 이용되지 않고 원래 살던 제주 바다로
돌아갈 수 있도록 해방시켜야 한다고 생각했어요. 그런데
몇몇 동물단체들에서 '동물복지'를
운운하며 비봉이 방류를 막아섰어요.
수족관에 오래 갇혀 있었으니 더 나은
시설에서 더 좋은 먹이와 더 좋은 보살핌을
통해 여생을 행복하게 살도록 해야
된다고요. 저는 '무슨 말이지' 싶었어요. 더 좋은 복지, 더
좋은 공간, 더 좋은 먹이, 이런 것들은 인간이 만든 기준이고,
돌고래들에게 모든 형태의 '감금'은 그저 폭력일 뿐이죠. '더
나은 감금' '더 나은 폭력'이라는 말이 성립 가능한가요?

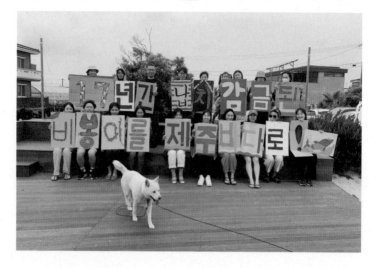

그러다 장애인의 탈시설을 위해 운동하는 분들의
활동을 그즈음 자세히 들여다볼 기회가 있었어요. 좁은
수조에 갇혀 있는 돌고래들에게 직접 이야기 들을 수는
없으니까, 탈시설 당사자분들을 초대해서 자기 뜻과
상관없이 시설에 일방적으로 감금되고 갇혀야만 하는
존재로 규정되어온 삶이란 어떤 것인지 이야기를 들어보고
싶었어요. 정말 좋은 강연이었죠. 김홍기 선생님이 소감
나눠주신 게 너무 감동적이었어요.

유선

원래 함께 어울려 살던 존재를 비장애인의 눈에 잘 띄지 않는
곳으로 격리하는 것, 장애인에게 '산 좋고 물 좋은 곳 저 멀리
외따로 떨어진 호텔 같은 시설을 지어 살게 한다면, 그게
더 좋을 수도 있다'고 이야기하는 사람들이 있거든요, 몇십
년 전부터 쭉. 이 사회에서 함께 살 수는 없다고요. 돌고래를
바다로부터 격리해놓고, 바다로 다시 돌려보내는 것보다

가둬놓고 잘 먹이고 재우는 게 나을 수 있다는 이야기를 하는 사람들이 있다고 김홍기 님께 했을 때, 그분이 크게 화를 내면서 '그런 이야기는 있을 수 없다. 말도 안 된다'라고 했던 것이 기억나요. 본인이 겪었던 시설 이야기를 계속하면서, '아무리 좋다 해도 거기는 감옥, 너무 좋은 감옥'이라고 했죠.

돌고래

맞아요. 시설에 25년 8개월간 갇혀 있다 탈시설한 지 10년이 된 김홍기 님은 "시설에서 나오니 너무 행복하다. 시설의 환경이 좋든 좋지 않든 갇혀 있는 것 자체가 고통이다"라고 해주셨고. 그렇죠, 모든 존재가 자유에 대한 욕구를 가지는데 말이죠. 장애인의 자유에 대한 가치를 우리 사회가 절하하고 있는데, 이것은 동등한 존재로 보지 않기 때문이고, 결국 돌고래들을 감금하는 그들의 시선도 이와 마찬가지라는 이야기를 남겨주셨었네요.

　　그리고 사실은 그런 생각도 들었어요. 조금씩 변화가 있긴 했지만, 장애 인권운동 내에서도 비인간 동물들에 대한 차별적 표현 등 '우리가 짐승만도 못 하냐' 하며 비교급을 사용해온 언사들이 있어왔어요. 돌고래의 탈시설과 장애인의 탈시설을 비교한다 했을 때 '조금 불쾌하지는 않으실까' 우려도 살짝은 있었거든요. 그런데 다행히도 김홍기 님과 함께 강의해주신 '노들야학' 교사 배승천 님도 열린 마음으로 감금된 돌고래들의 이야기에 공감하고 경험을 나눠주셨어요. 감사한 일이죠.

핵 오염수에서 살아갈 바다의

비인간 존재들을 위해

재영

최근 일본 후쿠시마 오염수 방류로 인터뷰도 많이 하셨죠. 대한해협도 초긴장 상태예요. 제주 앞바다의 돌고래들한테도 큰 피해가 있을 사건인데요. 핫핑크돌핀스의 생각이 궁금해요. 앞으로 우리가 바다를 위해 무엇을 할 수 있을까요? 할 수 있는 건 도대체 뭘까요?

돌고래

핵 오염수가 한번 방류되기 시작하면, 일본만의 문제가 아니게 돼요. 일본에서 버린 다음에는 다른 나라들도 똑같이 자행하는 게 문제거든요. '일본이 했으니 우리도 할 거야' 하고요. 일본의 핵 오염수 방류를 지금이라도 막지 못한다면, 다른 나라들이 바다에 핵 오염수를 비롯해 온갖 오염 물질들을 버리는 것을 당연시할 결과를 초래할 수 있으니까요. 막막하죠, 저희도. 해양 쓰레기 밀려온 것만 봐도 자괴감이 들고, 이거를 언제 어떻게 다 치우나.

그럼에도 저희가 하는 것은 아까 말씀드린 교육 활동이에요. 바다에서 자행되는 만행은 모두 다른 존재들을 존중하지 않고 그들의 서식처를 인지하지 못하기 때문이라는 생각이 들어서요. 무엇보다 중요한 것은 우리가 기존에 가져온 비인간 존재나 자연환경에 대한 관점을 변화시키는 점이고, 그런 노력이 가장 필요해요. 우리가 지금 당장 바다에 뛰어들어 '버리지 마세요' 한다고 중단될 것도 아니고요. 지속적으로 바다나 그곳에 사는 존재들을 먹거리나 이용할 자원으로 바라봐오던 관점들을

변화시켜서, 지켜내고 보전해야만 하는 곳, 공존하며 더불어 살아가야 되는 존재들이라고 바라보게 하는 인식 변화가 가장 중요한 것 같아요. 인간과 동등한 생명, 같이 안전하고 건강하게 살아갈 권리가 있는 존재라고 여기게 된다면, 애초에 바다에 오염물질을 마구 버리거나 함부로 파괴할 생각조차 못 하지 않을까요?

그런 인식이 전혀 없어서 발생되고 있는 일이라는 생각이 듭니다. 쓰레기를 줍고, 막고, 뛰어드는 건 근본적 해결책이 아니고, 인식 변화가 가장 중요해요. 그다음으로 계속 "이거는 심각한 위기야"라고 주변 사람들에게 알리는 일이 중요하겠죠. 사실 저도 명확히 무엇을 어떻게 해야 할지 모르겠어요. 그저 하루살이처럼 하루하루 해야 할 일들을 하며 살아내고 있어요.

감수성 교육의 밀물과 썰물

유선

하루살이라고 하기에는 미래 세대의 인식 변화를 위한 교육을 핫핑크돌핀스에서 계속하고 있어요. 매년 어린이와 함께 하는 여름캠프 〈돌고래학교〉 외에도 〈해양생태 감수성 교육〉, 교육 진행자 양성 과정 〈핫핑크티처스〉를 진행하고 〈해양생태 감수성 교육 카드 모음〉과 보드게임 〈돌고래를 바다로〉도 만드셨어요. 교육 관련 프로젝트와 디자인을 아주 많이 해오며 경험이 쌓이셨을 텐데, 초창기와 몇 년이 흐른 지금 사이에 새롭게 드는 생각을 좀 더 듣고 싶어요.

돌고래

기존 환경 교육이나 생태 교육들은 '이 종은 어쩌고 저쩌고

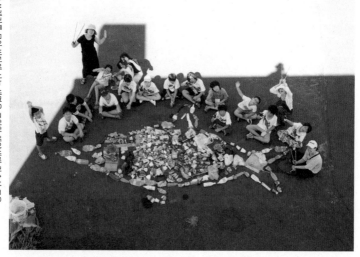

저쩌고……' 하며 과학 지식 등의 정보 전달 중심이거나,
아니면 '업사이클'이라고 해서는 새로운 플라스틱 컵으로
또 다른 쓰레기를 만드는 환경 교육들이 많았어요. 그런
것보다 감수성, '주변 환경과 더불어 살아가는 존재들에 대해
알아차리고, 다른 존재의 고통에 공감하는 감수성을 기르는
교육이어야겠다' 생각이 들어 이름도 '해양생태 감수성
교육'이라 짓고 지속적으로 교구 개발 등을 해오고 있어요.
교구를 만들 때도 그린 디자이너분들과 계속 논의하고
고민하며 만들다보니까, 재생지 사용, 버려지는 부분이
없도록 디자인하는 부분들이 충분히 잘 반영되는 편이에요.

　　다만, '너무 마이너적인가?' 공교육 기관에서도 이런
교육이 꼭 진행됐으면 하는 바람으로 〈핫핑크티처스〉라는
교육을 기획했는데, 공교육 기관에 계신 분들은 참여를
그다지 안 하는 거예요. 생각보다 확장이 안 돼서 아쉬운
부분들이 있죠. '우리가 너무 먼 얘기, 이상적인 얘기만

하나'라는 생각도 들고. 지금 이 위기의 시대에 너무나
필요한 힘들을 기르는 교육인데 활성화되지 못하는 게 조금
아쉬워요. 어떻게 해야 되나요?(웃음)

재영

핫핑크돌핀스는 『바다로 돌아간 제돌이』나 『바다, 우리가
사는 곳』(리리, 2019)이라는 책을 통해 활동을 디자인과
충분히 결합시켜 표현하고, 사람들과 소통한다고 생각해요.
그 책들은 어떻게 만들게 됐고 무엇을 이야기하고 있는지
설명해주세요.

돌고래

『바다로 돌아간 제돌이』는 두레아이들이라는 출판사,
『나무를 심은 사람』(2002)을 번역했던 그 두레 출판사에서
먼저 제안했던 것이고. 시의적절하게 제돌이가 방류될
쯤에 출판된 동화책이에요. 수족관에 감금되어 있던
돌고래가 바다로 돌아간다는 것이 어떤 의미를 지니는지
실화를 바탕으로 사람들에게 알려주는 동화책이고, 『바다,
우리가 사는 곳』은 기존에 조약골 활동가가 온라인에
연재했던 글들을 엮은 책이에요. 핫핑크돌핀스에서 썼던
성명이라든지, 왜 우리가 돌고래들을 수족관에 감금해서는
안 되는가, 또는 그들과 왜 공존해야 되는가, 비인간
존재들에 대해 바라보는 관점을 변화시키는, 청소년을 위한
도서예요. 리리 출판사에서 제작했고요. 핫핑크돌핀스에서
만든 교구들 중에도 워크북이나 교재 형식으로 만들어진
책자들이 3종 정도 있는데 그 책들도 소개하고 싶어요.
　　하나는 2018년에 만든 『우리가 바다를 만나는 법』,

한국 바다의 고래와 돌고래
Whales and Dolphins off Korea

낫돌고래 Pacific white-sided dolphin
2.3m / 150kg

참돌고래 Common dolphin
2.3m / 135kg

줄박이돌고래 Striped dolphin
2.6m / 150kg

점박이돌고래 Pantropical spotted dolphin
2.6m / 120kg

고양이고래 Melon-headed whale
2.6m / 175kg

남방큰돌고래 Indo-pacific bottlenose dolphin
2.7m / 230kg

뱀머리돌고래 Rough-toothed dolphin
2.8m / 155kg

꼬마범고래 Pygmy killer whale
2.6kg / 225kg

큰머리돌고래 Risso's dolphin
4m / 500kg

긴부리돌고래 Spinner dolphin
2.4m / 90kg

은행이빨부리고래 Ginko-toothed beaked whale
4.9m / 2 ton

고추돌고래 Northern right whale dolphin
3.1m / 115kg

상괭이 Finless porpoise
1.9m / 70kg

쇠돌고래 Harbor porpoise
2m / 90kg

큰이빨부리고래 Stejneger's beaked whale
5m / 1.5 ton

민부리고래 Curvier's beaked whale
7.5m / 3 ton

브라이드 고래 Bryde's whale
12m / 22 ton

큰돌고래 Bottlenose dolphin
3.3m / 300kg

까치돌고래 Dall's porpoise
2.2m / 220kg

혹부리고래 Blainville's beaked whale
4.7m / 1 ton

흑범고래 False killer whale
6.1m / 2.2 ton

보리고래 Sei whale
18m / 30 ton

북방긴수염고래 Northern right whale
18m / 100 ton

흑등고래 Humpback whale
16m / 35 ton

귀신고래 Gray whale
16m / 35 ton

흰고래 Beluga, White whale,
4.9m / 1.5 ton

들쇠고래 Short-finned pilot whale
6.1m / 3.6 ton

향고래 Sperm whale
18m / 57 ton

범고래 Killer whale
9.8m / 10 ton

쇠향고래 Dwarf sperm whale
2.7m / 210kg

대왕고래 Blue whale
30m / 179 ton

큰부리고래 Baird's beaked whale
12m / 1.2 ton

밍크고래 Minke whale
8.6m / 12 ton

꼬마향고래 Pygmy sperm whale
3.5m / 410kg

참고래 Fin whale
26.8m / 75 ton

www.hotpinkdolphins.org

한국 바다의 고래와 돌고래 포스터

→ 책『바다, 우리가 사는 곳』
↓ 책『바다로 돌아간 제돌이』

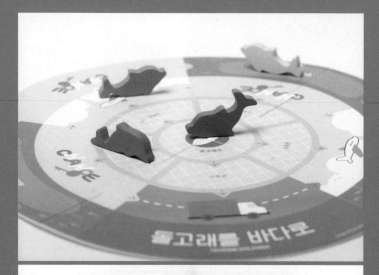

보드게임 〈돌고래를 바다로〉

↑ ↑ 〈해양생태 감수성 교육 카드 모음〉: 식탁에 올라온 바다
↑ 〈해양생태 감수성 교육 카드 모음〉: 바다의 친구가 되기 위해 필요한 힘

역사 행장에 가장 튼튼

맹목 반대하기 편한

모든 찬탈에

모든 치료의 바로잡기 료법으로 그런 투정 없잖아 가능

얇은 소책자 형태의 워크북이에요. 바다 여행이나 나들이 갔을 때 사람들이 그냥 큰 뱃고동 소리나, 큰 움직임이 있는 존재들을 접하는 일이 대부분인데, 워크북에서는 큰 소리가 나거나 큰 형태의 생물뿐 아니라 우리가 몸을 낮춰 자세히 들여다볼 때 만날 수 있는 작은 존재들을 감각하고 기록하는 다양한 내용들이 적혀 있어요. 각자 바다 공동체의 구성원이 되어 바다 이름도 직접 지어보고, 바다의 색과 모습은 다 다르잖아요. 해가 질 때, 해가 뜰 때, 캄캄한 밤일 때, 그리고 봄 여름 가을 겨울. 교육에 참여하는 사람들의 각자 바다의 기억을 글이나 그림으로 기록해 나눔으로써 직간접적으로 다양한 바다를 경험해보게 하는 내용들도 있어요. 또 몸을 낮춰 조수 웅덩이에 있는 존재들을 자세히 들여다보면서 '이런 작고 다양한 존재들이 같이 살아가는구나' 인지하게 하는 워크북이에요. 제가 아주 좋아하는 책자죠.

또 해양생태 감수성 교육 진행자들을 위한 안내서가 있는데, 그 교재도 잘 제작됐어요. 재생지에 1도로 인쇄했고, 챕터별로 다른 색 재생지를 사용했어요. 컬러 재생지들이 조금 두꺼워서 넘김이 불편하지만 몇 챕터가 어디서부터 시작되는지 쉽게 알 수 있어서 좋아요. 버려지는 종이를 최소화하려 텍스트들도 보통 책자들보다 크게 키웠고, 유선 님이 시각 약자들을 위해 폰트 크기 안내들도 해줬고. 최근 남방큰돌고래 생태 해설사 양성을 위해 만든 책도 내용이 잘 구성이 되어 있어서, 이렇게 자체적으로 만든 책자들도 소개가 되면 좋겠어요.

재영

핫핑크돌핀스 활동을 하면서 가장 기억에 남는 멋진
순간은 언제였나요?

돌고래

가장 멋진 순간. 저는 매 순간이 경이로운데, 가장
멋진 순간을 꼽으라니까...... 언제일까요? 굳이 꼽자면
2013년 7월 18일 제돌이를 가두리에서 완전 방류한
다음에 KBS 다큐멘터리 팀과 함께 바다에서 잘살아가는지
찾아 나섰어요. 처음으로 헬기도 타봤지만, 그 망망대해에
제돌이가 어디 있을지 아무도 모르잖아요. 그런데
등지느러미에 '1번'이라고 흐릿하게 보이는 돌고래를
하늘에서 찾은 거죠, 헬리콥터의 작은 모니터를 통해서.
'아, 바다로 드디어 돌아갔구나.' 1인 시위를 할 때 많이들
"바다로 돌아갈 수 있나요? 꼭 그렇게 됐으면 좋겠어요"라고
했지만, 가능하지 않을 거라 했던 사람들이 더 많은데,
실제 바다로 돌아간 모습을 목격한 거잖아요. 좁은 콘크리트
수조에 감금되어 있던 그 모습을 생생히 기억하는데,
바다에서 마주하니 큰 감동으로 와닿았죠. 그때가 아무래도
크게 기억이 남는 순간이 아니었나 싶어요.

늘 그래요. 지금도 제돌이, 춘삼이 등 수조에 갇혀
있다가 방류된 돌고래들이 제주 앞바다에 나타났을 때, 같이
만났을 때, 경이롭죠. 경이롭고 고맙다라는 생각이 들죠.
잘살고 있구나. 오래오래 살아가라. 또, 야생 돌고래들을
만날 때 가장 경이롭고 힘이 되는 순간인 것 같아요.

다정한 것이 살아남는다

재영

핫핑크돌핀스에게 동료란 어떤 의미인가요?

돌고래

여러분 모두이고. 동료는 같이 더불어 잘살기 위해 힘을
모으는 사람들. 혼자 잘살거나, 혼자 이루기 위해 무언가
하는 게 아니라, '우리 함께 잘살자'라는 마음으로 꿈꾸는
세상을 위해 서로 연대하고 변화를 시도하는 사람들.
모두가 동료죠. 또 지금 동료가 아니어도 앞으로 동료가 될
가능성도 있으니까 우리 사회 구성원 모두가 동료죠. 비인간
동료들도 포함해서. 핫핑크돌핀스에는 '바닷모래알'이라는
비인간 활동가가 있어요. 2018년부터 함께 살아오고
있는 개 동료예요.

유선

동료에 대해 물어봤는데, 모두가 동료고, 모두가 동료가 될
수 있다는 멋진 말을 하셨어요. 핫핑크돌핀스에 갈 때마다
돌고래, 돌고래 주변 활동가들의 에너지가 좋아서 많은
감흥을 받고 돌아와요. 그런데 또 뉴스를 보면 다 절망적이고
언제 망해도 이상할 게 없이 우울하잖아요. 엄청난 긍정
에너지로 계속 활동하는 사람들이 있다는 게 저는 너무
놀랍고 희망적이기도 하거든요. 유일한 우리의 희망.

돌고래

무슨 말씀이십니까.(웃음) 핫핑크돌핀스 활동가들이 대부분
긍정적이고 비적대적인 성향의 사람들이기도 하지만

다른 사람들을 더 크게 환영하고 다정하게 대하는 이유는 다이애나랩이 진행하고 있는 〈차별없는가게〉 프로젝트 영향도 크죠. '환대받지 못하는 사람들이 있고, 환대하지 않는 공간들이 있다'라는 것을 또 다이애나랩 친구들이 알려줬기 때문에 '우리 공간에서만큼은 누구든 안전하게 한껏 환대받을 수 있도록 하자'라는 마음이 더 단단해진 계기도 되었어요. 좋은 친구들 덕분입니다.

유선

제주돌핀센터가 '차별없는가게' 중 한곳이에요. 가게는 아니지만. 어쨌든 이 에너지가 어디서 오는 걸까?

돌고래

저는 '다정한 것이 살아남는다'라고 생각해요. 다른 존재를 다정하게 대하기보다 중요한 건 없는 듯해요. 서로가 서로를 위하며 진심으로 공감하고 다정한 우정을 나누는 경험들이 축적되면 감히 다른 사람을 함부로 대하거나 '칼부림'을 할 수는 없을 거예요. 그래서 좀 더 많은 사람들이 그런 환대의 경험을 하고 또 자기도 그 경험을 바탕으로 다른 이들을 환대할 수 있으면 좋겠어요.

모두가 해방되는 세상으로 나아가는 길

유선

우리는 이 활동하는 사람이 저기도 가고 여기도 가고 하는 게 너무 당연하지만, 그래도 몇 가지만 소개해주시겠어요? 연결되어 연대하는 활동을 소개해준다면?

제주돌핀센터, 돌고래 도서관 설립 과정

핫핑크돌핀스가 자칫 연관성이 없어 보이는, 성격이 다른
활동들에도 연대를 해나가는 이유는 대표 활동가들의 성향
때문 같아요. 저와 함께 공동대표로
활동하는 조약골의 경우 2000년대
초반 여성들의 건강권을 위한 면 생리대
보급과 일회용 제품 사용 금지를 위해
활동하기도 했고, 이라크 파병과 평택

대추리 미군기지 확장을 반대하는 활동, 그리고 '용산
참사(용산4구역 철거 현장 화재 참사)'와 '두리반' 강제 철거
현장에서 철거민과 연대하는 활동을 해왔어요. 조약골도
저도 우리 사회에서 발생되는 모든 문제는 다 연결되어
있고, 어려움에 처한 이들과 연대하는 것은 당연한 일이라고
생각하고 있어요. 아까 돌고래들이 처한 위기를 얘기했죠.
쫓겨나고 착취당하고 괴롭힘당하는 일. 결국 다 위계 지어
다른 존재를 다르게 대하는 차별 때문에 발생하는 거라, 크게
보면 모든 차별에 반대하기 때문에 그런 투쟁 현장에 가요.

저는 개인적으로 강정 해군기지 건설 반대 투쟁
과정에서 '연대의 힘'을 깨달았어요. 결국 어려움을 겪는
이들이 서로 힘을 보태는 수밖에 없고, 그래야 변화가
조금이라도 일어난다. 강정에서 쌍용차 해고 노동자분들도
굉장히 많이 연대 오셨고. 그래서 저희도 꽤나 오랫동안
서울에서 집회나 이런 거 할 때 또 연대 방문을 하기도
했었고. 노동자들과, 소수자들과, 장애인들과, 그분들과
연대하는 게 결국에 우리가 꿈꾸는 '모두가 해방되는
세상'으로 나아가는 길이기도 하고, 지구공동체에서
살아가는 한 구성원으로 마땅히 해야 하는 일인 것이죠.

더 많은 곳에 연대하지 못해 미안할 뿐이에요. 늘 큰
부채감에 시달리고 있는데, 그래도 조금씩 기회가 주어질
때마다 기고를 하든 아니면 후원을 하든 다양한 활동에
연대하고 있어요. '저도 여러분의 활동을 지지하고 있어요'를
표하려고 하는 편이죠.

유선

그러니까 난민 문제도 그렇고. 사실 이해가 없으면 '비자림로
숲 개발 반대'도 '바다 돌고래 연대하는 사람들이 왜 숲에'
이렇게 생각할 수도 있고. 사람들은 진짜 다양하더라고요.
그렇지만 전부 다 연결되어 있다는……

돌고래

그렇지, 모두 연결되어 있지. 착취와, 파괴와…… 견딜 수
없어. 그렇게 위계를 짓기 시작하면 도대체 남는 게 누구야?
남자가 중요하니 여자는 나중에, 인간이 중요하니
동물은 나중에, 비장애인들 출근이 중요하니까 장애인
인권은 나중에. 계속 나중으로 미루면은 도대체 언제? 지금
누구를 위해 이 사회는 나아가고 있죠? 다 동시에 진행이
돼야지. 너도 잘살고, 나도 잘살고, 우리 모두 잘살아야
되는데. 결국엔 아무도 행복하지 않은 절망적인 세상이
도래하고 있잖아!

유선

그럼에도 반짝반짝한 긍정 에너지를 가진 사람들이 주변에
이렇게 있어 참 좋아요.

돌고래

너의 행복이 나의 행복이고 모두의 행복이다. 너의 행복이
나의 불행이 아니라, 다 같이 행복할 수 있다라는 것.
그런데 SNS가 활성화되면서 더 절망적으로 변해가요.
과시하고 보여주기 위한 포스팅들이 주를 이루죠. 실제
20, 30대 여성들의 자살률이 더 높아졌다고 하잖아요.
인스타그램등에서 '나만 못 살아, 나만 불행하구나'라는
마음들이 생겨나게 하는 게 안타까워요. 올리는 사람들도
365일 그런 삶을 살지도 않을 텐데, 그치? 다들 자기의
삶을 좀 더 단단하게 살아가면 좋겠어요, 비교하지 않고.
안타까워요. 그런 문제들을 어떻게 도와줄 수 없을까,
생각도 듭니다.

유선

항상 '어떻게 도와줄 수 있을까'를 생각하는 돌고래 정말
대단하다. 돌고래에게 에너지 소진이란 없겠지만, 소진되지
않도록. 200세까지 쭉 건강하게만.(웃음)

돌고래

어지럽네요. 어지러워요.(웃음)

차별 없는 디자인을 위해 우리가 할 수 있는 일

유선

차별 없는 디자인을 위해 우리가 할 수 있는 일, 또는 행동은
무엇일까요? 그리고 이 사회가 함께 노력해야 되는 부분은
뭐라고 생각하시나요?

'무엇이 차별인지' 계속 알아차리게 하는 것. 차별 없는 디자인을 위해 '이것이 차별이다' 하며 무엇이 차별인지 알리는 디자인들이 더 많이 나오면 좋겠어요. 〈차별없는가게〉 프로젝트처럼요. 평소에 인지하지 못했던 데서 '이것도 차별이 될 수 있구나' 알게 해주죠. 일상 속 차별을 인지하게 하는 무언가를 우리는 계속 양산해야 되는 것 같아요. '차별하고 싶어서 하는 사람은 없다'고 생각해요. 저는 성선설을 믿는 사람이어서 태어날 때부터 악한 사람은 없다고 생각해요. '선량한 차별주의자'처럼 모르기 때문에 무의식적으로 행할 수도 있어요. '알면 바뀌지 않을까'라는 희망. 알고도 행한다면 그건 어떻게 해야 되겠지만, 차별을 인지하게 하는 활동, '이런 차별이 우리 세상에, 우리 일상에 존재하고 있다' 알리는 게 중요해요.

지금 우리가 직면한 위기들, 사회 구성원 간의 어떤 분란, 기후 위기, 팬데믹 같은 전염병의 발현 등 모든 위기들이 어디서부터 왔는가, 되짚어봤을 때 결국에는 위계를 나누는 차별 때문이라고 생각이 들거든요. 서로가 서로를 혐오하고, 차별하고, 또 인간이 아닌 존재들의 서식처를 함부로 파괴하고, 그들을 착취하고. 이런 것들이 결국에 기후위기와 사회 구성원 간의 갈등 등 모든 위기를 초래했다라고 생각이 들어, 혐오하고 차별하는 대신 서로가 서로를 보살피면서 더 많이 사랑하고 더 많이 연대했으면 좋겠다, 라는 이야기가 담기면 좋겠어요. 사랑 얘기가.

스스스튜디오오오오

스스스투키

연대와 평등

스투키 스튜디오
정유미·김태경

스투키 스튜디오는 2016년 결성된 디자인 스튜디오로,
웹사이트를 기획·디자인·개발하고 그래픽 디자인 작업을 한다.
그러나 보통의 디자인 스튜디오와는 다르게 장애인 작가와
오랜 기간 만나 협업하거나, 월경컵 상담 및 체험이 가능한
독특한 공간인 월경컵 팝업스토어를 운영하기도 했다.
디자인 스튜디오가 왜 이런 활동을 할까? 스투키 스튜디오의
작업은 늘 페미니즘과 소수자를 향해 있다. 오래 쓰임이
있는 것을 만들기를, 누군가에게 계속 도움이 되는 디자인을
하고 싶다는 생각으로 지금까지 온 그들은 늘 섬세한 눈으로
자신들의 작업이 가닿을 여러 소수자들을 고려하며 작업한다.
차별없는가게가 타인의 상황과 마음에 깊이 공감할 줄 아는
디자이너, 연대란 무엇인지를 작업으로 느낄 수 있게 해주는
디자이너와 협업한 것은 큰 행운이었다.
인터뷰에서는 온라인 퀴어퍼레이드와 차별없는가게
프로젝트를 중심으로 스투키 스튜디오 김태경, 정유미
두 개인의 알려지지 않은 작업들에 대해 이야기 나누었다.

차별에
대한
WE
LCOME
ALL

WE
WELCOME
ALL

온라인에서는 키오

앨리어는 지지하고

요대하고 있음이

특특정 다수에게

전달되기 바랐어요.

우크라이나에서는 쥐어들 우크라이나들 지지한다고 연대한다고 있음이 뿔뿔이 다수에게 반대되기 받았어요

데이터 시각화라는 취향

재영

먼저 두 분을 소개해주세요. 두 분이 함께 작업하게 된
계기도 함께 부탁드립니다.

유미

저희 '스투키 스튜디오'는 디자인 스튜디오로, 데이터를
모으고 정리해 이해하기 쉬운 형태로 시각화하는 일을
합니다. 요즘은 사용자와 상호작용이 가능한 웹 콘텐츠 기획,
디자인, 개발을 해요. 사용자 선택에 따라 다양한 결과가
나오는 웹사이트를 제작하고 있어요.

태경

저희는 데이터를 시각화하는 회사에서 만났어요. 맡은
작업을 끝까지 잘 완성하려는 편이었는데, 결국 둘만
남더라고요. 퇴사하게 된 이유를 생각해보면, 그렇게 만든
결과물이 잘 안 쓰이고 제작자만의 파티처럼 끝나버리는
게 속상했어요. 2016년에 퇴사 후 둘이 하고 싶던 시각화
공부도, 작업도 해보자며 부모님 가게의 작은 창고에서
처음으로 스튜디오를 시작하게 되었어요.

유미

저는 시각 디자인을 전공했는데, 추상적인 것을 그래픽으로
만드는 일보다, 사람들이 쓸 만하고 실제 영향을 주고받을
수 있는 것에 관심이 많아 서비스 디자인 쪽으로 공부하고,
졸업 전시도 서비스 경험 설계 쪽으로 했어요. 사실에
기반하여 이해하기 쉽게 표현하는 것을 하고 싶었어요.

저는 회사에서 데이터를 시각화하면서 〈뉴욕타임스〉처럼
저널리즘 기사를 웹상에 잘 전달하는 일을 하고 싶었고,
언론사와 협업하여 몇 번의 프로젝트에 참여하기도 했어요.
그런데 열심히 만든 기사를 사람들이 관심 있게 보는 것 같지
않았고 제작에 참여하는 사람들도 진지함이나 진실성이
기대보다 못 미친다는 생각을 했어요. 데이터 시각화를 하기
위해 입사했지만, 그런 작업보다 브랜딩 디자인, 그래픽
디자인 작업이 더 주된 일이기도 했고요. 퇴사 후 태경과
제가 좋아하는 테드(TED) 강연의 강연 평가 데이터를 모아
직관적인 형태로 만드는 작업을 했고, 월경컵 관련 작업을
하며 본격적으로 스투키 스튜디오의 작업이 시작되었어요.

태경

저의 경우 이 일(데이터 시각화)을 시작하게 된 계기는
'기면증' 때문이에요. 사실 지금도 약을 먹은 상태인데,
군인일 때 제 상태를 군대에서 설명하기가 너무
어렵더라고요. 곤란한 일도 많았고요. 그러다가 기면증의
정보를 정리해 보여주는 방법에 관심을 갖게 되었고,
제대 후 데이터 시각화를 배우는 곳을 찾아가 유미를
만나게 되었어요.

둘이 비슷하게 정보를 잘 보여주는 방법에 대해
고민하는 걸 좋아해요. 잘 만들어진 정보가 꼭 전달돼야 할
것 같다는 생각이 들면, 집중해서 그 방식을 찾는 거죠. 그게
데이터 시각화가 되기도 하고, 책 만드는 일이 되기도 하고,
웹사이트가 되기도 하고. 형태는 다르지만 작업 과정에서
주의 깊게 보는 것은 그 부분입니다.

유선

두 분은 소수자 관련된 작업을 많이 하셨잖아요. 작업에 관심
가지게 된 계기나 차별의 경험이 있으세요?

태경

저는 기면증이 큰 계기였어요. 그전까지는 어디가 아프다고
스스로 생각하지 않았고, 사람들과 다르다고 생각하지
못하다가, 20살 때 병이라고 진단받았으니 좀 늦은 편이죠.
그러고 나서야 차이를 알게 됐어요. 근데 설명과 전달이
안 되고, 과정이 굉장히 힘들고, 그 과정을 오로지 제가
알아보고 설명해야 되는 경험들이 많았어요. 그때가 기점이
되어 행동으로 옮기게 됐어요. 군대를 다녀온 후 2010년
초반에 '아몬드 나무'라는 팀을 만들어 전동 휠체어의 낡은
부분을 원하는 형태로 커스터마이징해주는 작업을 하기도
했어요. 직접 휠체어를 받아와서 분해하고 도장을 하고 다시
조립해주는 일이었죠.

재영

어떻게 그런 일에 관심을 가지게 되셨어요?

태경

어쩌다보니 하고 있었어요. 테드 강연 중 휠체어에 빛나는
바퀴를 달았을 때, 사람들이 더 편하게 관심을 표했다는
경험을 공유하는 내용이 있었는데요, 당시에 꽤 인상
깊었던 것 같아요. 자연스럽게 국내 사례를 찾아보았고,
당사자분이 커스터마이징 경험을 기록한 글을 발견하고,

직접 당사자분을 만나보면서 생각이 구체화됐어요.

유선

와, 2010년이라면 정말 앞서가셨네요. 지금도 그런 욕망을 사람들이 많이 가질 텐데, 오히려 찾아보기가 어렵잖아요. 가르쳐주는 데도 없고 말이죠. 꾸미고 싶거나 불편한 부분을 조정하는 일은 누구나 갖는 욕구일 텐데, 할 수 있는 곳이 드물죠.

유미

제가 주로 느낀 차별의 경험은 지역 차별과 성차별이에요. 열아홉 살 때까지 서울이 아닌 지역에서 나고 자랐어요. 어릴 때 부터 손으로 무언가 만드는 것을 좋아했고, 잡지를 보면서 사고 싶은 만들기 재료나 가고 싶은 문화 행사가 많았는데, 모두 서울에서 가능하다고 나와 있어서 속으로 부글부글했던 기억이 나요. 미술 입시를 하면서도 서울에 비해 지역에서 접할 수 있는 정보가 너무 적고, 교육환경도 열악하다고 느꼈어요.

성차별은 제가 여중, 여고에 다녔기 때문에 (명절 때 친척집에 제사 지내러 갔을 때를 제외하고는) 크게 인지하지 못하다가, 남녀공학인 대학에 다니고 사회생활을 하면서 많이 느끼게 됐어요. 학교나 일터에서 성적 대상화를 당하는 불쾌한 경험도 많았고, 누구보다 일을 열심히 잘하던 여성 선배가 결혼 출산 양육을 하며 사회와 격리되는 모습을 보면서 저의 미래를 보는 것 같아 두려웠던 순간도 있었어요. 그리고 무엇보다 대부분의 여성이 수십 년간 월경을 하며 사는데, 그에 대한 정보가 이상하리만큼 없다는

것을 깨달았던 경험이 작업에 큰 영향을 미쳤어요. 그래서
스튜디오 초반에 월경, 월경컵 정보를 생산하는 일을 하기도
했고, 지금도 여성이 스스로 몸을 인식하고 돌볼 수 있도록
정보를 만들고 공유하는 일은 평생에 걸쳐 하고 싶어요.

장애인 차별에 대해서는 크게 인식하지 못했어요.
그러다 2016년 〈불확실한 학교〉에서 진행하는
코딩 워크숍에 협력 작가로 참여한 적이 있었는데, 처음으로
다양한 장애를 가진 분들과 만났어요. 그때 소통 경험이
정말 좋았어요. 각자의 소통 방식을 존중하는 것이 기본인
분위기도 좋았고, 천천히 이야기하는 사람이 충분히 말할 수
있도록 기다려주거나, 소통 방식이 달라도 다들 이해할 수
있도록 수어 통역, 문자 통역 등 다양한 언어로 동시통역이
되며 진행하는 광경도 새롭고 놀라웠어요. 무엇보다
그 소통 방식 속에서 제가 늘 가지고 살던 긴장감이 스르르
풀리는 것을 느꼈어요. 그때를 기점으로 장애 예술가, 장애
예술단체와 만남을 이어오면서 장애 접근성에 대한 생각이
계속 자라나게 되었어요.

태경

저는 저희가 특별하다 생각하지는 않아요. 오히려 좋은
사람들, 동료들을 만나 배우게 된 것도 큰 수확이에요.
다이애나랩 유선 님을 만난 게 컸고, 〈불확실한 학교〉를
추천해준 최승준 선생님도 그렇고요. 그분들을 통해 만난
소수자분들이 머문 풍경이 낯설기보다 편안했고, 새롭게
알게 되는 면이 많아 계속 그 옆에 있었어요. 무언가를
반드시 해야 하지 않더라도 주변에 계속 함께 있다가 해보고
싶은 것이 생기면 같이 하고요.

없던 길도 만드는 　　　우리들

재영

온라인으로 접근성을 높이는 작업 중에서 가장 대중적으로
알려진 게 '온라인퀴퍼' 같아요. 온라인 퀴어퍼레이드에 대한
이야기를 먼저 해보고 싶어요. 어떻게 시작하게 되었나요?

태경

온라인 미디어 그룹 '닷페이스'에서 온라인 퀴퍼 제안이
들어왔을 때부터 기대가 컸어요. 닷페이스의 활동들을
지켜보며 관심 가져왔고, 닷페이스라는 곳에 신뢰가
있었거든요.

유미

2020년 5월 초 닷페이스 대표 썸머 님과 디자이너 헵시바
님이 대화를 나누다가, 코로나19로 인해 퀴어퍼레이드가
열리지 않고 퀴어 혐오적인 보도가 쏟아지던 상황에서
퀴어에 연대하는 경험이 필요하다고 생각해서 처음 온라인
퀴어퍼레이드를 기획하셨어요. 방법으로는 '나이키
에어맥스 줄 서기 캠페인'처럼 각자 캐릭터를 만들어
해시태그와 함께 SNS에 올리는 것을 생각하셨고요.
　　저희가 2019년 '이지앤모어'에서 주최한
'월경박람회'에서 방문객의 월경 경험을 수집해 실시간으로
캐릭터로 만들어주는 전시를 했는데, 마침 닷페이스 솔루션
디벨로퍼 혜민 님께서 그 전시를 보셨더라고요. 닷페이스
내부적으로 추천을 해주셨고 저희에게 연락이 오게 되었죠.
태경의 말처럼 닷페이스의 팬이었기 때문에 의뢰가 왔을 때
'꿈이냐 생시냐' 싶었어요.

2021 온라인 퀴어퍼레이드 포스터
디자인: 김형시바, 제작 도움: 스튜키 스튜디오(제공: 서울퀴어문화축제조직위원회)

처음에 간단하게 프로젝트 소개를 듣고, 한 차례 대면 미팅을 했어요. 일정이나 역할 범위 등 프로젝트를 위해 필요한 것들을 확인하고, 궁금한 것에 대해 서로 나누는 자리였어요. 그때 저희는 월경박람회 전시 사례를 포함해서 캐릭터 커스터마이징 작업이나, 소수자를 주제로 한 프로젝트에 참여한 사례를 보여드리기도 했죠. 금전적인 부분을 제외하고 프로젝트를 통해 달성하길 원하는 것에 대해 서로 이야기한 게 특히 인상적이었어요.

미팅을 하고 일주일 뒤에 미팅 내용을 반영해서 기획서를 보내주셨는데, 프로젝트의 목표, 목적, 대상, 제작

환경, 사용자 경험, 과업 범위, 주요 요구 사항, 일정 등이 세심하면서도 상세하게 잘 정리된 문서였어요. 대면 미팅 때 나눈 이야기와 기획 문서를 바탕으로 원활하게 소통하고 프로젝트에 착수하게 되었어요.

재영

온라인 퀴퍼를 작업하며 오프라인 퀴퍼의 어떤 지점과 연결하고자 했나요?

태경

첫 해와 다음 해 기획의도가 달라 대답도 달라지겠는데요. 첫 해 기획은 닷페이스의 헵시바 님과 혜민 님 중심으로 진행됐고 '(코로나 시국이지만) 그럼에도 열린다'는 점에 주목했어요. 당시 코로나로 인해 전반적으로 분위기가 쳐져 있었고, 전 세계적으로도, 한국에서도 오프라인 퀴어퍼레이드는 열릴 수 없었죠. 하지만 오프라인 퀴어퍼레이드를 온라인으로 가져오는 경험은 전혀 상상하지 못했던 일이에요. 닷페이스가 기획하고 시작하지 않았더라면 말이죠. 2023년 드디어 오프라인 퀴어퍼레이드가 열렸고, 온라인 퀴퍼도 2022년부터 '서울퀴어문화축제 조직위원회'에 합류하여 열리게 되었어요. 오프라인 퀴퍼는 오프라인 퀴퍼대로, 온라인 퀴퍼는 또 온라인 퀴퍼에서 가능한 흥미로운 경험이 있어요. 종속적으로 불편한 일들을 해소해준다거나, 부족한 점을 충족시켜주는 수단처럼 느껴지기보다 각자 할 수 있는 일에 연결점을 만드는 데 집중했어요.

유미

2021년에 닷페이스가 해산하면서 온라인 퀴퍼의 주최 권한을 서울퀴어문화축제 조직위원회로 기증했어요. 온라인 퀴퍼가 열려야 하는 6월을 얼마 남기지 않고 권한이 이관되어 조직위도 저희도 목표나 역할 범위를 정하는 데 혼선이 있었어요.

저희는 온라인 퀴어퍼레이드가 연대의 측면에서 너무나도 의미 있는 프로젝트이고 이어져야 한다고 막연히 생각했어요. 하지만 '오프라인 퀴퍼가 열리는 시점에도 왜 온라인 퀴퍼가 열려야 하는가?'라는 질문에 답을 찾는 것은 작업자인 저희에게도, 시간과 예산을 들여 온라인 퀴퍼를 여는 서울퀴어문화축제 조직위에도 중요했어요. 결론은 두 행사 모두 각각의 역할이 있다는 것이었어요. 오프라인 퀴어퍼레이드에서는 사람들이 지인을 중심으로 모여서 서로의 안녕을 확인하고 즐겁게 걸으며 연대하는 측면이 있잖아요. 온라인에서는 퀴어든 앨라이든 지지하고 연대하고 있음을 불특정 다수에게 전달하는 측면이 있다는 생각을 했어요.

유선

온라인 퀴퍼 첫 회는 8만 6천 명이 참여했다고 하더라고요. 어마어마한 인원이 참여한 현장의 분위기는 어땠나요?

태경

온라인 퀴퍼를 만들어 처음 오픈했을 때, 기존 콘텐츠가 없다보니 얼마나 많은 분들이 참여할지 전혀 예상하지 못했어요. 오픈 첫 날, '인스타그램'에서 게시글로 행렬이

만들어지는 걸 보며 밤을 지새웠던 기억이 나요. 저희가 아무리 열심히 만들어도 사람들이 그것을 사용하지 않는 경험이 많았는데, 온라인 퀴퍼는 그걸 완벽하게 뛰어넘는 수준으로 경험하게 해줬죠. 사람들이 자신의 캐릭터를 꾸며 피드로 퍼레이드에 참여하고, 누군가는 2차 창작을 하는 등 경험이 계속 쌓이는 작업이라 더욱 의미가 커요.

유미

그다음 해는 절반 정도로 줄어든 것 같아요.

태경

참여자 수치가 줄어드는 데는 아주 많은 요인이 있을 거예요. 첫 회 때는 신기해서 이게 뭐지 하며 해본 사람도 있었을 테고. 지금 같은 경우에는 매년 참여해온 사람들이 유지되는 측면이 있어요. 참여자 수가 의미하는 바가 크고 저희도 더 늘어나면 좋겠지만, 줄어드는 것만으로 안 좋은 방향이라 생각하기보다 지속되는 방향성에 좀 더 의미를 두고, 계속 이어가는 것에 가치를 두는 편입니다.

유미

네, 그래도 아직 온라인 퀴어퍼레이드에 참여해보지 않은 사람들에게 더 가닿고 싶다는 생각을 여전히 해요. 닷페이스와 함께했던 2021년 두 번째 온라인 퀴퍼 때는 참여 대상층을 넓히는 방법을 고민하다 오프라인 포스터를 제작해 희망하는 장소에 보냈고, 퀴어들의 장소 외에도 지지하고 연대를 희망하는 서울 곳곳에 포스터가 붙었어요. 사람들의 후원을 받아 지하철역, 옥외 광고 등 SNS를 하지

스투키 님, 해보고 싶었던 머리 스타일 있으신가요?

랜덤

민머리

스포츠 머리

숏컷

단발

장발

외뚱머리

양뚱머리

투블럭

이걸로 할래요 👈

님, 기분은 어때요?

평온해요 😊

신이 나요 😆

다음 단계로 👈

사랑이 넘쳐

감격스러

온라인 퀴퍼로
같이 놀러갈까요?

① 이미지를 꾹 눌러 저장해주세요.

② 해시태그와 함께 인스타그램 피드에
원본 그대로 올려주세요.

#우리는없던길도만들지 #온라인퀴퍼 #닷페이스

해시태그 복사하기

온라인 퀴퍼로 가기 🛹

라 좋다!
도 골라 보세요.

랜덤 검정 **핑크** 빨강 주황 노랑

초록 하늘 파랑 보라 하양

이걸로 할래요 👉

차별금지법
지금 당장

온라인 퀴퍼 START
우리는 없던 길도 만들지

코로나19 속에서
뛰어진 가장 발달하고
힘한 요대 바시,
전 세계 수많은 우리의
엔티미즘 행사,
'사랑을 멈추지 마'.

코로나19 속에서

펑쳐진 가장 반들반들한 펭

힘한 언데 방식, 꼿

떠오른 숭얼한 세계 유명한

'사랑 팀 애티비야

않는 사람들도 온라인 퀴퍼에 참여할 수 있도록 접점을
넓히려고 한 것이죠. 올해도 여전히 온라인 퀴어퍼레이드를
기다리고 함께 즐기는 참여자분들의 존재를 확인할 수
있어서 뜻깊었지만, 앞으로도 행사에 참여하는 대상층을
넓힐 방법을 모색하고 싶어요.

누구나 행렬에 참여할 수 있는 퀴퍼를
만든다는 것
유선

누구나 참여하고 싶게 만드는 디자인이라는 점에서 더
의미가 깊었다고 생각해요. 그런 의도로 인터넷을 사용하지
않는 사람도 고려하신다는 게 쉽지 않은 일이에요. 온라인
퀴퍼는 친근한 일러스트레이션과 다양한 소품으로 표출하고
싶은 정체성을 다양하게 선택할 장치들이 많습니다.
누구나 올 수 있는 퀴퍼를 기획하거나 구현하면서 무게를
둔 부분이 있나요? 회를 거듭할수록 더 많은 다양성을
고려한다는 느낌을 받는데, 회마다 어떤 차이를 두고 어떤
부분을 보완하면서 접근성을 높이려고 하셨는지.

유미

매해 기획할 때부터 함께 고민해요. 주최 측, 제작자들
각각의 감수성으로 개선할 부분에 대해 이야기를 나누고
제작 리소스를 고려해 프로젝트에서 반영할 범위를
정하죠. 참여자분들이 올리는 게시물 중 기억에
남는 피드백을 반영하기도 하고요. 첫해 때
시각장애인을 위한 대체 텍스트를 넣어달라는 피드백을
받아서 그다음 해에 반영했고요. 매년 깃발의 종류도

유선 디자인: 김헵시바, 샌드위치 프레스(제공: 서울퀴어문화축제조직위원회)

늘어나고 있는데 참여자분들이 올린 의견들을 보고
다시 검토해요.

재영

평소 생각이 발현됐다는 생각이 들어요.
잘 꾸민 비장애 성인 '드랙'만이 아니라 장애인도,
아기도 참여할 수 있다는 점들을 계속 만들어가려
한 가치가 보였어요.

태경

웹사이트라는 웹 콘텐츠 작업이고 일정도 한정되어
가능한 범위 안에서 노력하다보니 나왔어요. 옵션 하나하나
고민하는 시간이 많았고요. 예를 들어 시각장애인
안내견을 2021년부터 추가하게 됐는데, 추가 결과 피드를
보니까 빈도가 너무 많은 거예요. 우리는 '시각장애
안내견'이라고 텍스트를 넣었지만, 실제로 사용될 때
그냥 강아지로 보였다면 우린 어떻게 표현하는 것이
옳은가, 고민이 많았어요.

유미

맞아요. 시각장애인 안내견 옵션을 처음 추가할 때, 헵시바
님과 논의하면서 단지 강아지가 '귀여워서' 선택되지는 않게
표현에 주의하자는 의견을 나누었어요.

태경

용어에 있어서도 휠체어 등의 카테고리 이름을 달 때
'탈것'이라 했다 지금은 '이동'으로 되어 있어요. 적합한

표현 찾기가 어렵고, 지금도 그게 가장 좋은 표현인지 매년 고민해요. 처음에 옵션 리스트를 뽑고 정리할 때도 늘 그런 고민을 많이 합니다.

유미

휠체어 옵션을 추가하면 작업량이 두 배가 돼요. 하의 쪽 옵션들을 서 있는 모양, 앉아 있는 모양으로 두 번 작업해야 하거든요. 마찬가지로 깃발 옵션을 하나 추가하려면 최소 네 부분의 이미지와 설명이 추가로 필요해지죠. 이미지와 설명을 추가하기 위한 리서치 작업도 필수고요. 옵션 마련이 작업 리소스 가중과 직결되다보니 한 번에 많이 늘리긴 어렵지만, 매번 어떤 부분을 해볼 수 있을까 고민하고 있어요.

태경

물론 다 하기는 어렵지만, 작업 기간이 주어지면 그만큼 비중을 좀 더 넓혀가고자 노력했어요. 유미가 말한 것처럼 휠체어 옵션이 있으면, 같은 옵션마다 일러스트레이션을 두 배로 그려야 되지만, 고정값으로 두고 또 다른 옵션 반영시 그 비중을 늘려가요. 여기에 클라이언트 동의도 있어야 하고, 작업자인 일러스트레이터 동의도 있어야 하고, 사실상 처음 일정 설계할 때부터 고려하는 것이 많아요.

유미

이번에는 그런 고민도 있었어요. 참여자가 선택한 옵션을 반영한 대체 텍스트가 자동으로 도출되고, 그거를 복사해

붙여넣는 기능이 있었거든요. 그런데 태경이 '참여자 각자가
표현하고 싶은 부분을 직접 설명할 수 있도록 대체 텍스트
복사 붙여넣기 기능을 빼는 게 맞지 않을까?' 하는 고민을
이야기했어요.

태경

두 번째 온라인 퀴퍼부터 캐릭터의 옵션 정보를
기반으로 대체 텍스트를 자동으로 생성하여 제공하는
편의 기능을 도입했어요. 이를 통해 캐릭터를 제작한
사람들이 해당 텍스트를 복사하여
사용할 수 있었죠.
그러나 세 번째 온라인 퀴퍼부터는
이 자동 생성 기능을 중단했어요. 대체 텍스트는 이미지에
담긴 정보와 함께 의도와 메시지가 함께 전달되어야 한다고
생각했기 때문이에요. 그래서 완벽하진 않더라도, 이미지를
제작한 사람이 직접 설명할 수 있는 가이드를 제공하는
방식으로 변경했어요.

함께 걷는 디자인의 과정들
재영

온라인 퀴퍼는 코로나 때 만들어졌어요. 코로나19 속에서
벌어진 가장 발랄하고 힙한 연대 방식, 전 세계 유일한
온라인 액티비즘 행사였습니다. 국내는 물론 타국에서도
의미가 컸어요. 많은 사람들의 기억 속에, 지금도 좋은
인상으로 각인된 퀴퍼가 아닐까요? 온라인 퀴퍼의 작업
과정에서 어떤 프로세스가 있었는지 구체적으로 궁금해요.

태경

시작하면서 대략적인 일정을 조율하고, 프로젝트의 목적과 목표를 정해요. 그다음 매년 정해지는 콘셉트에 맞춰 전체 캐릭터 옵션을 목록으로 정리해요. 옵션 목록이 정리되면 서울퀴어문화축제조직위원회 분들과 함께 확인하고요. 확인이 완료되면 본격적으로 캐릭터 일러스트 작업과 유아이(UI, user interface) 디자인을 시작합니다. 마지막으로 두 작업이 어느 정도 구성되었을 때 개발을 시작해요.

유미

저희는 프로젝트 정의 단계부터 생산성 툴인 '노션'으로 프로세스를 공유하는 편이에요. 닷페이스와 처음 온라인 퀴퍼를 제작할 때, 노션으로 매 과정 구체적으로 명시해 정리해주시고 '슬랙'이라는 소통 도구를 마련해주셔서 빠르고 부드럽게 의견을 주고받으면서 일했어요. 이후로도 노션과 슬랙으로 효율적이고 명확하게 소통하고 있어요.

태경

스투키 스튜디오의 일은 중심을 잡는 역할 같아요. '하고 싶다'는 마음이 있는 클라이언트에게 콘텐츠 안에서 잘 들어맞을 수 있는 방법을 고민하고 정리하여 적용하는 것.

유미

온라인 퀴퍼는 매년 콘셉트가 있는데요, 첫 번째 온라인 퀴퍼를 기획했던 헵시바 님이 매년 잡아주고 있어요.

작년부터는 서울퀴어문화축제 전체 콘셉트를 참고해서
온라인 퀴어퍼레이드 콘셉트를 잡고, 주최 측인 조직위
분들의 확인을 받은 후에 본격적으로 캐릭터 옵션을
찾아보기 시작해요. 여러 작업자가 함께 모여서 콘셉트에
맞는 아이템을 자유롭게 탐색하며 목록에 추가해요.
2023년은 김헵시바 님, '샌드위치 프레스' 주혜린 님과 함께
카테고리별 옵션을 정했어요.

 캐릭터 옵션을 정할 때는 기존 경험을 유지하면서도,
콘텐츠가 새로워 보일 수 있도록 하는 것이 중요한데요. 이를
위해 옵션을 크게 세 유형으로 나누어 구성하고 있어요.
꾸준히 사랑받는 '기본형 옵션', 매년 콘셉트를 표현하는
'콘셉트 옵션', 마지막으로 콘셉트에
해당하지는 않지만, 시의성이나 트렌드를
반영하는 '특별 옵션'. 이렇게 세 가지로 나누고, 어느
한쪽으로 쏠리지 않게끔 작업하고 있어요.

태경

사실 온라인 퀴퍼 첫 회 때는 후다닥 만들었어요. 앞으로
몇 년 할지 몰랐어서. 이제 해를 거듭하면서 어느 정도
정리되어가고 있어요.

유미

일러스트레이션의 경우 작년까지 헵시바 님과 진행했는데,
올해는 특히 새로운 분과 작업했어요. 샌드위치 프레스의
주혜린 님과요. 제작자인 저희나 헵시바 님도 매해 바쁜
정도가 달라서 프로젝트에 참여 가능한지, 얼마나 참여
가능한지가 달라져서요. 조직위도 특성상 사람이 계속

1. 머리 모양

머리 장식 (hair_accs)

guide	type	name	en	guide	type
력호도 될 수 있게.. 한 수요	기본형	없음	hairacc_none		기본형
	신규_컨셉	도깨비 패랭이	perengee_hat	홍길동 모자에 솜 달린	기본형
	신규_컨셉	무당 모자	mudang_hat		기본형
	신규_컨셉	마법 모자	magic_hat	마법사 느낌	기본형
	신규_특별	무지개 스포츠 밴드	rainbow_sports_band	이마에 무지개 띠	기본형
	신규_특별	투쟁 머리끈	protest_band	이마에 흰 띠	기본형
	신규_컨셉	고깔 모자	gokkal_hat	무당이 쓰는 흰 고깔	기본형
	신규_컨셉	리본 장식	ribbon_pin	머리 양쪽에 리본	기본형
변경	신규_특별	무지개 꽃 ???	rainbow_ooooo	인스타그램 릴스용 아이템	기본형
					기본형
					기본형
					기본형
					기본형
템, 기본으로 편입					신규_컨셉
					신규_컨셉
					신규_컨셉
참고					신규_컨셉
					신규_후원사
사 st..					신규_후원사
좀 가린 느낌..					신규_후원사
	참고 사진들				신규_후원사

바뀌다보니 뭔가 공통의 문서를 보고 인수인계 가능한
상태가 되어야겠더라고요. 저희가 아닌 다른 분들이 온라인
퀴퍼를 만들 수도 있으니까요. 그래서 저희도 매뉴얼을
만들려고 노력해요.

유선

한 디자이너만의 작업으로 끝나는 것이 아니라, 또 다른
디자이너에게 인수인계할 수 있는 매뉴얼을 만든다는 것도,
두 분의 작업 태도가 굉장히 놀랍네요. 친절하시고. 다음
사람까지도 생각하는 작업자라는 점이 인상적입니다. 두 분
다 MBTI가 어떻게 되세요? 너무 'J'같이 정리를 해놓으셔서.

유미

저희 둘 다 INFP요. 노력 중이죠. 둘 다 정리하고
필기하는 걸 좋아해요.

유선

MBTI 신뢰도가 떨어졌어.

재영

온라인 퀴퍼, 트랜스젠더 추모에서 기억에 남는
피드백이 있으세요?

태경

저희도 그렇고, 모르는 사람 피드를 보다가 온라인 퀴퍼
게시물이 있으면 마음을 놓을 수 있다는 표시처럼 느껴져요.
회차가 거듭되다보니 올해도 열렸다는 것 자체에 반가움을

표현해주는 경우도 있죠. 매년 참여하고 있다는 걸 보여주니 만든 사람으로서 뿌듯한 마음이에요.

유미

온라인 퀴퍼 전용 커스터마이징 계정을 만드셔서, 자기가 그려서 올리시는 분들이 매년 꼭 있어요. 이번에 휠체어 이용자인 유튜버께서 휠체어 타는 캐릭터를 만들어 직접 올리신 것도 좋았고요. 저희가 의도했던 연대의 의미로 이렇게 자기 얘기를 해주시는 분들을 보면 참 반가워요. 사람들이 좀 더 많이 소통하길 바라는 마음으로 만들었는데, 그렇게 사용해주시는 거니까요.

태경

첫해에 혐오 세력을 보고 좀 당황스럽긴 했어요. 처음 마주했을 때는 '어?' 이랬죠. 예상하지 못했던 거죠. 사람들이 게시물 신고도 하고, 인스타그램에서 모니터링도 했지만 결과적으로 그것까지도 퀴퍼퍼레이드의 한 장면이라고 생각하게 되었어요. 온라인 퀴퍼 첫 회 때 사람들이 꾸며서 올린 것들을 구경하는 재미가 있었잖아요. 주어진 캐릭터만 있었으면 게시물이 그렇게 많지도 않았을 거예요. 혐오 세력이 나왔을 때도 사람들이 하나의 풍경으로 바라보지 않았나 싶어요.

유미

맞아요. 첫해 때 그래도 닷페이스에서 꽤 단단하고 능숙하게 혐오 세력에 대응하는 입장을 잡아주셔서 멋졌어요.

태경

트랜스젠더 추모 행렬 때는 닷페이스 대표 썸머가 전화로
당시 상황과 작업의 필요성을 전해왔어요. 그래서 열흘
만에 '트랜스젠더 연대 행렬'을 만들었어요. 온라인 퀴어는
캐릭터를 사용자가 개인 SNS에 직접 올리기 때문에,
삭제도 저희가 어찌할 수 없는 부분이었지만, 트랜스젠더
추모 행렬 때는 캐릭터를 모아두는 아카이빙 웹사이트를
만들어 이 연대의 순간을 간직하고 싶었어요.

유미

그리고 당시 다들 슬퍼하고 힘들어하던 시기였기 때문에,
웹사이트 만들 때 혹여나 이 사이트가 트라우마를 자극하지
않도록 만들려고 심리상담사와 정신과 의사들 자문도

받았던 기억이 나요.

태경

어떤 정서를 자극할 우려 등을 많이 고민했고, 온라인 퀴퍼가 화려하고 다양하게 자신을 장식하는 것에 초점을 맞췄다면, 여기서는 캐릭터의 외양이 아닌 메시지를 선택할 수 있도록 했어요.

유미

"오늘 광장에 가서 하고 싶은 이야기가 있나요?"라는 질문으로 시작했고, 차분하게 행렬에 참여하는 것을 의도했어요.

재영

젊고 강력한 연대의 힘을 보여준 작업들이 아니었을까 생각이 들어요. 이 프로젝트를 제안한 닷페이스에 고맙네요.

유미

제안받을 당시 저희는 하고 싶은 일과 스튜디오 일을 어떻게 연결할지 고민하던 시점이었어요. 저희가 하고 싶은 일이면서 생업으로 지속 가능한 일을 만들어주셔서 감사해요. 배려가 넘치면서도 명확하고 효율적인 커뮤니케이션 방식을 보여주셔서 저희가 많이 배울 수 있었어요. 자원이 충분하지 못한 상황이라, '프로젝트로 얻기를 원하는 것들이 있으면 알려달라' 하셔서 '저희가 온라인 퀴퍼로 많이 홍보되면 좋겠다'고 얘기했어요. 저희가 책정한 비용보다 클라이언트 예산이 낮을 때 '이번 예산이

낮은 대신 다음에도 같이 일할 수 있게 잘 소개해주겠다'는
등 먼 미래를 약속하고 지키지 않는 경우가 있는데,
닷페이스는 정말 기대 이상으로 약속을 지켜주었어요.
다양한 방식으로 저희를 언급해주고, 『월간 디자인』에서의
'2020 코리아 디자인 어워드' 커뮤니케이션 부문
수상도 닷페이스에 간 건데, 같이 수상할 수 있도록
해주는 등 연대의 의미가 컸어요. 이렇게 작업자를 많이
생각해주는 클라이언트를 만나면 자본이 넉넉지 않아도
작업을 계속하는 원동력이 돼요.

태경

프로젝트에 참여한 사람들이 함께 상 받은 건 처음이라고
하셨어요. 존중받는 느낌이 들어요. '최선을 다하고 있다'는
것을 설명하지 않아도 신뢰가 있기 때문에, 우리한테 주어진
신뢰를 바탕으로 열심히만 하면 되는 점이 참 좋았어요.

유선

닷페이스가 없어진다고 했을 때 복잡한 심경이셨겠어요.

유미

맞아요. 그들은 우리에게 '이렇게 살아도 된다'는 메시지를
주는 존재들이었어요. 상실감이 컸죠.

차별 없는 디자인 만들기

재영

〈차별없는가게〉는 '모든 차별에 반대한다'를 선언하며
작은 가게로부터 그러한 약속을 받아 지도에 표시하는

프로젝트죠. 차별없는가게의 리플릿, 도서, 홈페이지
등에 들어간 이미지와 웹사이트 제작, 가게 정보 등의 웹
지도(매핑) 작업을 스투키 스튜디오가 했어요. 포스터부터
홈페이지까지 하나같이 따스함이 깃들어 있죠. 볼드한
서체로 선명히 띄울 수도 있는데, 검정색 배경에 보드라운
패치워크처럼 다양한 색깔을 올려 글자를 나타냈어요.
'차별하지 않겠다'는 선언과 약속이지만 강요하거나
시위하지 않고, 환대하는 마음이 스며드는 인상을 줘요.
그게 접근성을 넘어선 디자인의 가치와 가능성처럼
느껴졌어요. 디자인적으로 어떤 부분을 더 고려하며
표현하고 싶으셨는지요?

유미

처음에 '차별없는가게'라고 의뢰가 왔을 때 너무 무서웠어요.
'차별' '없는' '가게' 이 단어들이……

태경

지금은 '차별없는가게'라는 단어를 자주 들어 익숙한데,
당시만 해도 이름부터 너무 강렬해 부담스러웠어요.(웃음)
그렇지만 '차별 없는 공간으로 만들어보겠다'는 마음의
방향을 이해하며 작업하게 되었어요. 다 충족시킬 수는
없겠지만 필요한 부분을 만들어보려고 노력했어요.

유미

디자인하며 태도나 관점을 정할 때는 다이애나랩에서
작성해주신 선언문이나 차별없는가게를 설명한 글이 많이
도움되었어요. 『선량한 차별주의자』(창비, 2019) 책도

완전무결함의 대한 지향보다 과정의 대한 앎을 앞둔다.

식상한 관점에 대한
대한 지향보다
인정받길 원한다

큰 도움이 되었고요. 책에 '서로 긴장을 늦추어 느슨하고
여유로운 관계 속에서 낯선 존재를 품자'(210쪽)라는
말이 있거든요. 제가 생각하는 차별없는가게의 취지와
잘 맞는 말이었어요.

'차별없는가게'라는 단어를 그림으로 표현할 때
직관적으로 '무섭지 않다'는 점을 보여주고 싶었어요.
'차별 반대!' '너 경고!' 이런 문화가 아닌 '있는 모습
그대로'의 분위기를 전달하고 싶었거든요. 직선적이지 않게
둥글고 부드러운 선과 두께를 사용해 장면을 표현하고자
했어요. 컬러를 물어보셨는데, 실제 참여 가게들을 보니,
간판이 아주 작은 곳도 많더라고요. 가게 정체성에 영향을
주는 디자인은 그 또한 피해가 될 수 있으니 어디에
놓아도 어우러지는 존재감에 대해 생각하며 작업했어요.
그래서 배경 색상을 검정색 아니면 흰색을 사용했어요.
다채로운 무지개 색상은 교차성을 염두에 두었어요. 누구나
자신의 소수성을 일부씩은 공유한다는 느낌으로 다양한
존재가 다양한 색상을 공유하는 이미지로 제작했어요.
색상의 경우 다이애나랩의 일원인 시각예술가 백구 님의
도움이 컸어요.

태경

로고 디자인은 고민을 많이 하다가 여러 번 디자인 변화가
있었어요. 첫 번째 로고는 경사로 이미지였습니다.
사업에서 강조되는 물리적 접근성의 상징이 경사로기도
하고, 추상적 의미를 유추하기보다는 경사로라는 직접적
이미지가 쉬울 것 같아서 사용했어요. 기울어진 곳이
평지가 되는 느낌을 주고 싶었어요. 계단이 경사로와 평지로

이어지는 느낌이 재밌다고 생각했지만 포스터, 리플릿,
웹사이트 등 다양한 곳에 활용하기에는 변형이 자유롭지
않다는 생각이 들었어요.

최종 로고는 씨앗을 형상화한 이미지인데요,
아무래도 '과정'이라는 의미를 담고 싶어서였어요.
기획단에서 차별없는가게에 대해 이야기하고, 참여 가게
점주분들이 우려되는 점을 설명하실 때 많이 공감했어요.
'차별없는가게'라고 붙여놓은 후에는 가게의 물리적
접근성이나 손님을 대하는 언행이 '모두 완벽해야 한다'는
부담이 든다고요. 손님 입장에서도 '차별없는가게'라고
해서 방문했는데 어떤 식으로든 차별당했다고 느낄
수도 있고요. 그리고 점주의 마인드가 아무리 훌륭해도
공간을 함께 사용하는 손님들의 태도가 차별적일 때 결국
차별없는가게가 될 수는 없다고 생각해요.

결국 차별없는가게를 이미지적으로 풀어감에 있어서
그 안에 담긴 이야기에는 '완전무결함에 대한 지향'보다
'과정에 대한 약속'이 담겨야 한다고 느꼈어요. 완전히 차별
없는 세상은 존재할 수 없겠지만 이 프로젝트를 통해서는
같이 가능성을 꿈꾸면서 과정을 함께하자는 것이잖아요.
공간에 있는 가게 주인, 직원, 장애인 손님, 비장애인 손님 등
모두가 말이죠.

그래서 가게 주인들도 차별없는가게에 참여하고,
누군가 배제되지 않는 소통에 대해 한번 더 생각하고, 물리적
접근성을 개선해나가며 스티커나 포스터를 붙이는 이런
일들을 행동의 제약으로 느끼는 게 아니라, 씨앗을 심는
행위로 인식하면 좋겠다고 생각했죠. 그리고 차별없는가게
지도에도 가게들이 씨앗이 흩뿌려진 것처럼 표현되면

차별없는가게 초기 경사로 로고 시안

차별없는가게 중기 씨앗 로고 시안

차별없는가게 최종 로고

재밌겠다 싶었고요. 이미지적으로도 상상이 잘되는
메타포지요. 씨앗이라는 기본형태를 바탕으로 모듈을
조합하거나 차별없는가게 지도 웹사이트를 만들 때도
경사로 이미지보다 활용하기 용이하기에 최종적으로 씨앗을
그래픽 모티프로 쓰기로 했어요.

씨앗이라는 느낌을 직관적으로 전달하는 부분은
달성하지 못한 것 같아요. 다양한 어플리케이션에서
같이 가능성을 심는 이야기를 이미지적으로 더 풀어보고
싶었는데, 그러지 못해서 아쉬워요. 할 수 있다면 이 부분을
더 발전시켜보고 싶습니다.

차별없는가게　　　**디자인의 과정**

재영

차별없는가게 웹사이트와『차별없는가게 가이드북』
(2021)에도 보면, 각 접근성을 안내하는 아이콘, 정보들을
주는 웹 지도 등 방식들이 매우 사려 깊었어요. 차별 없는
상태를 간결하게 표현한다는 게 쉽지 않았을 텐데요.

태경

'차별없는가게' 작업은 저희 작업 기간 중에 제일 길었어요.
정보를 모으고 이해하는 데 시간이 많이 필요했지만, 그만큼
무척 즐거운 작업이었어요.

유미

아이콘의 경우 원래 있던 상징을 쓰기도 하고,
새로 만들기도 했어요. 아이콘은 '문자 통역' 등
청각장애와 관련해 새로 만들어야 할 상황이

'카페 여름'에 차별없는가게 포스터가 붙어 있는 풍경

차별없는가게 가이드북

WE
WELCOME
ALL

다이애나랩·인포숍카페별꼴

『차별없는가게 가이드북』

많았어요. 그런데 청각장애를 표현할 때 귀에 'x' 표를 쳐놓는
경우들이 많았어요. 당사자인 해랑 님에게 자문을 구하니
'청각장애를 표현하는 아이콘이 귀가 안 들린다는 의미에
집중해서 표현되기보다, 청각장애인이 '보는 사람'이라는
의미를 담아 다르게 표현할 길을 찾자'는 의견을 주셔서
레퍼런스를 더 찾아보았는데, 마땅한 게 없는 거예요.
그래서 장애 자체를 아이콘으로 표현하기보다, '문자 안내'나
'점자 메뉴판' 등 소통 방식에 대한 아이콘을 표현하는
것으로 방향을 잡았죠.

태경

아이콘 용어들은 서로 피드백을 거치면서 중간중간 계속
업데이트가 됐어요. 지도에 표시되는 아이콘의 경우, 한
색상이나 모양만으로 만들기도 하는데요. 모양만으로는
정보를 인식하기 어려운 경우가 있다고 해서 '모양' '텍스트'

'색상' 세 가지를 다 유지하려 했어요. UI 면에서는 다 넣기 부담스러운 면도 있거든요. 크기가 커지기 때문에. 그렇지만 다 유지하려고 노력했어요. 용어 표현 등에서도 '베이커리'를 '빵집'으로 표현하는 등 하나하나 쉬운 표현들을 찾으려 했어요. 그리고 정보는, 그때 스프레드 시트를 만들어 정말 많은 분들이 함께 가게에 방문 수집해서 만들어졌거든요. 그걸 다시 개발 가능한 형태로 옮겨와 작업하는 것도 굉장히 재미있는 포인트였어요. 그런 경험을 하기란 아주 드문 일이어서요.

유미

차별없는가게 웹사이트는 참여 가게를 지도 위에 표시하는 작업이었는데요. 지도가 시각 정보를 기반으로 정보를 전달하는 형태다보니 초기 단계에서 고민이 많았어요. 당시 지도 관련 접근성 사례를 찾아보더라도 지도를 숨김

처리하는 경우가 많았고요.

현재 차별없는가게 웹사이트에서는 참여 가게 정보를
'지도'와 '텍스트 목록' 이렇게 두 가지 방법으로 제공해요.
방문한 사람이 지도와 텍스트 목록 중 어떤 방식으로
탐색하더라도 충분한 정보를 얻을 수 있도록 요소의 형태를
조정하거나 정보 순서의 재배치 작업을 추가로 진행했어요.

유선

포스터를 만들면서 다양한 소수자들과 입장을 고려하다보니
갈등도 생겼다는 이야기를 들었어요.

유미

네, '차별없는가게 제주' 때 서포터즈 그리고 주변
활동가분과 피드백하며 진행한 경험이 좋았어요. 기존
차별없는가게가 서울의 가게만 참여했는데 제주에 참여
가게를 확보하면서 '차별없는가게 제주'의 디자인을 따로
만들고 싶다고 연락주셨거든요. 서울 가게와는 다른 제주
가게의 어떤 점을 디자인에 반영할 수 있을까 고민이
되었어요. '제주' 하면 다들 쉽게 떠올릴 만한 자연 요소들이
있지만, 차별없는가게 디자인을 제주 버전으로 다양화할 때,
프로젝트 취지상 '제주에서 특히 더 환대의 메시지가 필요한
존재'를 표현하는 데 집중했어요. 그래서 '난민'에 대한
표현을 추가하며 변화 지점을 잡게 되었죠.

특히 아랍계 난민 혐오가 심하다고 생각했기 때문에,
아랍어로 환영의 메시지를 전달하는 문구와 아랍계
난민을 표현하는 이미지를 중점적으로 넣기로 했어요.
"환영합니다"라는 아랍어 문구와 아랍계 난민을 표현한

제주 포스터(디자인: 스투키 스튜디오, 2023)

이미지를 만든 후, 특정 성별이나 계층 등 일부 사람만을
대상으로 사용하는 문구는 아닌지, 또 아랍계 난민을
표현한 이미지에 제가 인지하지 못하는 차별적 표현이
있지는 않을지 검토를 요청했어요. 유선 님이 말씀하신
것처럼 차별없는가게 중 예멘 난민이 운영하는 곳이
있어서 그곳 사장님의 피드백을 받을 수 있었어요. 문구는
그대로 사용해도 좋다는 답변을 들었고, 스케치도 무사히
통과되었죠. 그런데 이미지를 채색한 후에
새로운 피드백이 도착했어요. 남성이 입은 핑크
바지를 다른 색상으로 바꾸는 것이 어떨까 하는
의견이었어요.

　　사장님 말씀에 따르면 이슬람 국가는 아직 많이
열려 있지 않아서, 남자와 여자가 입는 옷의 색상이 따로
구분되어 있고, 남성이 여성의 색상을 사용한 옷을 입게 되면
놀림거리가 된다는 이유에서 의견을 주셨어요.

　　결론적으로는, 무슬림 문화이긴 하지만 차별없는가게
프로젝트 관점으로 변화가 필요한 부분이라 생각해서,
핑크색 바지 그대로 진행하자고 의견을 정리했고, 예멘인
사장님도 취지에 공감하며 좋다고 해주셨어요.

> 안녕, 월경컵
>
> 유선

『안녕, 월경컵』(2018)을 집필해 책도 만들고 팝업스토어
운영도 했잖아요. 엄청 특이한 일이죠. 디자이너가 왜 이런
것에 관심이 있을까 궁금했어요. 활동가도 하기 어려운
월경컵 팝업스토어를 열고, 거기서 사용해볼 수 있게도
했잖아요. 월경컵 처음에 끼우는 게 너무 어렵거든요.

누구한테 고민 상담을 할 수도 없고, 인터넷 정보는 다
흩어져 있고. 국내 판매처가 없으니 전 세계 여러 회사 컵을
처음에는 직구해야 했는데, 직구가 어려운 사람들은 접근도
어렵고. 이후에 국내 수입이 되었지만 어디 한 군데 모아놓고
파는 데도 없었는데, 스투키 스튜디오에서 그걸 한 거죠.
전시 겸 피팅 룸을 만들어 방법도 알려줬고요.

유미

2016년 스튜디오 초기에 어떤 주제로 작업을 해볼까
고민하고 있었어요. 그러다 주제로 택한 게 '월경'
'월경컵'이었죠. 당시 저는 부모님과 같이 살았는데,
이전까지는 어머니가 사두신 생리대를 썼거든요. 그러다
어머니가 완경 시점이 다가와서 제가 직접 생리대를
사야 했어요. 막상 사려고 보니 너무 비싸고, 천 생리대가
착용감이 좋다고 해서 한번 만들어 써보기로 했어요.
'피자매연대' 웹사이트를 참고해서 만들었는데, 직접 만든
걸 착용해보니 일회용 생리대보다 피부 자극이 훨씬 덜
했어요. 천 생리대를 만들기 위해 여러 자료를 찾아보면서
새로운 월경 용품과, 관련 정보를 많이 알게 됐어요. 반면
여성으로서 월경에 대해 배운 게 없다는 점을 느꼈고,
궁금증이 생겨 더 찾아보려 하니 접할 수 있는 정보가
임신, 출산에만 국한되어 있다는 점도 알게 되었어요.
여성 대부분이 수십 년 동안 한 달에 한 번씩은 경험하는
일인데 너무 정보가 없다는 점이 화가 나서 직접 정보를
생산하기로 한 거죠.

첫 프로젝트는 2017년 월경 용품에 대한 소개, 사용법 등 정보를 모아 웹사이트를 만들자며 시작했어요. 만드는 중간에 다양한 월경 용품을 다루는 게 첫 프로젝트로 너무 과한 목표임을 알게 되었어요. 도저히 완성할 수가 없어서 어려워하다가 주변 개발자분에게 상담을 받고, 한 번에 모든 것을 달성하는 것이 아니라 단계 단계 나눠서 완성하기로 기준을 변경한 일도 있었어요. 그렇게 해서 월경컵에 대한 정보만을 제공하는 '모여라 월경컵' 웹사이트를 제작했어요.

이후에 유미가 친구들에게 월경컵을 소개하고 입문을 도와주면서 자료를 제작하다가 그게 점점 많아져서 단행본 『안녕, 월경컵』과 『안녕, 페미사이클』(2018)을 펴냈어요. 이어서 2018년부터 2020년에 걸쳐 '안녕 월경컵 팝업스토어' 공간을 운영하며 월경컵을 직접 만져볼 수 있게 전시하고, 각자에게 맞는 월경컵을 추천해주거나 착용을 도와드리는 등의 활동을 했어요.

그 외에도 전시, 워크숍, 북페어 참여 등 여러 활동을 했어요. 저희 둘 다 월경컵 관련 작업이 이렇게까지 길어질지 몰랐고요, 정말 원 없이 했던 것 같아요.

'안녕, 월경컵 팝업스토어'는 '청년허브'의 지원을 받아서 서울 은평구에 있는 '서울혁신파크' 내 '청년청'이라는 공간에서 운영했어요. 공간 한 켠에 피팅 룸이 있어 손님이 그 안에서 구매한 월경컵을 착용해볼 수 있도록 했는데, 함께 들어가지는 않았지만, 피팅 룸 천장이 뚫려 있었기 때문에 대화하면서 착용을 도와드릴 수 있었어요. 안에서

"월경컵이 자꾸 들어가다가 퍼져요" 하면 밖에서 "손가락을 이렇게 이렇게 해보세요" 하면서 착용을 안내하고, 마침내 성공했을 때 함께 즐거워했던 즐거운 기억이 많아요.(웃음) 즐거웠지만 고민은 많았어요. '내가 뭐하는 건가······' 생각이 들 때도 있었고요.

유선

다양한 사람들이 왔을 것 같아요.

유미

네, 정말 다양한 사람들이 왔어요. 연령대도 다양했고 월경컵을 아예 모르는 분도, 처음 사용하려 하는 분도, 사용 중인 분들도 왔어요. 그리고 청각장애인, 시각장애인 손님도 계셨어요. 수어를 사용하는 농인이시고, 청각장애인을 위해 접근성 자문을 도와주는 해랑 님도 이때 손님으로 만났어요. 처음에 왔을 때 저는 청각장애가 있으신지 몰랐어요. 얘기하는데 너무 자꾸 입술을 쳐다보는 것

같기도 하고, 월경컵을 구경하는 동안 제가 건넨 이야기에
응답하지 않으실 때도 있었죠. 그래서 처음에 무례한
사람이라고 생각했어요. 알고보니 제가 청각장애가 있는
분과 직접 소통한 경험이 처음이라, 입술로 말을 읽었음을,
어떤 소리는 잘 들리지 않을 수 있음을 전혀 몰랐던 거예요
. 근데 피팅 룸이 시야를 가리고 청각에만 의존해 말을
주고받는 곳이잖아요. 그때 장애인에 대한 배려를 하지 못한
것을 알게 되었죠. 게다가 입구에는 문턱이 있어 휠체어
타신 분들은 접근하기가 어려웠어요. 나중에 해랑 님이
시각장애가 있는 친구분과 함께 온 적도 있는데, 그분에게
월경컵 사용법을 안내해드리면서도 우리 공간에 배리어가
많구나 느꼈어요. 그리고 사용법을 안내드리면서 예고
없이 팔을 잡는 등 실수하기도 했는데, 해랑 님이 바로바로
잘못을 바로잡아주어 고마웠어요. 이렇게 다양한 분들을
만나면서 책을 개정할 때는 좀 더 다양한 몸과 다양한 상황을
담아야겠다는 생각도 많이 하게 되었어요.

유선

공간을 열어놓고 누구든지 오면 상담하고 알려준다는 게
쉬운 일이 아니니까요. 그리고 그때 페미니즘에 눈 뜨신
분들이 정말 찾아갈 데가 없어서 가곤 했죠. 무슨 단체나
기업도 하지 못하는 일을 한 거예요.

『안녕, 월경컵』 책을 제가 같이 교정 교열했거든요.
유미 님이 그림 다 그리고 글 다 써서 혼자 다 만든 거예요.
북 디자인도 하고, 내용 리서치도 해가면서 인터뷰도 따고.
근데 월경컵이 한국에 처음 들어오고나서 쓰는 사람들이
점점 많아지니 수입하거나 만드는 업체도 생겼는데, 또 이게

'기업의 세계'인 거예요. 경쟁하는 업체 취급받으며, 심지어
우리 책 표절까지 당해가지고.

유미

맞아, 맞아. 그 점도 되게 놀랐어요. 저는 다른 분들과
정보를 나누고 싶다는 연대적인 관점에서 시작한
프로젝트였거든요. 그래서 책 만들 때도 업체들과
소통하면서도 연대의 마음으로 말 걸었어요. 하지만 온도
차이가 있었던 것 같아요. 기업 홍보를 위한 수단으로
페미니즘을 활용하거나, 대외적으로 표방하는 이미지와
전혀 맞지 않는 내부 문화를 가진 업체도 있었고요.

　　제가 책을 만들면서 참고자료가 없어 계속 고민하고
주변 사람들의 조언으로 완성한 부분들이 많았는데, 허락도
구하지 않고 냅다 가져다 써버리더라고요. 너무 화가
났지만 지친 상태여서 제대로 대응할 여력이 없었죠. 처음에
독립출판의 의미를 강조하기 위해서 책 ISBN도 없이 냈다가
추후에 등록하게 되었어요.

　　팝업스토어는 코로나 때 닫았어요. 서울시에서 갑자기
청년청을 없앤다고 해가지고요. 그래도 팝업스토어를
통해 만난 사람들은 좋았어요. 운영하는 동안 여러모로
지원해주신 청년허브 분들도 감사했고요. 팝업스토어에서
손님으로 만난 써니 님도 기억에 남아요. 저희 피팅
룸에서 월경컵을 처음 착용하는 데 성공하셨어요. 그때
강렬한 만족을 받으시고, 제 책을 보더니 자기가 미국에서
왔는데 이 책을 영어로 번역하면 좋겠다, 해서 연락처를
남겨주셨는데, 알고 보니까 변호사고 요가 강사도 하셨죠.
저희 공간이 홍보가 더 잘됐으면 하셔서 공간에서 골반 교정

안녕, 월경컵

입문용으로 좋은 컵들을 몇 개 소개할게

자궁 높이를 몇 주제도 시중에 나와 있는 컵 중에서 나와 맞아서 고르기 힘들 거야. 그래서 각 페이지에서는 손잡이가 길어서 자궁 높이에 맞게 컵들을 적을 수 있고, 미끄럼 방지 모양이 있어서 빼기 쉬운 컵들을 몇 개 골라 실물 크기로 나열해봤어.

파세의 컵 브랜드 범의 다양한 종류의 컵이 있어서 구매처 고르거면 월경컵 파는 온라인 쇼핑몰이나 월경컵 제품 정보를 모아놓은 사이트에 들어가봐도. '다이나믹 월경컵 topia.kr'에서 도굿 높이, 컵 길이 등 다양한 조건 별로 어떤 제품들이 있는지 검색을 해볼 수 있어.

유키입 라지 Yuuki Cup Large
컵 48mm 손잡이 19mm
www.yuukicup.com

디바컵 모델1 DivaCup Model1
컵 60mm 손잡이 30mm
divacup.com

루넷 모델1 Lunette Model1
컵 47mm 손잡이 25mm
lunette.com

플러리업 스몰 Fleurcup Small
컵 48mm 손잡이 22mm
fleurcup.com

루비컵 스몰 Ruby Cup Small
컵 45mm 손잡이 20mm
rubycup.com

메이문 쇼티 Me Luna Shorty
컵 35mm 손잡이 12mm
me-luna.eu

작동감 개선하기

손잡이 자르기

손잡이가 거슬린다면 도굿 높이에 맞게 잘라서 써도 돼.

월경컵을 넣었을 때 도는 이물감은 시간이 지나고 사용법이 익숙해지면서 점점 사라져. 그런데 시간이 지나도 손잡이가 자꾸 거슬리고 신경이 쓰이면 잘라내거나, 손잡이는 질 밖으로 빼자내준 정도로 되지만 좋을 자를 수도 있는데, 처음부터 몸에...

질 입구 밖으로 어느 만큼 빠져나오는지 가늠하기

월경컵을 작동한 후 컵이 자리잡은 뒤 제자리를 컵을 떼거지 한 시간 정도 기다린 다음 질 입구에 손잡이가 얼마나 빠져나와 있는지 먼저 확인해보자. 보통 손잡이에...

어디까지 잘라도 되는 컵인지 확인하기

질입구 손잡이 얼마만 독서를 월경컵의 어디까지...

가늘게 자른 후 날카로운 면이 없게 다듬기

실리콘은 가위로 인정 쉽게 잘려. 잘리도 되는 범위 내에서...

넣어본 후 적동감 확인하기

다듬이른 후에 월경컵을 질로 한 번 넣어...

요가 클래스를 열어주시기도 하고 감사했죠.

태경

저희가 책을 만들기 전에 '모여라 월경컵'이라는 웹사이트를
제일 처음으로 작업했거든요. 직접 실물을 보고 데이터를
모으고 싶은데 월경컵이 비싸다보니 많이 구매할 수가
없었어요. 전 세계 월경컵 회사들에 연락을 돌려 '이런 이런
사이트를 만들고 있는데, 사용한 컵이나 불량품을 받을 수
있을까요?' 메일을 보냈어요. 감사하게도 그렇게 저희에게
월경컵을 보내주신 기업이 꽤 많았어요.

　　당시 해외 직구로만 월경컵을 구매할 수 있었는데
기업마다 월경컵 사이즈를 재는 기준이 달라서
혼선이 있었어요. 똑같이 240인 운동화라도 브랜드나
모델에 따라 사이즈가 다르게 느껴지기 때문에 신어보고
사야 하는 것처럼, 월경컵도 똑같은 사이즈여도 측정
기준이 브랜드마다 달랐어요. 그래서 구매하거나 제공받은
월경컵의 사이즈를 재는 기준을 만들고, 그 기준에 맞춰 재서
데이터를 정리해서 올린 거죠.

유미

웹사이트를 보면 내가 쓰는 컵을 입력하면 그것보다 길이가
긴 컵, 비슷한 다른 회사 컵, 등등 다양한 기준으로 검색을 할
수 있게 만들어놨어요. 누가 시킨 것도 아닌데 잘 만들었죠.
교육도 다니고, 서점에서 진행하는 워크숍도 다니고.
그러다 부족한 부분을 느껴 성평등 교육 활동가 양성 과정을
수료하기도 하고, 교구를 만들기도 하고. 정말 다양한 일을
했어요. 할 만큼 했다, 할 수 있는 선에서. 그러면서 좋은

제품 갤러리

다양한 월경컵 제품을 살펴보세요

메루나 클래식 쇼티L 막대
Me luna Classic Shorty Large Stem

전체 길이
55mm

색상			●●
제조국			독일
소재			TPE
가격			15.9 €

전체 길이	최대 지름
55 mm	44 mm

컵 길이	손잡이 길이
41 mm	14 mm

전체 용량	14 ml
손잡이 형태 ⓘ	기둥
공식 홈페이지	☒

새로 정의한 손잡이 범위 기준

- 손잡이의 범위는 '잘라내도 월경컵 사용이 가능한 부분'으로 한정
- 손잡이의 시작점은 컵 부분에서 기울기가 급격히 변하는 부분

조건 1	조건 2
'손잡이'의 시작점은 컵과는 기울기가 확 달라지는 곳이다.	'손잡이'가 잘려도 피가 잘 담겨있어야 한다.

실제 제품이 있다면 각 사이트에서 수집한 값 중에서, 최대한 위에서 정한 "손잡이" 기준과 비슷한 값을 골라 해당 범위의 영역의 길이를 표시했습니다

'모여라 월경컵' 웹사이트 화면 일부(디자인: 스투키 스튜디오, 2017)

- 전체 용량: 월경컵의 입구 부분까지 용량을 측정
- 공기 구멍 까지의 용량: (공기 구멍이 있는 월경컵의 경우) 공기 구멍까지 용량을 측정.
- 수집한 값들이 다를 경우에 오류인 듯 보이는 값은 제외하고 다수의 값으로 선택
- 실제 제품이 있는 경우에는 전자저울과 수돗물을 이용하여 직접 측량한 후 기재

사람들도 많이 만났어요.

유선

어떻게 보면 디자이너가 활동가가 된 거죠. 어떤 여성
단체에서도 하지 않을 때, 너무도 급진적으로. 책도 너무 잘
만들었는데, 시대를 너무 앞서 갔어요. 생각해보면 엄청난
걸 한 거죠. 과연 디자이너가 어디까지 할 수 있는가.(웃음)

꾸준히 주변을 살피는 연습

재영

스투키 스튜디오 작업물은 다양한 접근성을 고려하려는
특징이 있어요. 시각 디자인적 접근성이든 웹 접근성이든
막상 구현하기까지는 어려움이 따를 텐데 어떤 식으로
조율해나가세요?

태경

처음에는 접근성 작업을 퇴근하고 나서 개인 시간에 했어요.
그러다 점차 챙겨야 할 내용이 많아지면서부터 스튜디오
업무 시간에 접근성 작업을 진행하게 됐고요. 접근성
작업 기간이 따로 있는 것은 아니고 기획, 디자인, 개발
각 단계별로 접근성 작업을 고려하여 추가 기간을 조금씩 더
확보해두는 방식으로 하고 있어요. 예를 들어 원래 디자인
기간이 2주였다면, 2.5주로 설정해두는 거죠. 추가 기간
확보 후에는 접근성 작업의 우선순위를 가장 높게 설정해서
다른 작업에 밀려나지 않게끔 해요. 이렇게 프로젝트를
할 때마다 조금씩 스튜디오 내부적으로 작업 체계를

만들고 있어요.

접근성은 계속해나간다는 마음으로 작업해요.
예전에는 '이렇게 해도 괜찮나?' 생각을 많이 했는데, 지금은
가능한 범위 내에서 꾸준히 하는 것이 더 중요하다고
생각하고 있어요.

유미

지금도 웹 접근성을 충분히 갖춘 것은 아니지만, 접근성을
고려하다보면 하고 싶은 것을 못할 때도 많아요. 움직이거나
특정 빛깔 나는 것들을 하고 싶은데, 시각장애인과
비장애인에게 같게 전달이 돼야 한다는 점에서 아직 좀
의문이 있어요. '같을 수 있나? 같아야 하나?' 원론적으로는
같은 경험이어야 한다고 판단하지만, 같을 수 없다는 마음도
있어서 '그럼 무엇이 가능할까?' 의문이 들어요. 여러 시도와
연구를 해보고 싶지만, 아직 제대로 연구해보지 못한
부분이에요. 장애 접근성을 자문해주는 해랑 님이라든지,
활동하면서 연결된 시각장애인 당사자분한테 조언을
구하는, 지금은 그런 정도에요.

유선

작업마다 페미니즘의 눈, 여성주의적 관점의 섬세함이
드러나곤 해서 볼 때마다 마음이 따뜻해집니다. 디자인
작업에 있어서 페미니즘적 관점을 어떻게 가져가시는지
생각이 궁금합니다.

계속 공부해요. 저는 '에프디에스시(FDSC)'라고
'페미니스트 디자인 소셜 클럽' 회원으로 같이 책 모임을
많이 했어요. FDSC 내에서 운영되는 '디자인 서당'이라는
프로그램을 통해 탈식민, 퀴어링, 상호부조 등 다양한
개념을 함께 공부하고 고민을 나눌 수 있었어요. 최근에는
여성문화이론연구소의 『퀴어 이론 산책하기』(2021)를
같이 읽는 모임을 했고, 그때 나눈 이야기들이 많은
부분에서 도움이 되더라고요. 요즘은 『상호부조론』에
대해 자주 언급이 되는데, 서로 지속 가능한 활동을 위해
착취하거나 번아웃되지 않는 구조를 만드는 일에 대해 같이
고민해요. 디자인 결과물이 한 사람의 천재적인 디자이너에
의해 만들어지는 게 아니라, 프로젝트를 둘러싼 다양한
이해관계자와 제작자들의 협업을 통해 만들어진다는 관점도
배웠어요. 작업이 내 맘처럼 나오지 않더라도 자책을 덜하게
되었고요. 작업을 같이 만들어나갈 때 서로에게 효능감 있는
작업이 되도록 구조를 설계하는 것에 관심이 많이 가요.
요즘에는 그런 관점의 페미니즘을 견지해요.

태경

먼저 유미에게 많은 영향을 받고 있어요. 유미가 좋은 자료도
알려주고, 가끔 생각해볼 만한 이야기나 질문을 던져주기도
하는데 정말 도움이 많이 돼요. 이외에 저는 에너지가
많은 편이 아니라 주로 책을 읽는 편이에요. 온라인 퀴퍼
작업할 때는 『퀴어 이론 산책하기』를 계속 펼쳐보면서 기획
방향이나 메시지를 고민했고요.
　　스튜디오에서 소수자 관련 작업들을 많이 하다보니

『에브리바디 플레저북』과 〈섹스 빙고 키트〉

평소에도 계속 주의를 기울이게 되는 것 같아요. 접근성도 그렇고요. 다 소화하기 어렵다는 느낌이 있지만 힘이 닿는 데까지 계속하고 있어요. 작업하면서도 늘 미처 생각하지 못한 게 있을지를 생각하고요.

재영

어떤 연대나 활동에 관심이 있으세요?

유미

월경, 월경컵 관련 정보를 생산하고 다양한 사람들을 만나게 되면서, 다양한 신체와 상황을 담는 콘텐츠 제작을 해보고 싶다는 생각을 계속 하고 있어요. 요즘 제가 후원하는 단체인 '셰어(SHARE, 성적권리와 재생산정의를 위한 센터)'의 활동을 지켜보면서 함께 할 기회를 호시탐탐 노리고 있어요. 셰어가 성적권리나 재생산 정의에 관해 앞서나가는 담론들을 가지고 있어요. 작년에 셰어와 『에브리바디 플레져북』(2022) 〈섹스 빙고 키트〉(2022) 제작을 함께 하기도 했는데, 앞으로도 같이 합을 맞춰보고 싶어요.

　　아무튼 저는 월경컵 작업하면서, 앞으로 하고 싶은 것들이 너무 많아졌어요. 이 책의 편집자인 오하나 님이 장애인 활동 지원 일을 하면서 이용자의 생리대를 갈아준 경험에 대해 이야기했었는데요. 장애 유형별로 어떻게 생리대를 착용하며 관리하는지, 장애와 월경을 연결해 안내서를 만들어보고 싶어요. 또 제가 수영을 다니다보니 다양한 연령대 분들의 알몸을 보게 되는데요. 처음에는 몸을 드러내는 게 부끄러워서 수영 등록조차 망설였던 제가 다양한 몸들이 함께 자연스레 존재하는 광경을 보면서

몸에 대한 긍정이 생겼어요. 수술 자국 있는 사람도 있고, 나이대도 다양하고. 차별없는가게에서 다양한 사람들이 있어 편해지는 것처럼, 다양한 여성의 몸을 표현하는 데 관심이 많이 가고 있습니다.

태경

저는 '퇴거'에 대한 관심을 이어나가고 있어요. 청년청에서 나올 때 감정적으로 많이 힘들었거든요. 그렇게 옮겨온 현재 저희 작업실이 충무로에 있어 '청계천을지로보존연대' 활동을 보는데, 마음이 계속 편치 않더라고요. 참여하고 싶은데, 청년청 때의 경험이 생각나서 계속 거리를 두게 되더라고요. 다시 떠올리니 또 힘들지만, 계속 관심을 놓지 않고 지켜보고 있어요.

차별 없는 디자인을 위해 우리가 할 수 있는 일

유선

차별 없는 디자인을 위해 우리가 할 수 있는 일 또는 행동은 무엇일까요? 그리고 이 사회가 함께 노력해야 하는 부분은 무엇일까요?

유미

내가 어느 위치에 있는가 계속 생각해보는 것. 세계 속의, 한국 속의 나도 그렇고. 내가 가진 권력이 뭘까, 계속 생각하고 당연하게 여기지 않는 것이 필요해요. 사회가 함께 노력할 일로, 많은 시도들을 해볼 수 있는 환경이 필요해요. 결국엔 기본소득을 논해야 하는 것 같고요.

태경

어릴 때는 어른이 되면 조리 있게 생각하고 논의도 하면서
좋은 결정을 내리는 줄 알았어요. 그런데 제가 어른이
되고 보니 꼭 그렇지는 않더라고요. 특히 요즘 더 자주
느껴요. 주제가 너무 납작해져서 생각을 깊이 해보지 못한
채 결정돼버린다거나, 이유도 알려주지 않은 채 '어쩔 수
없다'며 통보되는 경우도 많아요. '차별 없는 디자인'이
되려면, 무엇보다 생각의 여지를 두고 대화해보겠다는
마음이 필요한 것 같아요.

유미

일을 하는 속도에 대한 감각도 달라지면 좋겠어요. 하려는
것에 비해 주어진 진행 시간이 너무 짧을 때가 많아요.
자원에 돈도 있지만 충분히 고민하고 만들 시간 자체가
없어요. 지원사업 같은 경우도 기간이 너무 짧아요. 그리고
지원사업의 연간 일정 등 주기에 맞추어 디자이너들이
무기한 계약, 범위도 없는 계약 등을 하고 그렇게 진행한
일이 안 좋은 쪽으로 흘러가는 경우도 많아요.
 디자이너에게 불리한 계약서가 작성되어 오는 경우도
많은데, 그대로 진행이 되지 않도록 많이 노력해요. 협의도
없이 '저작권을 다 달라'고 하는 경우나 '클라이언트가
필요하다고 생각하는 경우, 언제든 수정을 한다'와 같이
말도 안 되는 조항이 계약서에 쓰여 있는 경우라든지.
디자인 업계에 안 좋을 것 같은 조항들이 있을 때, 저희는
다 수정해달라고 하는 편인데, 이렇게까지 꼼꼼하게
요청하는 경우는 처음이라며 클라이언트가 놀라는 경우도
많았어요. 그럴 때마다 어쩔 수 없이 '내가 너무 많이

부딪히나' 이런 생각이 들기도 해요. 하지만 누군가는 이런
말을 꺼내야 한다고 생각해요.

태경

네, 맞아요. 계약 시점에서 저희는 결과물의 사용 범위를
명확하게 정의하려고 노력해요. 예컨대 웹사이트 디자인을
의뢰받았다면 '결과물은 웹사이트에서만 활용되어야 하며,
다른 용도로의 활용은 별도의 협의가 필요하다'는 점을
명시해요. 이렇게 클라이언트에게 제안을 하면 많은 분들이
낯설어하세요. 이런 요청은 처음이라는 피드백을 받은
적도 있고요. 그래도 대부분의 담당자분들이 이해해주셨고,
계약서를 수정하는 과정에도 호의적이셨어요. 정리를 하고
나면 계약 내용이 명확해져서 좋다는 피드백도 많았고요.
클라이언트와 신뢰하는 관계더라도 계약서는 늘 조정하고
있어요. 서로 생각하는 작업 범위나 사용 범위가
다를 수 있으니까요. 물론, 계약조항을 조정하는 과정은
시간과 에너지가 소모돼요. 그래도 이런 과정을 통해
서로의 기대와 책임에 대해 명확히 해둘 수 있기 때문에,
프로젝트에도 긍정적인 영향을 미쳐요. 비슷하게 경험한
분들이 있다면 같이 힘을 내자고 말씀드리고 싶어요.
그래도 다 같이 하다보면 관행적으로 요구되던 것들도
차츰 줄어들지 않을까요?

리슴투더시티

도시와

재난

리슨투더시티
박은선

리슨투더시티는 디렉터 박은선을 주축으로 2009년 결성,
현재까지 활동하는 예술·디자인·도시·건축 콜렉티브다.
지난 14년간 리슨투더시티가 한국의 예술과 사회운동 분야에
큰 흐름을 만들어낸 것을 누구도 부정할 수 없을 것이다.
홍대 두리반 철거 반대 투쟁, 내성천 영주댐을 중심으로
4대강 사업이 파괴한 생태의 기록, 용산4구역 철거 현장
화재 참사, 명동 카페 마리 철거 반대 투쟁, 동대문 디자인
플라자, 독립문 옥바라지 골목 보존 운동…… 리슨투더시티는
다 열거할 수 없을 정도로 많은 투쟁 현장에 결합했으며,
현장에서 예술가에게 맡겨지는 기존의 역할을 넘어
비거니즘과 페미니즘의 눈으로 섬세하게 투쟁을 주도해왔다.
과거에서 현재까지 꾸준히 이어지는 리슨투더시티 활동의
전술적 맥락을 짚고, 유의미한 활동을 지속할 수 있었던
힘에 관해 질문했다.

각종기계제작/가공 선반밀링가공

010
420B
7049

도시
다양성
중하차!

불평등을 가속화하는 이런 개발은 지속 가능하지 못합니다.

재영

첫 번째 질문입니다. 당신을 소개해주세요.

은선

저는 은선이고요. 원래 미술을 했지만 최근 도시공학을 다시
공부했어요. 열심히 살고 있네요.

재영

도시문제를 연구하며 활동을 이어온 콜렉티브
'리슨투더시티'는 지난 14년 동안 예술과 현실을 구분하지
않고 사회에 필요한 목소리를 끊임없이 발화해오셨는데요.
최근 14주년을 기념한 책 『미학 실천』(리슨투더시티,
2023)을 출간하셨습니다. 책 제목 『미학 실천』이
의미심장해요. 낯선 단어는 아니지만, 이 두 단어를
연결시킨 이유가 있을 것 같아요.

은선

정치적인 것과 미학적인 것은 이분법적으로 나눌 수 없죠.
호미 바바(Homi Bhabha)는 종이의 양면 같다고 했어요.
정치적 선언이 먼저냐 전단지 내용이 먼저냐 했을 때,
둘은 종이 한 장처럼 같이 가지 무엇이 선행하거나 우월하다
할 수 없다고요. 중요한 관점이에요. 미학, 미술사, 철학을
잘 모르는 사람들이 저희 작업을 가리켜 미적인 게 아니라
하면, 사실 웃기죠. '당신이 생각하는 미학이 대체 뭡니까'
물어볼 수밖에요.
　　미학의 실천에서 탈식민적 의식이 중요해요. 저는 어릴

때부터 미술을 배웠지만, 한국 미술사라 할 만한 것을 배워본 적은 없어요. 일본에서 들여온 서양미술사를 주로 배웠고요. 디자인도, 도시사도 비슷해요. 그래서 내가 가진 정체성은 도대체 무엇인지 많이 고민하게 되었고, 여기에 대답하지 못하면 예술을 할 수 없다는 생각을 많이 했죠.

랑시에르가 치안과 정치를 구분하면서 미학은 누군가가 공동체의 정치에 참여할 수 있느냐 없느냐의 문제라고 말해요. 그런 범주를 재정의하는 게 리슨투더시티가 하고자 하는 바, 저희의 미학이라고 생각하고 있습니다.

재영

서울예고를 졸업하고 국민대학교 미술학부로 진학하셨어요. 미술가로서 길을 계속 걸으신 건데요. 도시에서 목소리를 내는 활동을 하게 된 계기, 개인적으로 경험한 차별 혹은 현장이 있으셨어요?

은선

미술을 해왔고 미술 엘리트가 되기 위해 노력했죠. 대학원도 가고, 영국으로 교환학생도 다녀왔어요. 영국 RCA에 합격했지만, 학비가 너무 비싸서 갈 수가 없었어요. '평생 내가 그 돈을 벌 수는 없겠다'를 몸소 배웠어요. 영국에서 합법적 백수로 지내며 인종 차별, 성희롱, 성추행 등을 세트로 겪었는데, 영국 친구들은 그럴 리 없다며 제가 당한 인종차별을 무시했어요. 그런 차별이 있는 줄도 모르더라고요. 제국주의로 다른 나라를 침략한 역사 자체를 모르는 사람도 너무 많고요. 또 일본이랑 영국에 갔을 때 숲이 너무 아름다워 놀랐어요. 〈모노노케 히메〉 영화에

나오는 그런 숲이 있는데, 많은 침략을 했지만 자기네
나라에서 전쟁을 한 적은 없기에 숲이 온전히 남아 있는
것이죠. 이게 바로 제국주의구나. 그렇게 시야가 넓어진 것
같아요. 힘들었지만 도움이 됐어요.

　　한국에 돌아와 내가 하고 싶은 얘기들을 그림으로
그리면서 지속 불가능한 도시에 대해 얘기하고 싶었어요.
오랜 가게와 동네가 다 사라지는 모습을 보면서 서울이
너무 급변하니까 문제가 있다고 생각했죠. '디자인서울'이나
'동대문디자인플라자&파크' '피맛골' 골목 문제도 문제가
심각했어요. 그런데 뉴스에도 잘 안 나오지, 얘기하는
사람도 없지, 답답했어요. 오세훈 시장님, 이명박 시장님
덕분에 리슨투더시티가 생겼다고 해도 과언이 아니에요.
이런 분들 때문에 도시에 문제가 있다는 것을 발견하게
되었으니까요. 성찰도 없고, 반성도 없고, 그저 눈가리고
아웅하는 사회적 분위기를 보며, 기록하고 발화해야
하는 일의 중요성에 대해 생각하게 되었어요. 오세훈
시장님이 선거에 여러 번 나오셨거든요. 그때마다 자신이
한 '디자인서울' 관련 부정적 뉴스를 지우시더라고요.
오세훈 서울 시장이 '오잔디'로 놀림 받았던 것 기억나세요?
당시에는 모르는 사람이 없을 정도였지만, 지금은
〈뉴시스〉하고 〈연합뉴스〉 등에서 해당 뉴스를 찾아볼
수가 없어요. 이게 권력이구나, 역사는 누군가의 힘으로
조작할 수 있구나, 라는 것을 느꼈어요. 재개발이 가지는
문제를 많이 고민하게 됐고, 정든 동네가 없어지고,
불평등도 심화되고, 이런 것들을 전문으로 얘기할 필요가
있어 예술 건축 잡지 『어반 드로잉스』(2009–)를 만들게
됐어요. 2009년 '용산 참사(용산 4구역 철거 현장 화재

참사)'도 결정적이었죠. 그런데 단순히 정치가 한두 사람을 미워하는 수준에서는 건전한 담론을 만들 수 없음을 깨달아서 연세대에서 도시공학 석박사를 다시 하게 되었고, 공부를 많이 하고 있습니다. 또한 쫓겨난 자들의 이야기도 들어야 하지만, 미움의 대상이 되는 서울시 공무원들이나 중구청 공무원들이 왜 그런 결정을 하게 되었는지 그들의 입장에서도 고민을 많이 하고 있어요. 단순히 비난이나 조롱으로는 건전한 발전을 만들 수가 없다는 것을 리슨투더시티 활동을 통해 배웠죠.

유선

『어반 드로잉스』이야기가 나와서 좀 더 이어가고 싶습니다. 당시 독립출판은 낯선 시장이었어요. 자신의 예술 활동을 타자가 정리해주는 '도록'이 아니라 스스로 기록했다는 것이 유의미한 첫걸음이었다고 생각해요. 디자인도 훌륭했고요. 『어반 드로잉스』잡지에 대해 좀 더 설명해주시겠어요?

은선

용산 참사가 일어난 해에 제가 즐겨 보던 주류 한국 건축 잡지에서 용산 참사에 대해 단 한 줄의 언급도 없다는 것을 발견하고 충격을 받았어요. 사회가 부패하고 권력의 눈치를 본다고 해도 중요한 사건을 그렇게 마치 아무것도 일어나지 않은 듯 넘어가서는 안 되죠. 그래서 도시에 대한 다양한 감성과 시각을 보태기 위해 만들게 되었습니다.

재영

리슨투더시티는 한국 독립출판 역사의 태동과 함께했다고

urban
drawings
2

independent
art &
architecture
Magazine

Publisher
LZC

Editor
Park Eunseon
Jin Jung

Contact
parkeunseon@
gmail.com

https://
urban
drawings.
blogspot.
com

Add.
55-10
Sangwolgok-
dong
Sungbuk-gu
Seoul
Korea

다섯번째 낙동 순례를 시작한다. 지난 3월의 모래바람을
맞으며 강을 따라 걷기 시작했고 뜨거운 여름 한철을 강가에서
보냈다. 조바심하는 마음으로 다시 낙동 순례 홈페이지(http://
nakdong314.org)도 둘러본다.

상식적인 차원에서 휴머니즘이란 모든 것을 인간을 척도로 평가하고,
모든 것을 인간을 중심으로 사고하며, 모든 것을 인간을 위해서
이용하려는 태도, 역으로 인간을 위해서 행해진 것이라면 모든
것이 정당화되는 사고방식을 의미한다. 조금 더 엄격하게 본다면

LIVER
POOL~
RIVER

책 『리버풀리버』(디자인: 정진열, 2010)

재재난난
재재난난
재재난난
도도시시
도도시시
도도시시

책 『재난 도시』(디자인: 윤중근, 2018)

내성천 생태 도감

Listen
to
the
City

책 『내성천 생태 도감』(디자인: 정영훈, 권아주, 2015)

볼 수 있습니다. 실제로 서점 '무산자'를 운영하기도
하셨고요. 『어반 드로잉스』뿐 아니라 『리버풀리버』(2010),
『내성천 생태 도감』(2015) 등 독립출판으로 꾸준히
발화하신 활동들도 리슨투더시티의 중요한 기록으로 남아
있는데요. 지금까지 꾸준히 책으로 활동을 정리해오신
이유와 그 활동이 독립출판으로서 갖는 의미는 무엇일까요?

은선

기성 출판사가 관심 가질 만한 주제가 아니기 때문에 출판을
해야겠다 생각했고, 출판은 나의 생각과 기록을 정리할 수
있는 중요한 건축물이기 때문에 건축을 하는 심정으로 책을
만들고 있어요.

장애와 도시: 우리가 직면한

문제에 대한 인식

유선

〈누구도 남겨두지 않는다〉(2018)는 재난에 대해 다각도로
고민할 수 있는 다큐멘터리였습니다. 이 프로젝트 제작
계기가 궁금해요.

은선

진보적 장애인언론 〈비마이너〉에서 강혜민 기자의 인터뷰
기사를 보고 2017년 포항 지진 때 장애인이 처한 현실을
알게 됐어요. 문제의식에 대해 고민하게 되었고, 누군가
연구를 잘하면 좋겠다 싶었어요. 이 연구로 쓴 논문이
SCI(Science Citation Index, 과학기술 논문 인용색인)
해외 학술지에 실리고, 이후로도 계속 연구하게 되었습니다.

포항 지진이 났을 때 장애인들이 대피할 수 없던 문제로
당사자를 인터뷰하고, 왜 이런 문제가 발생했는지 알아보기
위해 포항시 공무원들도 만났어요. 리슨투더시티였더라면
못 만났을 텐데, 당시는 연세대학교 도시공학과 내
재난 연구실에 소속되어 있다보니 공무원 같은 분들을
인터뷰하기 편하더라고요. 옛날에는 경찰이나 공무원들
보면 화가 나서는 대화를 못 했는데, 지금은 잘해요.(웃음)
그분들 입장도 이해해야만 우리가 이루고자 하는 것들을
할 수 있으니까요. 오세훈 시장님도 어느 정도 이해는 돼요.
시장님, 듣고 계시죠?(웃음)

재난이 발생하면 한국의 경우 초등학교 운동장이나
대피소로 가야 하죠. 그런데 장애인은 한국, 일본 할 것 없이
다 대피를 못 하더라고요. 한국은 일본의 재난 대비 시스템을
대부분 그대로 가져와서 비슷해요. 그런데 일본은 장애인,
비장애인을 분리해서 교육하는 시스템이라 휠체어 경사로도
아예 없더라고요. 한국 초등학교에는 휠체어 램프(경사로)
정도는 웬만하면 있거든요. 다만 거기에 생수, 신라면
박스가 쌓여 있어 문제지. 일본 구마모토 가쿠엔대학 히가시
도시히로 교수님이 '복지 대피소'를 따로 만들었어요.
국가에서 만든 게 작동을 잘 안 해서 장애 해방, 장애인
자립생활센터(Independent Living, IL) 활동가들과
대피소를 만들어 같이 사용하는 일 등을 하셨어요. 만약
어릴 때 분리교육이 아닌 통합교육을 받아 장애인과
비장애인이 같이 자라고 서로 이해를 했더라면, 지금 같은
사회 문제가 발생하지 않았을 거예요. 〈누구도 남겨두지
않는다〉 프로젝트를 하며 많이 배웠고 그만큼 많은 숙제들이
생겼어요. 장애 관련한 연구를 하면 그래도 도시 운동

관련 활동할 때보다는 마음이 평화로워요. 누구랑 싸울 필요가 없잖아요. 이 프로젝트에서 무언가를 하면 다 '좋은 일 하신다' 하지, '사회에 불만이 많으시네요' 같은 말은 안 들으니까요.

다큐멘터리를 보면서 재난의 불평등에 대한 메시지 전달 방식이 리슨투더시티의 지난 14년간의 어휘와 닮았되 새롭다는 인상도 받았어요. 이해 당사자들을 다각도로 선정하며 만난 점, 동일본 구마모토, 한국의 포항, 고성 등 다양한 곳의 사람들을 지역성을 고려해 인터뷰한 점도 흥미로웠고요. 기획의 방향성을 좀 더 듣고 싶어요.

제가 예술도 하지만, 사회과학 분야에서 SCI 논문을 쓰며 월급 받는 사람이라 과학적 데이터 생산이 중요했어요. 인터뷰이 선정 등에서 방법론이 중요할 뿐 아니라, 가능한 한 많이 만나는 것이 좋더라고요. 질적 연구라 하더라도 데이터량이 많아야 좋은 데이터가 나오는 게 당연해서 최대한 많이 만나 이야기 듣는 게 중요했죠. 도시문제 해결에 있어 이해당사자들이 많잖아요. 장애인, 장애인 활동 지원인, 구조자도 있고, 장애인과의 시청 구청 공무원들, NGO 활동가들 등 다양한 층위를 만나야 현상이 좀 더 잘 보이죠. 그게 사회과학 할 때 중요한 방법론 같아요. 양적 데이터로 연구를 잘해도 실질적 경험이 없으면 해석할 수도 없고, 많은 데이터들이 쓸모가 없어요. 이런 거를 제대로 하려고 대학에 가 고생하며 공부한 거고요. 과학적 객관성을

가져다 해결하기 위해 여러 사람들을 만났어요.

2019년 재난 대피 워크숍도 진행했잖아요. 〈누구도 남겨두지 않는다〉와 어떤 문제의식에서 연결돼 워크숍이 시작되었고, 과학적 접근으로 데이터화하신 걸까요?

은선

 재난 대피 훈련이나 교육을 대학이나 교육기관에서 많이들 하는데, 장애인이 포함 안 된 경우가 대부분이에요. 일본에 아사카 유호라는 유명한 페미니스트 장애 해방 운동가가 있는데, 그분이 후쿠시마 출신이에요. 후쿠시마 원전 터지기 7년 전쯤, 동네에서 재난 대피 훈련을 노약자, 임산부, 장애인을 빼고 했대요. 그게 무슨 의미가 있어요? 재난이 일어나면, 이론적으로 장애인이 어려운 처지에 있음을 알려야 되지만, 실질적으로는 장애인과 비장애인이 같이 대피하며 소통하는 기술이 요구돼요. 중요한 순간에 장애인이 자기 몸에 대해 설명 못 하는 문제를 대비해 구조시 요령과 자기 의사 전달 등을 기록하고 연습해야죠. 워크숍을 보통 3차 정도 하며 시나리오 등을 먼저 짜봐요. 이 건물에서 내가 어떻게 대피할 것인가, 그리고 화재 시 어떻게 대피해야 되나. 발달장애인 같은 경우에도 격차가 크긴 하지만, 쉽게 전달하면 다 이해를 하세요. 그렇게 눈높이를 맞춰 대피훈련을 하는 거죠. 실질적으로 쓸모 있는 지식이 되려면.

굳이 비장애인 장애인 구별해도 될까요?
should that be a reason to discriminate against us?

시각 경보 장치 꼭 설치 필요합니다
This is why visual alert systems need to be installed

가장 좋은 게, 사람이 곁에 있어 주는 게 제일 좋을 거 같아요
The best solution is to have someone by your side

다큐멘터리 〈누구도 남겨 두지 않는다〉(2018)

재영

'청계천을지로보존연대(이하 청을련)' 활동을 계속하고
계십니다. 어떻게 시작하게 되었는지요? 리슨투더시티이기
때문에 가능한 활동 같다는 생각을 많이 했어요.

은선

을지로 바 '신도시'가 2015년부터 여기에 있었거든요.
청계천은, 제가 미대를 다니며 재료 사러 많이 다녔어요.
이후에 이곳 출판사와 인쇄소를 알게 되면서 종이도
사고 재단하고 제본하고 판도 다 만들고. 사장님들이
정직하잖아요. 성실하신 분들이기도 하고요. 여기는 뭐든지
빨라요. 인생이 안 풀리더라도 인쇄는 제 시간에 나오니
인생도 풀리는 기분을 만끽하게 해주죠.(웃음) 그런데
여기가 이제 다 헐린다고 하니 화가 났어요. 스트레스를
받는데, 관여하고 싶지 않은 마음도 컸어요. 그때 한참
'옥바라지 골목 개발 반대 투쟁'을 했는데, 그때 활동가들을
향한 공격들, 철거민분들 사이에서 오가는 말로 상처도
받았고요. '왜 이렇게 열심히 안 하냐, 좀 나와야 되는 거
아냐' '상황이 급박하니 더 잘하자' 이런 이야기들을 '진정성
달리기'라고 부를 수 있는데, 활동가들끼리 서로 비난하면서
삐그덕거리는 문제로 기분 상하기도 했어요. 그렇지만
어쨌든 가만히 있으면 안 되겠다 싶어 '비타500' 사가지고
함께 싸우자고 설득하고 다니면서 신뢰를 얻어갔어요.
오래 시간을 쌓으며 사장님들을 만나니 나중에는 신뢰를
하시더라고요.

재영

'청을련'에서 리슨투더시티는 주로 어떤 일을 담당하나요?

은선

연대체를 만들어 리슨투더시티 사무실에서 모여 얘기하고,
보도자료도 쓰고, 도시 정비법(도시 및 주거환경정비법)
개정을 위한 근거를 만들고 있어요. 그리고 가장 중요한,
사장님들을 만나야 돼요. 어떻게 돌아가는지 파악한
다음에 구청 시청 쫓아다니면서 공무원들도 만나야 하고요.
또 사람들한테 이 소식을 알릴 뉴스를 만들어야 해요.
우리가 전혀 알 수 없는 개발 과정을 계속 들여다보죠. 구청
홈페이지 지켜보고 구청 찾아가 공무원들 만나 상담해
진행 파악하고, 과장급 만나 요구사항을 전달하기도 해요.
법 테두리에서 할 수 있는 일이 거의 없거든요. 잘 만들어서
가야 되는 거죠. 사장님들 의견만 통일되면 그렇게 어렵지
않은데, 사실 사장님들 사이에서 의견이 통일되지 않을 때가
있어 그거 조율하는 일이 제일 어렵죠.

재영

역시 이해관계자를 설득하는 게 쉽지 않았을 것 같아요.
호의적인 분도 있는 반면, 개발에 찬성하는 분도 있었을
테고. 그런 과정은 어떠셨어요?

은선

좋은 분도 계시지만, 사실 지금도 힘들어요. 그래도
청계천 사장님들 보면 마음이 놓여요. 도와드려도 우리가
왜 도와주는지 모르는 사람이 태반인데, 시간이 지나

우리가 금전적 보상 때문이 아니라 이 동네를 지키려고
한다는 걸 알아주는 분들이 계세요. 사장님들을 자주
만나 어떻게 생각하시는지, 시행사가 와서 어떤 장난을
치고 갔는지 정보를 아는 게 되게 중요해요. 말을 하나도
안 해줘서 모르고 있다가 나중에 뒤통수 맞는 경우도 많아요.

입정동에 제조하는 사장님들은 대략 400명 넘게
쫓겨났는데, 산림동 바로 옆에 대체 상가 58호를
만들었거든요. 이런 식으로 재개발을 할 때, 쫓겨나는
상인들을 위해 대체 공장을 지어준 게, 을지로가
우리나라 최초예요.

유선

다행히 아주 멀어지진 않았네요.

은선

쫓겨난 사람이 최근 한 1천 명, 제조업 상인만 대략 800명
되는데 문제는 거기 10% 정도밖에 못 들어간다는 거예요.
나머지 10% 정도는 폐업, 더 나머지는 을지로 근처 다른
지역으로 가시고요. 문래에 가신 분도 한 스무 분 되어요.
갔다가 다시 돌아오는 분들도 있어요. 너무 장사가
어려워져서요. 여기 사장님의 특징이 뭐냐면, 기술을 서로
습득하세요. 모르는 거 물어보고 배우거든요. 자기가
못 만드는 거는 친구 가게로 보내고요. 딱 봤는데 일이 없어
보이면, 자기 오더가 400개 들어왔을 때 200개를 떼서 줘요.
사장님들이 다 이런 식으로 연결돼 있는 거죠. 한 분께 건물
헐리고 몇십 년 봐온 친구들이 다 흩어졌을 때 마음이 어떠냐
물었더니 "눈앞에 있으면 잘 있는지 아는데, 안 보이니까

하지만 지역 상인들의 반대와 사업성 악화로 사업이 연기돼 오다
2013년, 재정비촉진계획 변경안을 발표한다

다큐멘터리 〈청계천 아틀라스 : 메이커시티〉(2018)

걔가 잘 사는지 모르는 게 제일 답답하다" 하시더라고요.

장소의 기억과 기록

재영

기억에 남는 사장님, 이야기가 있나요?

은선

많죠. 멋있는 말도 되게 많고요. 특수유리 하시는
사장님께서 "이 골목이 없어지면 여태까지 30, 40년 살았던
내 삶의 증거는 어디로 가는 거냐" 물었는데, 정말 맞는
말씀이죠. 부동산 외에는 장소의 가치에 대한 논의가 너무
안 되어왔으니까요. 사회 문화에서 장소에 대한 감수성이
전반적으로 바뀌면 좋겠어요.

유선

그럼 이 프로젝트를 시작할 때와 현재 어떠한 변화가
있나요? 이곳이 헐린 다음 어떤 세대는 들어가고 어떤
세대는 쫓겨나는데 서울시의 현재 도시계획과 을지로의
계획은 어떻게 흘러가고 있나요?

은선

오세훈 시장이 여러분들이 아는 을지로는 다 밀어버리고
여기다가 200층, 그러니까 200m 넘는 건물을 짓겠다고
하는데요. 지금 저기 대로변에 엄청 높게 서 있는
'힐스테이트'가 98m예요. 그 높이의 두 배 이상 되는 빌딩이
들어온다는 거예요. 우리가 반대 안 하면 아무도 안 할걸요.
원주민 쫓아내고 정치적으로 이익만 추구하는 사람들,

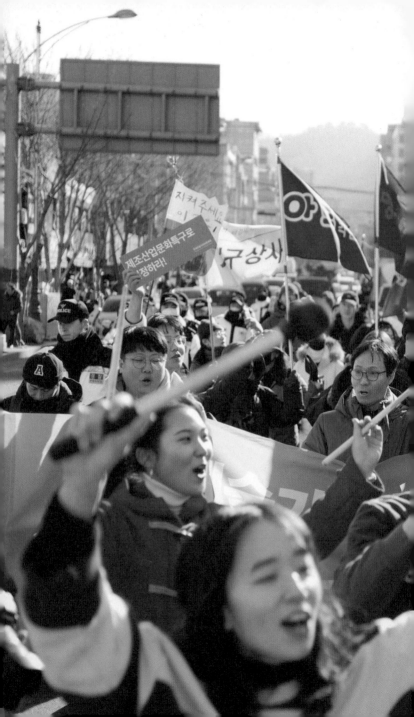

우리 자체의 역사, 우리가 투쟁하고 싸웠던 역사도 기록돼야 한다고 생각합니다.

우리 자체의 역사, 우리가 투쟁하고 싸웠던 역사도 기록돼야 한다고 생각합니다.

그리고 건설사들은 돈 많이 벌겠죠. 불평등을 가속화하는
이런 개발은 지속 가능하지 못합니다.

재영

많은 투쟁과 노력으로 정책적인 부분을 개선해왔지만,
정치적인 면에서는 현실이 더 악화되고 있네요. 저는
'청을련' 〈골목의 목소리〉(2019–)라는 작업들이 좋더라고요.
감각을 확장시키는 비일상적인 소리. 누군가에게 소음일
수 있지만 또 듣고 싶은 소리일 수도 있잖아요. 사람, 장소,
환대를 동시에 느끼며 영상이 이야기하는 메시지도 담겨
있다는 생각이 들었어요. 이 프로젝트를 진행하게 된 계기와
방식들이 궁금해요.

은선

공공미술 하는 사람들이 핫하게 좋아하는 키워드가 '장소
특정적 미술'이거든요. 작가들 중 청계천 을지로를 소재
삼은 분이 많아요. 소재 삼는 것은 좋은데, 악화된 상황까지
관심 두지 않는 점은 무책임하다 생각해요. 자기 이익을
위해 사용했으면, 그 사람과 공간에 대한 책임감은 있어야
하지 않을까요. 공간을 이미지화해 한번 소비하고 마는
식의 예술은 하지 않아야 한다는 문제의식이 저희에게는
기본적으로 있어요.
　　여기가 골목 안에 골목이 또 있는데, 그런 '속골목'
구조의 청계천은 역사가 몇백 년이에요. 막 허물 수 있는
데가 아니에요. 그 골목 자체가 저희에게 너무나 중요해요.
여기 안의 사람들이 좋기도 하고. 일방적인 도시계획,
이제 사라지는 것들을 우리가 같이 목격하자는 마음이

커 〈골목의 목소리〉 같은 여러 행사를 기획하게 됐죠.
코로나여서 대부분 비대면이었고요. 그럼에도 대면으로
했던 게 '을지OB베어' 퇴거 전에 뒤뜰에서 했던 행사였죠.

재영

〈골목의 목소리〉 프로젝트를 살펴보니, 인쇄소를 가는
길에 듣던 철강 소리, 유리 옮기는 소리 등 자연스러운
장소성이 흩어지고, 일상에서 더 이상 그 소리를 경험할 수
없게 된다는 메시지가 감성적으로 전해졌어요. 청계천과
을지로는 예술가, 디자인 생산자들과 관계성이 매우
깊습니다. 그런 점에서 '청을련' 활동이 운동에 관심 없던
예술가, 디자이너, 생산자들에게도 동기를 불러일으켜
연대의 장소로 모이게 만들었는데요, '청을련'이 주도한
운동의 방식은 무엇이고, 어떤 것들이 있었나요?

은선

저는 이걸 '사회운동'이냐 아니냐로 말하기를 별로 안
좋아하고, 운동이라고 잘 말하지도 않아요. 너무 도구적인
이름 같거든요. 활동을 하면서 사람의 마음을 움직이는 게
중요하잖아요. 그 부분을 많이 고민해요. 을지로 청계천은
그만큼 가치 있어 마음 써주는 사람들이 많더라고요. 젊은
디자이너들과 작품을 해야 되는 사람들한테 생산의 근간이
되는 중요한 장소라, 이렇게 무책임하게 헐어버린다는 일의
부당함 자체에 잘 공감해주시더라고요.
　　제가 '청계천은 우리 과거이자 미래'라는 슬로건을
만들었어요. 청계천 을지로는 그나마 학술적으로 연구
데이터가 전부터 있어와서 언어화하기가 조금 수월했어요.

이 바탕에서 저희가 연구를 하고 있는 방법도 있고요. 아키비스트 안근철 덕분에 체계적으로 정보 기록도 잘하고 있고요. '옥바라지' 때는 너무 정신이 없어 기록을 잘 못했거든요.

재영

'청을련'은 청계천 을지로 아카이브 프로젝트도 진행하셨습니다. 아카이브의 목적과 과정은 어떠셨나요?

은선

"기록은 역사를 바로세운다." 지율 스님이 늘 하는 말이거든요. 기록이 없으면 우리가 어떻게 잘못 걸어갔는지조차 알 수 없어요. 4대강 사업도 진짜 황당한 게, 잘못된 사업이지만 수치적으로 증명하기가 정말 어려워요. 정부가 파괴하기 전에 데이터를 만들어놓지 않아서요. 하나도 없어요. 원래 어떤 종이 살았고, 모래 양은 어느 정도였는지, 경과가 어땠고 주변 문화는 어땠는지 기록이 전혀 없어요. 시민단체들이 고소 고발하기 전에 빨리 강을 파야 되니까, 인허가 나기 전에 이미 공사를 시작했던 거예요. 그런 것들을 많이 봤기 때문에, 옥바라지 골목 투쟁 때도 마찬가지로 기록을 꼼꼼하게 해야 된다 생각을 했죠.

청계천이 우선 건축적으로도 유의미하고요. 조선시대 후기부터 한국전쟁 이후, 60, 70년대 건축물이 한국에서 가장 잘 남아 있는 동네이거든요. 그것만 해도 큰 가치고, 사장님 자체가 하나의 역사잖아요. 평균 근속년도가 35년인 사람이, 지금 중구에만 공식적으로 3만 명 몰려 있는데, 절반 이상이 덜컥 쫓겨나는 거예요. 한 사람 한 사람 다 기록해도

사실 부족하죠. 저희가 인력이 없어 못 하고 있을 뿐. 그리고
이분들이 가진 지식, 이 사람들이 처음에 겪었던 일들, '꼬마'
때 '몽키' 스패너로 맞아가며 배웠던 기술. 다들 찬물로 씻고
다락방에서 자면서 쌓아온 경험들이 있어요. 그런 거 자체가
중요한 사료잖아요. 지금 우리가 이렇게 잘 먹고 잘사는
게 그때 세대들의 노동 덕인데, 그들의 땀이나 삶 등이
회자되지 않으니 기억하는 것이 중요하다 생각했죠. 그리고
다른 한 축으로, 우리 자체의 역사, 우리가 투쟁하고 싸웠던
역사도 기록돼야 한다고 생각합니다.

'청을련' 활동에 대한 아카이브도 같이 하고 계시죠.
제가 디자이너라서 그런지 아주 흥미있게 본 작업 중 하나가
매핑(mapping)이에요. 도시의 시각 변화를 매핑으로
보여주는 작업 덕에 인식하기가 좀 더 빠르고 쉬워졌거든요.
매핑 시각화 방식을 택한 이유와 과정이 궁금해요.

〈청계천, 을지로, 산업 유통 생태계〉라는 사회적 자본
시각화 프로젝트의 디자인을 소원영 님이 예쁘게
해주셨어요. 전에도 저희가 지도를 만들었는데 원영 님이
정말 효율적으로 멋있게 디자인해주셨죠. 공간의 문제니까
매핑을 할 수밖에 없었고, 청계천 사장님들이 서로 연결돼
있음을 보여주고 싶었어요. 우리 작업실 앞에는 유통
사장님들이 80%고, 건너편은 다 제조거든요. 을지로
가게들은 다 연결돼 있어요. 우리가 자꾸 제조 장인들 얘기만
하니까, 서울시에서 제조 장인만 지키면 되지 않느냐고

나오는 거예요. 그게 아니라 서로 연결돼 있음을 보여주려고
시각화 작업들을 한 거죠. 2019년부터요.

유통 사장님들은 너희가 너무 제조 사장님들만 앞세워
서운하다고 말씀하는 분도 계세요. 전혀 그런 거 아닌데도.
전에 좀 안 예쁜 맵을 만들긴 했는데, 파랑은 유통, 초록은
제조, 서로 다 연결돼 있거든요. 이 데이터를 어떻게
만들었느냐가 사실 핵심이죠. 이거 다 고생해가지고(웃음)
325군데 가게 다 찾아가 욕도 먹어가면서 데이터 얻었어요.
우리도 정보를 알아야지 대응할 수가 있으니까요. '놀리지
파워(knowledge power)'가 '지식권력'이잖아요. 우리가
지식을 만들려면 인포메이션이 있어야 되고, 인포메이션을
만들려면 발로 뛰어야 되니. 양질의 데이터를 만드는 것이
무엇보다 중요했죠.

한국 미술계 에서 리슨투더시티라는 폿대
재영

리슨투더시티의 활동은 한국미술의 현대사에서 매우
중요한 폿대라고 생각합니다. 시민으로서 예술가,
예술가로서 시민은 어떤 태도여야 한다고 생각하나요?
또 그런 활동을 시작하고 싶은 미술가나 디자이너에게 하고
싶은 말이 있다면?

은선

피상적으로 이 동네를 이해하고 잠깐 와서 사진 찍고
가는 등의 일은 도움이 안 돼요. 가령 '을지로체'를 만든
'배달의민족'을 보세요. 배달의민족이 을지로체 만들어서
그것이 유명해졌지만, 을지로 개발이 늦춰지기를 했어요,

을지로에서 쫓겨나는 사람 수가 적어지기를 했어요?

안 하는 게 나을 정도로 무의미한 거예요. 힙한 이미지로만 회자될 뿐 그 장소가 가진 역사성은 모두 탈각됐기 때문에 별로 의미가 없다 생각해요. 사회적 이슈나 이야기를 할 때 반드시 수반돼야 하는 게 '시간'과 '책임감'이에요. 사회적 예술이나 공공미술을 하고자 하는 분들이 많은데요. 그것이 수반하는 책임감에 대해서는 별로 고민을 안 하세요. 강자나 돈을 잘 버는 사람 외에는 불행하게 만드는 사회구조가 더욱 공고화되고 있잖아요. 다소 노동 능력이 떨어지고 느려도 충분히 행복한 도시에 살 수 있어야 되는데, 쉬운 일이 아니지요.

　　모순적이게도 느린 사람도 행복하게 살 수 있는 도시를 만들기 위해 노력하는 리슨투더시티는, 사실 느릴 수 없어요. 오늘 집회가 있는데 보도자료가 늦게 나가면 어떡해요? 빨리 업무를 처리하지 못하면 저희 활동을 할 수가 없어요 그런 각오가 안 된 상황에서 멋있는 것만 하려 하다보니까 현장에서 안 맞는 일들이 계속 생기는 게 아닌가 싶어요. 개인적으로 그렇게 가벼운 마음으로 프로젝트 하시겠다고 하는 거 보면 좀 황당한 경우가 많아요. 그렇지만 저희도 언제까지나 새로운 분들을 안 받을 수가 없어서, 요즘 이런 세부적인 상황에 대해 알고 공감할 수 있도록 세미나를 하고 있어요.

재영

교육이 중요하겠네요. 이런 생각을 할 수 있게, 관심 있는 분들 더 들어서 알 수 있게, 같은 실수를 하지 않도록.

산업 생태계 네트워크 (청계천-을지로)

조사한 업체들의 거래업체 데이터를 시각화한
지도이다. 해당 업체를 클릭하면 간단한 업체정보와
거래하고 있는 업체를 볼 수 있다. 제조업체간의
연결, 유통업체간의 연결 뿐만 아니라 제조업체와
유통업체간의 연결도 상당히 많다.

* 일부 업체정보와 위치가 틀린 경우가 있으나 지속적으로 보완 예정임

지도 조작 켜기

지도 요소를 확대/축소
하고 싶으시면 위 버튼을
눌러 지도 조작을
활성화시켜 주세요

◉ mapbox

〈청계천, 을지로, 산업 유통 생태계〉 웹사이트 일부(디자인: 소원영, 2021)

〈청계천, 을지로, 산업 유통 생태계〉웹사이트 일부(디자인: 소원영, 2021)

유선

도시를 기록하고 아카이브한다는 것이 어떠한 의미를
지니고, 어떤 가치를 생산할 수 있을까요? 앞선 얘기들을
정리해서 얘기해줄 수 있을까요?

은선

'한국은 도시화가 너무 급격히 진행되어 어쩔 수 없다'는
말을 많이 해요. 정말 기록이 하나도 없어요. 그리고
재개발이 되면 우선 '네이버 지도'에서도 바로 사라지거든요.
기억할 방법이 아무것도 없는 거예요. '우리가 이 장소에서
이렇게 같이 있었다'를 아무도 기억하지 않는 건 슬픈
일이죠. 인간이 기억이 없으면 슬프잖아요. 그게 껍데기지,
인간일까요. 기억이 없으면 반성이 안 돼요. 건강하지 않은
거죠. 반성은 페미니즘의 핵심 아니겠습니까? 기억을 못
하면 안 됩니다. 그런데 아무도 기억 안 하잖아, 반성을
못 하는 거죠.

유선

리슨투더시티 활동을 오래 지속하면서 많은 사람들과
연대하고 공동의 결과를 만들어오셨는데 특별히 생각나는
순간이나 사람이 있을까요?

은선

저희 멤버들 다 중요하죠. 우리가 뭐 돈 버는 것도 아닌데,
열심히 자기 작업하는 것도 고맙기도 하고요. 그런데 체계
없이 하다보니까, 주먹구구식으로 하고.
　　　그리고 다들 몸이 피곤하잖아요. 왜냐하면 현장에서

사람들과 계속해서 부딪쳐야 하니까요. 어떤 결과가 안 나오면, 도시계획이 그냥 진행이 돼버리면 법으로 막을 수가 없어요. 법으로 소송을 해도 안 되거든요. 그러니 늘 신경을 곤두세울 수밖에 없고. 그런데 각자 생계도 해결해야 되고, 다들 해야 하는 과업들이 굉장히 많은 상황에서 갈등도 생길 수밖에 없고요. 가끔 프로젝트를 진행해서 아주 적은 인건비를 나눠갖는 경우가 있는데, 그런 일이 끊어지면 갑자기 안 나오는 분도 계시고요. 그런데 또 그 사람들이 안 나온다고 뭐라고 할 수도 없는 거예요. 그런 게 안타깝죠.

차별 없는 디자인을 위해 우리가 할 수 있는 일

유선

차별 없는 디자인을 위해 우리 모두 우리가 할 수 있는 일, 행동은 무엇일까요? 이 사회가 함께 노력해야 되는 부분은 뭐라고 생각하세요?

은선

리슨투더시티가 순수미술 하는 분들하고는 일을 자주 하는 편이 아닌데, 디자이너들과는 되게 많이 해요. 디자이너들은 기본적으로 클라이언트와 소통하는 능력이 좋아요. 클라이언트의 기획을 실물로 뽑아내야 하기 때문에 타인과 소통하는 능력이 있어요. 순수미술 하는 사람들은 대체로 그런 능력은 없거든요. 같이 일하기 힘들어요. 미안합니다.(웃음) 그런데 실로 그러하거든요. 인디고 업체에 오더를 넣을 줄 아는 사람이 있고, 못 하는 사람이 있잖아요.(웃음) 그 자체가 특별한 능력이라 생각합니다.

그래서 웬만한 디자이너들은 다들 좋은 성격을 가진 가능성 있는 존재예요.

그럼에도 예술가들만이 가진 상당한 능력이 있습니다. 그들은 바로 자신의 시간을 주체적으로 쓰는 능력이 있는 자들입니다. 저를 활동가라 부르든 뭐라 하든 상관없는데, 제가 예술가로서 정체성을 놓지 않는 이유가 있어요. 예술가들은 상상을 실재로 만들어내는 직업이잖아요. '남들이 못 보는 것들을 본다'고 얘기들도 하고요. 예술가들은 자본주의 시대에 자기 시간을 주체적으로 쓸 수 있는 극히 소수의 사람들이에요. 자기 시간과 창의성을 충분히 이 사회에서 더 유의미한 결과로 무언가 만들 수 있어요. 그런 선택을 해서 책임감 있게 많은 활동들을 하는 사람들이 생겨나면 좋겠습니다.

재영

은선 님은 디자인의 가치를 아는 예술가, 활동가시네요. 어떻게 그 가치를 아신 거죠?

은선

처음에 『어반 드로잉스』 디자인은 제가 직접 했는데 너무 못했어요. 『어반 드로잉스』 나왔을 때 '북소사이어티' 대표님이 '책 내용은 너무 좋은데 디자인을 바꿔보면 좋겠다'며 정진열 디자이너를 연결해줬어요. 정진열 디자이너랑 같이 일해보니, 너무 디자인을 잘하셔서 그 경험이 진짜 대단했어요. 정진열 디자이너님, 잘 지내시죠?(웃음) '좋은 디자이너'는 다르다는 생각이 들게 했어요. 순수미술을 했던 사람들이 할 수 없는

방법으로 사고하는 거예요. 그리고 디자이너들을 좋아하는
이유가 신속함 때문이에요. 클라이언트가 기다리니까요.
저는 디자이너들의 신속함이 디자이너의 아주 중요한
덕목이라고 생각하거든요. 디자인을 아무리 잘하면 뭐 해,
마무리를 못 해서 너무 늦게 디자인이 나오면 안 되는 거죠.
그런 것들이 활동가가 해야 할 덕목과 겹치는 게 많아요.
사회운동이랑 닮은 부분들이 많다고 생각합니다.

삶과 예술의

경계에서

유선

현장에서 활동을 진짜 오래 해왔잖아요. 리슨투더시티는
정말 독특한 존재였어요. 미술 쪽에서는 너무 활동가
같고, 시민사회 단체나 직업 활동가들 쪽에서는 '리슨'이
처음에 등장했을 때를 다 기억할걸요. 너무 멋있어서.
그간 시민사회 단체도 디자이너나 미술하는 사람들과
많은 협업을 해왔지만, '리슨'의 활동은 완전히 질감이
달랐으니까요. 한국 미술의 역사에서도, 한국 운동의
역사에서도 독특하고, 대단한 존재죠. 제일 대단하다고
생각하는 점은 이렇게나 활동을 오래 지속한다는 것.(웃음)
디자이너나 예술인들이 쉽게 하지 않는 현장 활동을 오래
하고 계시고. 활동가들도 하기 힘든 일을 오랫동안 지속하고
계시는데, 지치거나 그만두고 싶을 때가 분명 있었을 거예요.
그런데도 이 활동을 계속하는 원동력은 어디에서 오나요?

은선

원동력은 없어요. 사실 은퇴 좀 시켜주시면 좋겠어요.

콜트콜텍 불매를 위한 포스터(디자인: 정영훈, 2013)

〈콜트 불바다〉 투쟁 연대 공연 포스터(디자인: 정영훈, 2013)

왜 미술계
성폭력 행위자는
미술계에 남고
피해자만
사라지는가?
WHY THE
SEXUAL
ASSAILANTS
REMAIN
IN THE ART
SCENE WHILE
THE VICTIMS
LEAVE THE
ART SCENE?

WWW.FACEBOOK.COM/SPEAKOUT.AWA

여성예술인연대 AWA

〈왜 미술계 성폭력 행위자는 미술계에 남고 피해자만 사라지는가?〉
공개 워크숍 포스터(디자인: 윤충근, 2018)

〈두리반 도시 영화제〉 포스터(디자인: 이민지, 2011)

저희가 이렇게 활동하는 건 안 어려워요. 그냥 하면 돼요.
사장님들 만나 얘기 들어드리고, 법 바꾸고, 그건 열심히
하면 되잖아요. 그런데 더 힘든 건 이거죠. 열심히 일하고
집에 돌아와 씻고 누울 때. 사실 제일 힘들어요, 씻기 너무
싫잖아요. 우리가 이렇게 활동을 했는데 사람들이 지치니까
갑자기 그만둬요. 싸워서 그만두거나. 그럼 공백이 너무
커요. 우선은 그 자리를 한두 명이 다 하며 막 버텨요.
버티며 새로운 사람을 찾아야 되는데, 찾을 수가 없어요.

워크숍 같은 것들을 하면, 사람들이 되게 많이
신청하세요. 리슨투더시티가 정확히 뭘 하는지 모르고
좀 좋아보이기도 하니까 하고 싶어 하는 거예요. 실제로는
오늘처럼 무거운 책이 든 박스를 4층까지까지 옮기고(웃음)
사장님들 만나 남들 욕 들어주고, 저번주에도 '을지OB베어'
투어하는데 쌍욕 먹었거든. '이 × 같은 ×아, 꺼져 ××아'
이런 거 들으며 충격받고. 같이 욕을 들었던 한 분이 너무
놀라면서 "이런 걸 일상적으로 들으시는 거예요?" 묻는데,
그렇죠. 여기에 애정이 있고 시간도 쓸 수 있는 사람 찾기가
너무 힘들어요. 요즘은 다 너무 바빠. 학부생도 바쁘고.
강제 철거 집행 들어오면 부리나케 오는, 이렇게 할 수 있는
사람이 없어요. 그렇지만 우리가 하는 게 즐겁고 보람도 있는
일이라고, 스스로 최면을 걸고 있습니다. 포장은 힙하게
하려고 되게 노력하는데, 힙하게 보이나요?(웃음)

재영

완전 힙하게 보여요.(웃음)

은선

그러니까 사람들이 오해해요. 이 과정들과 데이터를
어떻게 만들었겠어요. '라포(rapport, 신뢰 관계)'가
겨우 6개월 가지고 쌓이나요? 사회과학 대학원 다니는
사람들이 한두 번 인터뷰하면 라포 형성이 다 되는 줄
아는데. 세미나 워크숍 투어 한번 하고 데이터 다 달라
하는 사람도 많고요. 일주일에 한두 번씩 그런 메일이 와요.
저 혼자만 하기는 사장님들 만나는 게 너무 어려워서 같이
해야 되는데, 리슨투더시티가 정확하게 뭘 하는지 몰라서
좋아하는 분들도 계셔요.(웃음) 같이 하겠다고 왔다가도
막상 사장님들을 자주 만나야 하는 걸 알면 그다음부터 안
나와요.(웃음)

유선

비거니즘을 실천하는 것으로 유명하고, 또 페미니즘 관련
활동을 오래 해오기도 하셨죠. '청을련' 내부에서는 '리슨'이
가진 비거니즘과 페미니즘의 관점을 어떻게 적용하나요?
개인적으로는 '옥바라지 골목' 때부터 이 두 관점으로 재개발
반대 투쟁을 하는 것이 너무 멋져 보였어요.

은선

동물을 사랑하고 환경 사랑하는 데 비거니즘은 기본이라고
생각합니다. 가축을 기르면서 너무 많은 물을 쓰고, 식량을
허비하고 있어요. 포유류가 가장 스트레스 받는 게 자신의
똥오줌과 함께 있는 것이라 합니다. 그런데 공장식 축산은
기본적으로 소 돼지가 자신의 똥오줌을 뒤덮고 평생 살
수 밖에 없죠. 햇빛도 볼 수 없고요. 보통 축산업에서

소 돼지들에게 열 가지 넘는 항생제, 신경안정제 등을
투여합니다. 그런 아픈 짐승의 고기를 먹는다고 내가
건강해질 리 없지요. 비건이라는 것이 사실 쉬운 일은
아닌데, 비거니즘은 인간으로서 다른 생명들과 연대할 때
최소한의 의리 같은 것이에요.

　　그리고 페미니즘은 단순히 여성이 남성보다 우월하다는
것이 아니고 소수자의 시각으로 사회현상을 이해하는
관점이에요. 그것이 페미니스트 인식론이라고 이해해요.
이 시각이야말로 주류 도시계획이 가진 관료주의적 문제를
해결할 때 중요한 철학이라 생각합니다. 그래서 페미니즘을
중요한 인식틀로 이야기하고요. 자세한 내용은 제 논문 및
리슨투더시티 책 『미학 실천』을 참고 부탁드립니다.

장애인 고용으로 도시 안에
사회적 연결망 만들기

유선

다양한 활동과 연대로 연결된 사회를 조직하는 것에
노력을 기울이고 계세요. 최근 어떤 활동과 연구에 관심이
있으신가요?

은선

저희는 많은 것에 관심이 있어서 '관심을 안 가지려'
노력하고 있습니다. '리슨' 멤버를 새로 뽑아야 돼서, 어떻게
하면 잘 뽑을지 고민하고 있어요. 새로운 확장도 중요하지만,
지금 벌여놓은 것들을 잘 마무리해야 한다 생각해요. 저희
하는 게 진짜 끝없는 일이기 때문이에요. 끝을 내줄 수 있는
것도 아니고요. 그러다보니 목표 설정을 정확히 해야 될 것

같아요. 우선 도시 정비법을 안정적으로 바꾸는 게 목표예요.

또 하나는 좋은 기업을 만들고 싶다는 생각도 있습니다. 장애 관련 연구를 하다보니, 결론은 장애인 중 직장 있는 사람이 너무 적다는 게 문제였어요. 장애인 외출률이 너무 낮아요. 새로 만든 다큐멘터리 〈거리의 질감〉(2023) 끝에 이 통계를 제가 일부러 넣어놨거든요. 코로나 때문에 더 심해졌는데, 코로나 이전에는 매일 외출하는 장애인이 64% 정도였는데 이후 45%로 줄었어요. 너무 심각한 문제구나, 생각했습니다.

요즘에 저는 돈을 많이 벌어야겠다는 생각을 해요. '천억'을 벌어야겠다, 돈을 벌어 장애인을 많이 고용하는 좋은 기업을 만들겠다, 생각하죠. 기업이 뭔지 모르겠지만, 굳이 '사회적기업' 이런 것 다 필요 없고, 그냥 좋은 기업이 돼서 장애가 있건 없건 다 와서 일할 수 있으면 좋겠어요. 자본주의 사회에서 자기 수입이 있고 직장이 있으면 사회적 커넥션이 생기잖아요. 재밌는 직장을 만들어 장애인들이 사회적 커넥션들을 만드는 게 아주 중요하다 생각해요. 이걸 해결하다 보면 다른 이야기들도 많이 숨 틔울 것이고요. 어쨌든 저는 천억을 벌 거예요.(웃음)

우리의 연대가 헛되지 않으려면

재영

은선 님도 지칠 수 있잖아요. 어떻게 다시 일어나서 이렇게 활동을 해요?

은선

디제잉에 집중하는 데는 그런 이유도 있죠. 언더그라운드

컬처, 서브컬처는 무의식 같은 거라 오버그라운드 컬처를 다 움직이거든요. 그래서 '을지OB베어'에서도 디제잉 파티를 했던 거예요. 하우스 음악 신(scene)이 사실 LGBTQ+ 커뮤니티에서 나온 것이거든요. 하우스는 갈 데 없는 사람들이 만든 음악이란 표현을 많이 해요. 제가 제일 좋아하는 디제이들도 상당수 퀴어이시기도 하고요. 음악을 들으며 스트레스 푸는 것도 있죠. 저희 활동 중 중요한 게 전혀 다른 계의 사람들을 같은 공간에 섞이게 하는 것입니다. 그래야지 안 썩어요. 다 고여 있잖아. 저도 힘들지만 일부러 공대를 가고 싶었던 이유 중 하나가, 사회운동 안에서 쓰는 용어 대다수가 부정확하고, 결국 국가에서 쓸 수 있는 지식이 아닌 거예요. 대충 만들어 허접한 것도 극복해야 했고요. 그런 것들을 극복하려면 힘들어도 어쩔 수 없이 공부하고 일할 수밖에 없었습니다.

음악에도 관심을 갖는 이유는 음악이 가진 힘에 주목했기 때문이에요. 음악은 사람들을 춤추게 만드는 힘이 있잖아요. 어릴 때부터 디제이 신을 좋아했고, 그런 역동성을 이해하고 싶었어요. 그런데 파티 자체는 멋지기는 하지만, 그 자체로 사회운동으로서로 완결된 의미는 없어요.

저희는 파티도 해야 하고, 법도 바꿔야 되고, 중구청이나 시청 만나 조례도 바꿔야 돼요. 그러니까 이런 것들이 모두 복합적으로 되어야만 유의미하죠. 안 그러면 저희와 힘들게 연대해주셨던 디제이들이 그냥 도구화되기만 할 뿐이에요. 이분들 연대가 헛되지 않으려면 똑바로 법을 바꿔야죠. 저는 따로 지치지 않는 동력 같은 건 없고, 체력을 기르고 있어요. 열심히 근력운동을 해서 체지방을 많이 줄였어요. 새벽 대여섯 시에 일어나 조깅을 해요.

유선

제가 진짜 오랜만에 은선 님을 만났는데 오히려 운동하는
사람 같지, 활동하는 사람 같지가 않아. 활동에서 나오는
피부 탄력이 아니야.

은선

아침마다 조깅해요. 천 억을 벌어야 하기 때문에.(웃음)

재영

그러니까 그런 힘이 어디서 나오는 건가요? 지금도
인터뷰 하는 도중에도 마감 치고, 전화 받고 있는데.(웃음)
도대체 아침에 일어나는 힘은 어디서 나오냐고요.

은선

힘을 만들기 위해 새벽에 일어납니다. 힘은 나오는 것이
아니라 억지로 만드는 것이지요.

다 이 애

룜 나

뷔 랩

정애완

배 이 다

차별

장애와 차별

다이애나랩
백구·원정·유선

다이애나랩은 사회적 소수자와 함께하는 표현을 연구하고
실행하는 콜렉티브다. 2017년 인포숍카페별꼴을 중심으로
미디어아트, 사운드아트, 텍스타일, 사진, 영상 등 개인 작업을
하는 이들이 모여 물리적인 공간부터 순간, 보이지 않는
공기까지 전체를 섬세하게 만드는 작업을 해오고 있다.
개인이 각자 자신의 표현을 담은 진(zine)을 들고 나와
행진한 〈퍼레이드 진진진〉, 차별 없이 드나들 수 있는 지역의
작은 가게들을 조성·매핑한 〈차별없는가게〉, 다양한 감각과
접근성에 대한 예술작품 창작을 선보인 〈환대의 조각들〉 등
이들의 프로젝트는 늘 마이너리티를 향해 있다.
휠체어와 유아차가 드나들 수 있는 물리적 접근성, 그리고
LGBTQ+, 발달장애인, 농인, 시각장애인, 피부색과 출신 지역,
나이 등을 차별 않는 마음의 접근성까지, 예술이 환대와 만나는
접점에 대한 이야기는 무궁무진하다. 이번 인터뷰는
다이애나랩에서 기획과 진행을 주되게 해온 백구(김지영),
원정, 유선과 〈차별없는가게〉 프로젝트가 만들어온 주요
가치를 짚었다.

장애인 F 씨는 집 근처 주점에서
술 한 잔 하고 집으로 가려 했다.
주인에게 돈을 내밀자 주인이 그냥
가도 된다고 했다. F 씨겐 주인은
어딘에 탄 많 먼도 문 적이 있는
사이…

✓ 서울 　제주

비건베이커리 겸 카페
앞으로의 빵집

접근성

　고정식 경사로

　성중립 화장실

　LGBTQ+ 환영

　모든 연령 환영

　발달장애인 환영

　음성 안내

비장애인
으로서 엄청난
권력을 갖고
지금까지
살아온 것에
대한 인정부터.

비정영애의
선낭창업 서로으
도잋 을뿌도
지듬�지
에눗 옥여열슴
녀부낭진오 허해ㄷ

유선, 백구, 원정

재영

여러분 개인에 대한 소개를 해주세요.

유선

항상 인터뷰어의 입장에 있다보니 오늘 대답해야 한다는
것을 잠시 잊고 있었네요. 저는 유선이라고 합니다.
여기에 있는 백구, 원정, 그리고 다른 많은 친구들과 함께
'다이애나랩'이라는 콜렉티브 활동을 해요. 이분들은 모두
'인포숍카페별꼴'이라는 곳에서 만났는데, 제가 그 공간
매니저기도 합니다. 또 다른 친구들과 공동운영을 하고
있어요.

백구

저는 백구(109)고, 다이애나랩을 같이 하고 있어요.
미술작업을 하고 요즘은 공연, 전시 공간 만드는 일을 주로
합니다. '노들장애인야학'에서 진(zine) 수업을 유선 님
그리고 또 다른 친구들과 같이 해요.

원정

저는 원정입니다. 살면서 궁금한 게 많잖아요. 저는
'공통적으로 연결되어 있는 것들'이 무언지 궁금했어요.
'연결이 연대가 되는 방식'을 좋아하고, 연결되는 걸
다양하게 제시해보고 싶었어요. 그런 작업들을 미디어아트,
사운드아트로 해보는 가운데, 나의 만족이나 궁금증을
쫓다보니 이걸 실제로 작동시키거나 실천하는 사람들이
궁금했어요. 그렇게 기웃기웃하다보니 인포숍카페별꼴을

알게 되었고, '별꼴'에서 했던 다양한 진 만들기 워크숍들에
참여하면서 실천하는 사람들을 만나게 되었고요.

재영

다들 배경이 달라요. 물론 미술 쪽 일들과 다 연결되고
활동의 범위들이 겹치는 부분들이 있기도 했겠지만, 어떻게
이 프로젝트를 같이 하시게 된 거예요?

백구

인포숍카페별꼴이 플랫폼 역할을 했죠. 그 공간에서
사람들을 만났고, 인포숍카페별꼴의 활동 자체를
옆에서 참여하고 지켜도 보면서 자연스럽게 주변에 있게
되었어요. 저도 노들장애인야학 수업을 하기 전 성인
발달장애인분들과 함께 예술 프로젝트를 계속 해왔어요.
그때 유선 님과, 원정 님은 '노들야학'에서 진 수업을
막 시작하던 때고. 만나는 사람들이 겹쳐지는 상황들이
조금씩 발생했어요. '차별없는가게를 시작하자' 해서
모인 건 아니었죠?

원정

그때도 인포숍카페별꼴은 장애인 거주 시설이나 복지관에
가야 만날 수 있던 중증장애인분들이 편히 드나들던
공간이었어요. 그럴 수 있는 카페나 공간들이 거의
없더라고요. 인포숍카페별꼴은 접근성이라든지, 휠체어
진입 가능 화장실 등 접근성에 관련하여 구체적인 부분을
오래 고민하면서 다양한 소수자들을 환대하는 방법을
모색해왔어요. 장애뿐 아니라 빈곤도 포함하여 다루었기

때문에 '별꼴'에서 말하는 소수자성 안에 늘 제가 포함되는 부분들이 있었어요. 그래서 그런 공간이 필요하고 많아지면 좋겠다는 생각을 늘 해왔어요.

유선

인포숍카페별꼴은 2011년에 성북구 삼선동에서 '카페별꼴'이라는 이름으로 문을 열었어요. '장애인문화예술판'이라는 비영리단체가, 지금은 사회적기업이 되었는데요. 당시 장애인과 비장애인이 어울릴 수 있는 대안공간으로 기획했고 매니저들 여러 명이 운영했어요. 그렇게 2년간 운영한 후 다들 각자 길을 찾아가게 되었죠. 그중에는 '0set프로젝트' 신재 님과 같은 주변에서 비슷한 활동을 하는 친구도 있고, 연락이 뜸해진 분들도 계세요. 그때 매니저들이 흩어지면서 공간이 없어질 뻔 했는데, 친구였던 우에타 지로 님에게 같이 해보지 않겠느냐고 해서 지금 '별꼴'이 있는 월곡동으로 이사를 했죠. 그러면서 '인포숍카페별꼴'이라고 이름을 바꾸었어요. 마이너리티 관련 책과 진을 모은 작은 라이브러리를 그때 만들었죠. 여러 소수자 관련 정보를 나누는 인포숍(infoshop)의 역할을 하고 싶었어요.

그때를 기억하는 분들은 아시겠지만, 엄청 오래된 곳이었어요. 60년대에 지어진 허물어지기 직전의 2층 건물이었죠. 저희가 그냥 길을 걷다 폐가처럼 비어 있길래 부동산에 물어봐서 구한 공간이었어요. 1층이라 턱도 없고 휠체어가 들어갈 수 있게 화장실 공사도 할 수 있었죠. 거기에 몇 년 있다가, 어느 해 겨울에 수도관이 크게

터지면서 건물을 허물어야 했어요. 그때 집주인이 새 건물을
올릴 테니 기다렸다 들어오지 않겠느냐고 해서, 일단 문래동
친구네 작업실로 카페를 옮겼죠. 그때 미디어아트를 하는
'언메이크랩' '다이애나밴드'와 같이 작업실을 썼어요.
카페라고 하기에는 굉장히 애매했지만, 거기 있으면서
즐거운 기억들을 많이 만들었죠. 로스팅도 하고 브라우니도
구우면서요. 심지어 가끔 손님도 왔어. (웃음)

그러다 월곡 새 건물이 지어져 다시 그곳으로 옮기게
되었어요. 건물주에게 지을 때부터 '입구에 턱을 없애달라'
'화장실에 턱이 있으면 안 된다' '폭은 최소 이만큼이 되어야
한다' 부탁드렸더니, 정말 그렇게 해주셨어요. 운이 좋았죠.

> 차별없는가게를 위한 · 탐구의 시간
>
> **재영**

차별없는가게는 어떻게 시작하게 되었나요?

> **유선**

그즈음 원정 님과 제가 노들장애인야학 낮수업 중에 진
만드는 수업을 처음 개설하게 되었어요. 그때가 서울 북쪽의
'인강원'이라는 중증발달장애인 거주시설에 살던 분들이
막 지역사회에 나오던 때였어요. 지금은 그분들이 몇 분을
빼고 대부분 자립하신 상태지만, 그때는 정말 이 비장애인
중심의 사회라는 것이 그분들에게 너무 낯설었거든요.
그래서 여러 경험과 배움이 필요했죠. 자립생활을 하려면
카페도 가고 식당도 가보는 등 지역사회에서 살아가는
경험을 해봐야 했는데, 가능한 공간이 거의 없었어요.
진짜로 갈 공간이 없었죠. 그때 '별꼴' 같은 공간이 좀 더

많으면 좋겠다 생각했어요. 또 그때 월곡에 새로 지은 공간에 들어가면서 인테리어를 다이애나밴드의 원정, 두호, 그리고 '별꼴'의 지로가 했거든요. 테이블 높이라든지 동선, 바닥의 턱, 바의 높이와 모양 같은 것들을 엄청 고민했어요. 또 백구 님도 중증발달장애인 예술교육을 하면서 장애가 있는 이들을 만나는 경험을 계속하셨고...... 그러다보니 '이걸 어떻게 더 넓혀나갈 수 있지?' 생각하게 되었어요.

재영

그럼 그런 가게들을 '만들자'였나요, 아니면 그런 가게들을 '찾자'였나요?

유선

찾으면 나올 줄 알았죠.(웃음) 그런데 단 한 군데도 없더라고요. 예를 들어 휠체어가 들어갈 수 있는 식당이나 카페를 매핑하는 프로젝트는 정말 많아요. 그래서 저희는 그중에서 발달장애인에 대한 차별도 하지 않는 곳, 구체적으로 이야기하자면 발달장애인이 비장애인과 함께 입장했을 때 점주가 발달장애인을 바라보며 뭘 주문하시겠냐고 물어보는 그런 정도의 인권 감수성이 있는 가게를 찾으면 된다고 생각했어요. 보통은 발달장애인 당사자가 있어도 그 옆의 비장애인을 보며 '이 사람은 뭘 드실 거죠?' 물으니까요.

그래서 원정 님과 '노들장애인자립생활센터'에 가서 비슷한 프로젝트를 하던 경험도 들어보고, 추천도 해달라고 했는데, 정말 그런 가게는 단 한 군데도 없다더라고요. 없으니까 만들어야겠다고 생각했어요.

우리가 '차별이 없는 가게를 만들어야지' 해서 만든 게
아니라, 주위에 휠체어 타는 분도 있고 발달장애인도
있고 LGBTQ+도 있고 하니까 이들과 같이 모일 수 있는
공간에 대한 아이디어를 떠올리다 프로젝트가 되는
방식으로 자연스럽게 갔어요. 그래서 그때 우리가 만든
슬로건은 '장애인에게 열려 있는 공간이 모두에게 열려 있는
공간'이었어요. 휠체어가 들어갈 경사로가 있으면 유아차도
들어갈 수 있고, 그렇게 저변이 점점 넓혀졌어요.

　　노 키즈 존도 그냥 문제라고 생각했지, 어떤 식으로
문제인지 살피지 못했죠. 그러다가 공간을 만들기로 하면서
구체적으로 개선할 아이디어들을 점점 모아나갔어요.
우리는 너무 몰라서 정말 거의 모든 부분을 돌다리
두드리듯 점검해야 했어요. 경사로를 만들 때도 그랬어요.
경사로가 놓여 있는 것만 보았지, 경사로의 각도와 폭과 총
길이에 대한 정보가 전혀 없어 단체에 자문도 받고 업체를
수소문하면서 하나씩 만들어나갔어요.

　　우리는 그때 '차별없는가게'라는 말 하나를 가지고도
엄청나게 많은 회의를 했어요. 지금은 이 말을 꽤 오래
써와서 사람들이 그런가보다 하는데, 그때만 해도 '차별
없는'과 '가게'를 붙여쓰는 것에 사람들이 불편을 느꼈어요.
'단어가 너무 세다'는 말도 많이 들었죠. 일상생활에서
차별이 있다고 생각해보지 않았던 사람들에게 '이런
요소요소들이 누군가에게 차별일 수 있다'고 말하면 자신이
공격받는다고 느끼는 부분이 있었죠. '차별없는가게'가 아닌
다른 이름으로 하자는 의견도 많았어요.

모든 차별에
반대한다
WE
WELCOME
ALL

〈차별없는가게〉 포스터(디자인: 스투키 스튜디오, 2019)

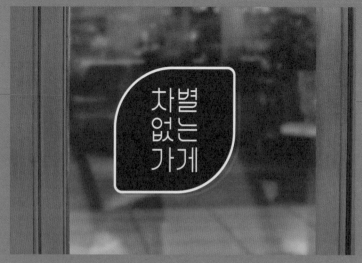

차별없는가게 로고 스티커

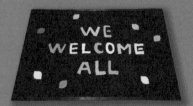

차별없는가게 발매트

차별없는가게 핀버튼

〈차별없는가게〉임을 알리는 각종 표식과 가이드북(디자인: 스투키 스튜디오, 2019)

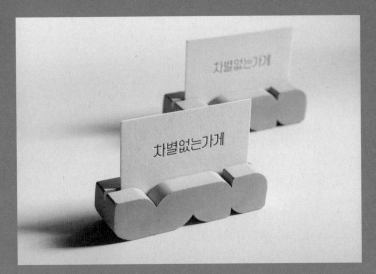

차별없는가게 모뉴먼트

차별없는가게 가이드북

〈차별없는가게〉웹사이트(디자인: 스투키 스튜디오, 2019)

✓ 서울 제주

참여가게 목록 닫기

접근성

🦽 고층식 경사로

🚻 성중립 화장실

🏳️‍🌈 LGBTQ+ 환영

👥 모든 연령 환영

🧩 발달장애인 환영

🦻 음성 안내

📖 문자 안내

🐾 동물 동반 가능

🍼 유아차 동반 가능

🌱 채소 메뉴판

🍽 채식 메뉴

🅿️ 주차 가능

모든 차별에 반대한다

<차별없는가게>는 사회적 소수자가 지역사회에서 차별받지 않고,
동등한 하나의 개인으로 받아들여질 것을 동네 식당이나 카페 등
일상에 가까운 가게로부터 약속받아 지도에 표시하는
프로젝트입니다. 장애 등 본인의 정체성을 이유로 쫓겨나거나
불안해하지 않을 수 있는 공간을 늘리는 것이 목표입니다.

가까이서
본 적 없는
사람들과의
접점을
만들어주는
것이 우리
역할이 아닐까
했어요.

읆어정
여욹이 아름따
낮이 눙되
마틀어났느
법법등
가댊틀파히
점 뫼 망느
니쌔이너

원정

다양한 가게의 점주들을 만나 '차별'에 대한 생각과
경험들을 리서치하는 시간이 필요했어요. 가게는 점주들이
생존을 위해 돈을 버는 곳이잖아요. 그러다보니 윤리나
도덕으로만 이야기할 수 없는 부분도 분명히 있고, 각자
다른 철학과 환대의 기준들을 가지고 있었거든요. 다행히
차별없는가게를 시작하던 시기에 『선량한 차별주의자』
등의 책도 나오고, 차별에 대한 사회적 관심이 꽤 높아진
상황이긴 했어요. 매일 다양한 사람들을 손님으로 맞이하는
공간의 점주들을 만나면서, 그분들이 차별을 의도하지는
않았지만, 어쩔 수 없이 해왔던 그 공간의 규칙 같은
것들에 대해 이야기를 듣고 또 설득하고, 어떤 태도들을
계속 맞춰나갔어요.

재영

차별없는가게가 지향하는 바 중 하나가 서로 만나게 하는
역할 같아요. 주변에서 만날 수 없고 볼 수 없던 사람들이
우리 주변에 있다고 알려주는 것. 인권운동에서 정말 중요한
가치잖아요. 우리 주변에서는 경험할 수 없는 만남을
차별없는가게가 지향하고 있어요. 만날 수 있는 지점이
늘어난다는 것, 또 찾아갈 수 있는 공간이 늘어난다는 것,
정말 중요합니다.

유선

백구 님이 스스로 어떤 권력을 지닌 비장애인으로서의
존재에 대해 이야기했잖아요. 그런 생각을 셋 다 강하게
했어요. 이 사회에서 비장애인으로서 엄청나게 권력을

가지고 여태까지 잘 살아온 존재라는 것에 대한 인정부터, 그러지 못한 존재와 어떻게 같이 만날 수 있을지 세세하게 이야기해나갔어요. 모르니까 하나하나 다 리서치해야 했어요. 그런데 어느 순간 되게 재미있었어요. 프로젝트의 그런 과정이 저는 무척 재밌었고, 아마 두 분도 그래서 몇 년을 즐겁게 얘기 나누며 계속해온 걸 거예요. 그러다 어느 순간 원정 님은 경사로 전문가가 돼 설치도 막 하고 다니고. 각자 할 줄 아는 게 많이 늘어났던 것 같아요.

원정

아녀요. 실제로 할 수 있는 게 많지 않았어요. 경사로를 설치할 수 없는 곳이 더 많았고, 작은 가게에서 휠체어 이용자가 접근 가능한 화장실을 만들기 어려운 여건이었어요. 우리가 할 수 있는 것이 많지 않아 포기도 많이 했어요. 그래서 할 수 있는 일들이 생겼을 때 더 즐겁게 느껴졌어요.

유선

처음에 차별없는가게 서포터즈 모임 했을 때가 생각나요. 주변 장애인권 활동가들이 서포터즈가 되어주었거든요. 노들장애인야학 급식소 겸 카페 '들다방'에서 첫 모임을 했는데, '이러이러한 가게를 찾으려고 해요' 이야기했을 때 다들 굉장히 부정적이었어요. '가부장제 가게를 찾는 게 빠르다' '차별을 정말 많이 하는 가게를 찾으라면 잘할 수 있다'...... 그런데 차별없는가게 조건에 다 맞는 가게는 '평생 단 한 군데도 본 적이 없기 때문에' 다들 못 찾는다고 했어요. 휠체어 출입 가능이라는 조건 하나도 찾기 어려운데, 이걸 다

어떻게 찾느냐고. 그래도 첫 해에 서른세 군데였나, 꽤 많이
지도에 가게를 올렸어요. 대단한 일이죠. 정말 한 군데도
없을 줄 알았는데.

백구

휠체어 접근이 가능한 지도 만들기 프로젝트는 꽤 많았는데,
현재진행형이 아닌 경우가 많았어요. 정부 지원금을
1년 단위로 받는 프로젝트는 그 다음해 지원금이 없어지면
거기서 끝나기 때문에 연속성이 없는 거예요.
　　지원금을 받으면 성과를 만들어야 되잖아요.
늘 우리한테 '그래서 가게에 장애인이 몇 명 방문했느냐'
묻던 게 인상에 남아요. 너무 웃기잖아요. 경사로를
만든다고 안 오던 이들이 갑자기 몇십 명씩 우르르 오는
게 아닌데. 차별없는가게를 하기로 한 카페 '보틀팩토리'에
처음 경사로를 설치할 때, 설치하러 오셨던 기사님이
"여기 장애인 많이 오나봐요, 이런 것도 설치하시고"라고
이야기하셨죠. 아니, 경사로가 없는데 휠체어 타는
사람이 어떻게 와요. 경사로가 생기고 난 다음에도 휠체어
이용자가 올 수도 있고 안 올 수도 있는데...... 마치 경사로
하나 설치했다고 모든 문제가 해결되는 듯 접근하는
것은 위험하죠.

유선

단 한 명이 오더라도 경사로는 설치해야 하는 거예요.
사람이 많이 오든 적게 오든 상관없이. 한 명도 안 오더라도
이미 그 자리에 있어야 하죠. 그게 있으면 언젠가 올 수도
있으니까요. 저희가 제주에서 차별없는가게 프로젝트를

하며 자주 들은 이야기가 "여기에는 장애인이 없다"였어요.
'시골'이고 하니까 정말 장애인이 없다고. 그런데 정말
없을까? 그냥 눈에 안 보이는 게 아닐까? 왜 눈에 잘
안 보이는 걸까? 이런 의문이 들었죠. 그래서 정말 장애인이
한 명도 없더라도, 편의시설이 있으면 언젠가 누군가는
와볼 것이라 해서 경사로도 설치하고 성중립 화장실도
만들고 전시도 했어요.

　　장애가 있는 이들이 왜 바깥에 자주 나오지 않을까.
왜 차별없는가게에도 자주 드나들지 못하는가는 사회구조
때문이에요. 서울에서도 장애인 콜택시 대기가 10시간이
넘을 때가 있는데, 어떻게 가벼운 마음으로 택시 타고
좋아하는 가게에 가겠어요. 저상버스 타기도 정말 어렵고요.
장애인 활동지원 시간도 24시간이 아니기 때문에 먹고 씻는
데도 지원받기 어려운데 바깥에 나가 여가를 즐기기는 너무
어려운 거죠. 이런 외부 문제들이 다 연결되어 있는데 경사로
하나 지원해놓고 '여기 그럼 이제 몇 명이나 오죠?' 묻는 것은
굉장히 이상한 일이에요.

재영

활동을 지속하면서 서로 대화를 많이 나누셔야만 했겠어요.
개인의 시간과 생각을 조율하는 방법들이 어떠셨는지
궁금해요.

원정

다녀오고 나면 우리끼리 이야기를 아주 많이 나눴어요.
점주들과의 조율도 중요했지만, 우리 안에서도
차별없는가게에 대한 기준과 태도들을 1, 2년 동안 계속

단단히 만들어왔어요. 우리끼리 이야기를 계속 나누면서요. 우리가 가진 태도를 공고히 다져나간 시간들이 저에게 무척 좋았어요. 예전의 저는, 뭐랄까 '되면 좋고 안 되면 어쩔 수 없지' 하는 부분이 분명히 있었는데, 지금 생각해보면 분명한 배제죠.

그렇게 우리끼리 형성된 태도들을 가지고 점주나 외부의 사람들과 이야기 나누고, 또 그 이야기들이 퍼져나가는 상황이 저에게는 아주 큰 배움의 시간이었죠. 저는 겁이 많아서 처음에 되게 쫄았거든요. 모르는 가게에 들어가기도 그렇고, 외판원같이 "이런 거 하실래요?" 하기도 어색했고. 그래도 사람들이 생각보다 우리 생각을 잘 들어주었고, 또 실제로 가게 하는 사람들의 고민과 맞닿은 지점이 있더라고요. 또 인권 감수성이 있는 점주들도 꽤 되었고요. 저도 실제로 이렇게 모르는 사람과 이런 이야기를 나눌 기회가 거의 없었는데, 그분들이 인권에 대한 책을 읽거나 공부하거나 실천해보려고 노력한 걸 보면...... 몇천 명 중 한 명 정도겠지만, 그래도 차별없는가게 할 때마다 그런 분들을 하나둘 만나는 게 무척 즐거웠습니다.

백구

제가 가진 비장애인이라는 위치, 그리고 카페나 식당에 들어갈 수 있다는 건 경제적 형편이 된다는 뜻이잖아요. 그런 것들을 깨닫는 자체가 계속 나를 부수는 경험이었어요. 차별없는가게를 같이 하게 되면서, 왜 이게 문제가 되지, 나도 발달장애인분들과 지속적인 만남이 있었고, 그래서 안다고 생각했던 부분이 있었는데, 그게 착각임을

알게 되었어요. 야학이나 복지관에서의 만남은 정말 단편적인 것일 수 있거든요. 함께 밖으로 나갔을 때의 경험은 또 많이 달랐어요. 시선의 문제들도 그렇고요. 모든 사람들이 발달장애인을 '위험한 사람'으로 보는 시선을 나도 고스란히 느끼고, 가게에서 무언가 주문할 때 비장애인인 나를 '보호자'라고 생각해 늘 나에게만 말을 거는 경험들. 이분들이 겪는 사회적인 경험과 위치에 대해 어렴풋이 알고는 있었지만, 실질적으로 만남의 문턱을 가능한 한 없애는 문제, 차별 없는 공간을 조성하는 일은 아주 많이 달랐어요. 이런 부분들을 설명하면서 점주들을 설득시켜야 했죠.

　　가게 점주분들 중 '나는 차별을 하고 있다'고 생각하는 사람은 아무도 없을 거예요. 이전에 휠체어를 탄 사람, 발달장애인을 만나본 적 없는 분들에게 '이렇게 해주세요'라고 말하기도 적절하지 않죠. 한 번도 제대로 만나본 적 없고, 가까이서 본 적 없는 사람들과의 접점을 만들어주는 것이 우리 역할이 아닐까 했어요. 만나게 해주려면 경사로가 필요하고, 환대의 태도들이 필요하다, 이런 이야기를 계속해서 나눴죠. 그래서 차별없는가게 프로젝트 1, 2년 사이에는 가게마다 발달장애가 있는 작가분들의 전시를 계속했어요. 가게에 같이 방문해서 차도 마시고 점주분들이 어떤 그림인지 발달장애인 당사자분에게 묻기도 하고, 가게에서 그림 그리는 시간을 가지기도 했어요. 계속 만나는 접점을 만들어나가는 것이 중요하다고 생각했죠. 차별없는가게가 '경사로가 있어 휠체어 접근이 되네요, 축하합니다, 마인드 좋으시네요' 하고 도장을 찍어주는 프로젝트는 아니니까요. 어떤 설비를 검증하거나

인증하는 시스템이 아니라, 결국에는 가까이에서 만나지
못했던 사람들을 연결해주는 게 이 프로젝트의 중요한
목표가 아닐까 그런 생각을 했어요.

차별없는가게를 처음 했을 때는 확실한 기준이 없어서
아주 어려웠어요. 기준을 어디에 두어야 할지, 해외 사례도
많이 찾아보곤 했죠. 예를 들어 성중립 화장실을 어떻게
생각해야 할까. 해외는 휠체어도 칸칸마다 들어갈 수 있는
성중립 화장실의 모델이 있었지만, 한국 실정에서 새로
공사하거나 건물을 다시 짓지 않는 이상 어려웠어요. 그래서
실제 지역의 작은 가게에 적용할 때 어떻게 할지 이야기를
많이 나눠야 했죠. 건물 입구의 접근성도 단순히 '경사로가
있습니다'가 아니라 '턱이 없어서 접근이 가능하다' '고정식
경사로가 있어 접근 가능하다' '엘리베이터나 리프트가
있어 접근 가능하다' 세세히 분류를 두었어요. '겉으로 볼 때
턱이 있지만, 이동식 경사로 지원이 가능하다' 하는 경우도
있었고요. 지역의 작은 가게에서 할 수 있는 최대한을
실천해보려고 노력했어요.

모두를　　　환영한다는　　　것의 의미와 실천

재영

차별없는가게를 영어로 '위 웰컴 올(we welcome all)'로
정하셨어요. 그런데 차별없는가게의 직역은 아니잖아요.
이렇게 이름을 정하신 이유가 뭘까요? 그리고 누구나
환영하는 가게가 정말 가능하긴 한 걸까요?

백구

직역하면 너무 교회 같은 거예요. 모두를 환영합니다! (웃음)

원정

'누구나 환영하는 가게'는 있을 수 없죠. 불가능해요. 셋이 이야기를 많이 했어요. '위 웰컴 올'이라는 단어를 한글 포스터에 무슨 말로 번역해서 넣을 것인가. 결국에는 '모든 차별에 반대한다'고 썼죠. 직관적으로 알아들을 수 있는 말이길 바랐어요.

유선

차별이 하나도 없는 순백의 세계를 지속하기란 어렵고 불가능하지만, 그래도 어떤 순간순간들을 만들 수는 있지 않겠나, 이런 이야기를 많이 했어요. 더 많은 사람들이 그런 순간을 경험하면 좋겠다, 그런 순간들을 어떻게 만들까? 어떤 장치들이 필요할까?

백구

하루아침에 불편함을 없애 매끈하게 만들어 모두가 들어올 수 있게 하자는 건 결코 아니고, 여전히 남아 있는 불편함을 이야기할 수 있는 관계가 만들어지길 바랐어요. "이거 좀 불편한데요." "그러면 어떻게 해드릴까요?"라고 대화가 오가며 접점과 마찰이 생기는 것, 그런 마찰 지점이 생겨날 환경을 만들고자 했어요. "수어통역도 있고 문자 통역도 있으니까 배리어프리네요!"가 아니라, 한 개인이 그곳에 참여했을 때 자기 상태와 불편함에 대해 이야기할 수 있고, 그다음을 함께 창작할 수 있는 환경 자체를 설계하는 게 중요했어요.

유선

차별 없는 '공간'이었다면 이렇게까지 확장되기는 힘들었을 거예요. 그렇지만 '가게'이기 때문에 한계점도 분명해요. 예를 들어 차별없는가게의 조건으로 '빈곤한 사람을 차별하지 않는다'를 넣기는 힘든 거예요. 가게는 분명히 자본주의의 조건 안에서 작동하는 공간이죠. '누군가 물건을 돈 주고 산다, 돈을 내는 손님인 한에서 너를 차별하지 않겠다' 이상을 가게에서 이야기하기는 어려워요. 그 이상을 하기 위해서는 가게가 아니어야 하죠. 그래서 저희가 〈환대의 조각들〉이라는 공공예술 프로젝트를 시작했어요. 가게를 떠나 예술이라는 장르 안에서 좀 더 크게 이야기를 펼쳐놓고 싶었죠.

백구

2020년 당시 남서울미술관은 휠체어가 들어갈 수 없는 건물이었어요. 야외에서 본 건물로 이어지는 계단도 너무 높아 경사로를 제대로 설치하려면 경사로가 앞뜰을 지나 도로까지 나가야 했어요. 결국 정원을 가로지르는 구불구불한 형태로 설치하고 거기서 미술관 시설 접근성 워크숍과 예술작품의 접근성 포럼도 했죠. 그때 박선민 작가, 최유미 디자이너와 함께 만들었던 경사로는 11일 만에 철거되었지만, 어쨌든 최초로 휠체어가 그 건물에 들어갈 수 있었어요. 얼마 전 고정식 경사로가 설치되었다고 들었어요. 물론 출입구가 같지는 않지만요. 어쨌든 '유의미한 변화구나, 두드리면 열리기도 하는구나' 생각했어요.

〈천천히 우회하며 오르는 길〉

이 경사로를 통해 휠체어 이용자, 농인, 시각장애인이
미술관에 접근해 '예술작품의 접근성' 포럼과 워크숍에
참여했다.(참여작가: 다이애나랩·박선민·최유미, 2020)

〈차별없는가게〉 경사로 설치 워크숍과 인권 강의

재영

제가 가는 차별없는가게는 합정역 부근 카페 '커피상점 이심'이에요. 포스터도 크게 붙어 있고, 입장할 때 '위 웰컴 올'이라 쓰인 발 매트에 리플릿에 약속문도 있어서 들어갈 때마다 안전함을 느껴요. 오는 사람들도 서로에게 예의를 더 갖추려 하는 것 같고요. '적어도 이곳 주인은 오는 사람들에 대해 차별하거나 판단하지 않고 똑같이 대해주겠구나'라는 안정감이 생기는 거죠. 이런 마음을 가진 점주들이 계속 나타나 차별없는가게가 더 많이 생기면 좋겠다고 생각하며 그 공간을 이용해요. 차별없는가게 프로젝트의 과정에 대해서 설명해주시겠어요? 실제로 어떻게 진행이 되었을까요?

유선

먼저 차별없는가게의 '개념'을 만들어야 했어요. 어떤 것인지를 설명할 수 있게요. 그다음으로 차별없는가게의 '조건'을 하나하나 만들었죠. 어디까지를 조건으로 넣을지 매일 토론했어요. 그러면서 실제 가게들에 어떤 접근성까지 필수 적용할지 정하고, 가게를 같이 찾아다니며 고민해줄 서포터즈분들을 섭외했죠. 사이사이 자문을 구하러 무척 많이 다녔고요. 가게를 섭외하며 필요한 곳은 점주와 충분히 논의해 조성 공사를 하기도 했어요. 그러면서 가게에 비치할 포스터, 리플릿, 그리고 웹사이트 기획 및 제작을 했고요. 연구자, 프로젝트 매니저 2인과 함께 『차별없는가게 가이드북』(2021)을 무료로 발간, 배포하기도 했어요. 누구나 나중에 보고 자신의 공간에 적용해볼 수 있게요.

휠체어를 탔다는 이유로 거절당한 적이 있습니다.

성소수자라는 이유로 입장을 거부당한 적이 있습니다.

나이를 이유로 부당한 대우를 받은 적이 있습니다.

〈차별없는가게〉홍보용 영상(애니메이션: 이야기, 2019)

차별하지 않을 것을 약속하는 가게가 있었으면 좋겠습니다.

평범하게 동네 가게에 들어가서 커피를 마시거나,

배제하지 않고 환영하기 위한 지도, 함께 그려봐요.

차별은
누군가에 대해
알려 하거나
관계하려고
하지 않는 것.

와의 응우는 갓
파계와뭐ㅍ
들떠 와서가
노동자에 대해
봐틞등

원정

차별없는가게에 필요한 요건들을 정리하고 체크리스트를
만들었어요. 점자 메뉴판을 만든다든지 기본적인 사항들을
제안하고 가게에 적용하는 법을 고민했죠. 그리고 가게마다
중증장애인 당사자들과 어떻게 접점을 늘려나갈지 고민하며
전시를 많이 했죠. 인권 강의도 했었고요.

백구

그렇게 첫 해는 우당탕탕 굴러갔고, 서울시에 30곳이 넘는
곳을 매핑했죠. 다음해 우리 목표는 새로 섭외할 가게
수가 적더라도 잘 만드는 것, 그리고 예산이 끊기더라도
최소한으로 유지하는 게 중요했어요. 어떤 모델로서
제시하려고 한 거죠. 차별없는가게 지도에 새 가게를
하나라도 더 올리는 게 중요한 일은 아니었거든요.
차별없는가게를 하고 싶다고 전국 곳곳에서 연락을
주시는데, 그때마다 하나하나 설명하기는 어려워
『차별없는가게 가이드북』을 보내드렸어요. 우리의 사례를
참고해 보시고 차별없는가게가 제시하는 접근성엔 못
미치더라도 자신이 운영하는 공간에서 스스로 적용해보는
사례가 늘어나면 좋은 것이죠.

원정

나중에는 '공간학교WWA(we welcome all school, wwa.
school)'라는 차별없는가게의 접근성 안내와 체크리스트가
있는 웹사이트도 만들었어요. 누구나 자신의 상황에 맞게
적용해볼 수 있도록.

〈공간학교WWA〉 웹사이트 내 〈차별없는가게〉 체크리스트(디자인: 스투키 스튜디오, 2021)

재영

모든 상황이나 사례들을 연구하고 고민하셨을 텐데,
차별없는가게는 어떠한 기준으로 결정되고, 누구와 어떻게
만들게 되셨는지 과정이 궁금해요.

백구

'휠체어는 들어갈 수 있어야 한다' 가 절대적 기준이에요.
어쨌든 물리적인 배제니까, 차별없는가게에 휠체어는
무조건 들어갈 수 있어야 한다고. 첫해
'나야장애인권교육센터'와 인권 강의를
여러 번 진행했는데, 휠체어를 이용하는
강사님께서 문턱을 마주했을 때 자신이
느끼는 배제의 감정을 이야기해주셨어요. '이 가게는 나를
거부하는구나.' 그것이 확 이해가 되었고, 나도 그렇게
느낄 것 같았어요.

유선

'LGBTQ+를 차별하지 않는다' 등의 약속 부분은
차별없는가게가 되려면 어느 하나를 선택할 수 없었죠.
'발달장애인을 환영한다' '나이주의에 따른 차별을 하지
않는다' 등도 고를 수 없었어요. 그냥 그걸 다 약속해야
차별없는가게죠. '우리는 LGBTQ+는 괜찮은데 노 키즈
존이에요' '우리는 휠체어 탄 장애인은 와도 되는데
발달장애인은 안 될 것 같아요' 'LGB까지는 괜찮은데
트랜스는 좀 안 왔으면 해요' 이런 경우에는 절대로
차별없는가게에 이름을 올리지 않았어요. 그런데 생각보다

그런 가게들이 꽤 많았어요.

원정

일단 점주분들께 꼭 지켜야 하는 기본사항들에 대해
이야기한 다음, 그 밖의 것들을 어떻게 개선해나갈지 같이
이야기하면서 만들어나갔어요. 예를 들어 차별없는가게가
모두 식당도 아니고, 비건식 메뉴를 꼭 둬야 하는 것은
아니지만, 그래도 먹거리를 판다면 비건 메뉴가 필요한
이유에 대해 이야기 나눴어요. 또 가게에 휠체어 이용자가
접근 가능한 화장실을 만들 수 없다면, 근처에 갈 수
있는 화장실을 찾아보자고 제안드렸어요. 점주와 저희가
주민센터, 지하철, 공원의 공공 장애인 화장실 시설을
알아보고 정보들을 모은 다음 차별없는가게 지도의 가게별
설명에 게재했어요. 특히 화장실에 대한 정보는 중요했어요.
자문과 인터뷰를 하면서 알게 된 게, 휠체어 이용자들은
화장실 사용에 대한 두려움이 있더라고요.

재영

점주 모집은 어떻게 하셨어요? 그냥 홈페이지를 통해
신청받나요?

유선

아뇨. 처음에는 돌아다녔죠. 모집은 한 번도 한 적이 없어요.
그렇지만 조건을 한두 가지 만족한다고 차별없는가게가
되지는 않기 때문에 아는 분들 가게 위주로 갔어요.
이야기해서 개선이 될 것 같은 가게들부터 골랐다고 할까요.
그냥 돌아다니다 들어가서 이야기했던 서포터즈분들도

계셨고요. 저희 프로젝트 매니저 중 한 분인 소윤 님은 열정 넘치는 분이라 당시 유아차에 아이를 데리고 다니면서 아무 식당이나 들어가서 차별없는가게에 대해 설명하기도 했는데, 거절당하기 일쑤여서 나중에 웬만하면 그렇게는 하지 말자고 내부에서 이야기했어요. 너무 상처받으면 안 되니까요. 대신 한 군데라도 모델처럼 만들어놓으면 그걸 보고 누군가 연락해오지 않을까 생각했고, 실제로 그렇게 되고 있어요. 지금도 메일로 연락이 많이 와요. 물론 이상한 연락도 많지만. (웃음)

백구

'기준에 안 맞으면 탈락!'이 아니라 '어떻게 접근성을 확보할 수 있지?' 하며 계속 논의했어요. 당사자분들과도 점주분들과도 논의해가며 다양한 경우의 수를 만들었죠. 보틀팩토리에서 인권 강의를 할 때 화장실의 문턱 때문에 휠체어가 들어갈 수 없어서, 휠체어 사용자인 강사님께 근처 교회 화장실을 안내했어요. 그런데 그분은 그걸 거절하고 활동지원사의 부축을 받아서 턱이 있는 화장실을 이용하시더라고요. 그때 저희가 화장실에 안전바를 설치했는데, 그게 있어 조금 도움이 되었어요.

정말 다양한 경우의 수가 있다는 것을 프로젝트를 하며 계속 배워나갔었죠. 어떤 단일한 기준을 만들기보다 다양한 경우의 수를 펼쳐두고 선택지를 많이 만들어두는 것도 장애 당사자의 권리를 존중하는 일임을 알게 되었어요. 지난번 '제주북페어'에서 강의할 때 게스트하우스를 준비하는 분을 만났는데, 장애가 있는 분들을 위해 어떤 침대를 두면 좋겠느냐고 물어보시더라고요. 그래서

'침대와 온돌바닥을 두고 누군가 선택할 수 있게 하면 되지 않을까요'라고 대답했죠. 당사자에게는 물어보기 주저하게 되는 지점이 또 있는 것 같아요. 마음이 조심스러워서겠죠. 그래서 저희에게 많이들 물어보세요.(웃음)

유선

차별없는가게의 기준이 분명 있기는 있어요. 물리적 접근성을 갖추어야 하고, 또 최소한의 기준으로 약속을 해주어야 하죠. 세부 사항은 점주들과 조율하게 되어요. '인터넷에 이미지를 올릴 때는 대체텍스트를 꼭 넣어주세요'라고 말하기도 하고요. 계속 점주와 이야기하면서 개선해나갈 사항을 제시하는 편이에요.

차별을 만들지 **않는**
약속문 만들기
재영

약속에 대해 더 이야기해보고 싶은데요. 차별없는가게의 약속문이 정말 인상적이에요. 아주 포용적이고 부드러운 약속문이거든요. 가게에 약속문이 있다는 것이 오는 손님들에게 참 낯선 경험일 테고, 어떻게 보면 너무 운동권 같은 인상을 주거나 가게에 피해를 줄지도 모르죠. 그래도 그런 약속문의 비치가 또 다른 선언이자 환대일 수 있겠어요. 약속문을 만드신 이유와 과정이 궁금합니다.

유선

가게라는 공간은 불특정 다수의 사람들이 항상 드나드는 곳이고, 또 정확한 목적이 있죠. 무언가 돈을 내고 구입을

약속문

상대방과 대화할 때 항상 존중을 바탕으로 합니다.

사회적 소수자에 대한 혐오 발언을 하지 않으며,
나이, 성별, 성정체성, 성적지향, 장애, 혼인 여부,
국적, 피부색, 출신 지역, 학력, 가족 관계, 직업 등을
이유로 차별하지 않습니다.

서로의 지식, 경험, 가치관, 취향을 존중하여,
누구든 스스로 선택할 기회를
제공받을 수 있다는 것을 기억합니다.

시혜나 동정이 아닌 나와 동등한 존재로 서로를 대합니다.

모르는 것, 불편한 것이 있으면 적극적으로 표현하고
함께 소통하며 대처합니다.

접근성 아이

〈차별없는가게〉 웹사이트에 있
참여가게 상세 정보에는 다음과 같은 0
접근성의 정도가 표기되어 있습

턱 없는 입구
입구에 턱이 없어
휠체어 진입이 가능함

고정식 경사로
경사로가 있어 휠체어
진입이 가능함

C
계
경

휠체어 리프트
계단이 있으나 휠체어
리프트가 있어 휠체어
진입이 가능함

엘리베이터
엘리베이터가 있어
휠체어 진입이 가능함

없는가게〉와 함께하고 싶으시거나
한 점이 있다면 연락해주세요

웹사이트 wewelcomeall.net

메일 dianalab00@gmail.com

페이지 facebook.com/dianalab00

그램 instagram.com/dianalab000

OUL·U　주최 다이애나랩, 인포숍까페별꼴

장애인에게 열려있는 공간이 모두에게 열린 공간

차별없는가게

WE WEL
COME ALL
모든 차별에
반대한다!!!

〈차별없는가게〉 안내 리플릿(디자인: 스투키 스튜디오, 2019)

휠체어 진입 가능 화장실
휠체어로 접근할 수 있는 화장실이 있음

성중립 화장실
남성/여성으로 구분하지 않고 사용할 수 있는 화장실이 있음

휠체어 진입 가능 성중립 화장실
휠체어가 접근할 수 있는 성중립 화장실이 있음

음성 안내
요청시 작반에 메뉴를 음성으로 안내하고 주문 및 활동을 지원함

문자 안내
요청시 문자로 대화를 주고 받거나 주문할 수 있게 안내하고 활동을 지원함

점자 메뉴판
점자메뉴판이 있음

유아차 동반가능
가게 내부에 유아차와 함께 들어갈 수 있음

동물 동반가능
가게 내부에 동물과 함께 들어갈 수 있음

모든 연령 환영
나이가 적거나 많다는 이유로 차별하지 않을 것을 약속함

AAC 메뉴판
발달장애나 언어장애가 있는 사람도 주문할 수 있게 그림이나 사진으로 된 AAC (보완대체의사소통) 메뉴판이 있음

채식 메뉴
달걀·고기·유제품·꿀 등을 전혀 사용하지 않은 비건[vegan] 메뉴가 있음

수어 안내
가게에 수어로 소통이 가능한 사람이 있음

LGBTQ+ 환영
성별, 성 정체성, 성적 지향을 이유로 차별하지 않을 것을 약속함

발달장애인 환영
발달장애인이라는 이유로 차별하지 않을 것을 약속함

피부색·출신지역 관련없이 환영
피부색·인종·언어가 다르다는 이유로 차별하지 않을 것을 약속함

<차별없는가게>는
사회적 소수자가 지역사회에서 차별받지 않고,
동등한 하나의 개인으로 받아들여질 것을
동네 식당이나 카페 등 일상에 가까운 가게로부터
약속받아 지도에 표시하는 프로젝트입니다.

장애 등 본인의 정체성을 이유로
쫓겨나거나 불안해하지 않을 수 있는
공간을 늘리는 것이 목표입니다.

그렇지만 <차별없는가게>가
완벽하게 차별이 없는 공간을 검열하거나
인증하려는 것은 아닙니다.

낯선 상대방을 서로 이해하고 존중하려는
최소한의 노력, 그 가능성과 과정에 대한
불가능한 약속을 한번 해보려는 것입니다.

우리는 서로에게 아직 많이 모자란 존재이겠지만,
'차별을 하지 않겠다'는 약속 아래 서로의 세계에
조금 더 다가갈 수 있을 것입니다.

한다는. 가게다보니 구매 이상의 행위를 손님에게 강제하기는 사실상 불가능해요. 주인에게도 선의 이상을 바라거나 강요할 수 없어요. 그래서 차별이 일어나지 않을 최소한의 안전장치로 뭘 만들까 생각했죠. '여기는 차별이 일어나지 않도록 모두가 신경쓰는 공간입니다'를 알 수 있는 포스터 등의 디자인 선전물을 만들어서 두었고, 읽을지 안 읽을지 모를 약속문을 일단 비치했죠. 아주 작은 효과라도 있을지 모르니 한다, 였죠. 차별없는가게인 줄 모르고 드나드는 손님도 많을 텐데...... 실제로는 생각보다 꽤 많은 사람들이 궁금해서 읽어보는 편이에요.

그리고 점주와 스태프에게 약속문을 한 번씩 읽어주고 설명했을 때 대부분 좋아하셨던 것이 기억에 남아요. 흔히 차별없는가게라고 하면 '소수자 진상 손님을 가게에서 다 받아줘야만 하는 것'으로 잘못 생각하는 경우가 많아요. 전혀 그런 게 아닌데 말이죠. 장애가 있는 손님이 무례하거나 과도한 요구를 한다면 그러지 말라고 하면 되는 거예요. 너무 간단한 일 아닌가요? 그런데도 만나본 적이 없어 낯설기 때문에 다르게 대해야 하지 않을까 생각하는 분들이 많아요. 그럴 때 약속문이 도움이 많이 되었어요. 약속문은 점주와 손님 쌍방에게 모두 적용되는 것이거든요. 예를 들어 젊은 여성처럼 보인다는 이유로 카페 직원에게 손님이 반말하거나 함부로 대해서는 안 되죠. 약속문에 보면 나이, 직업, 출신지역, 피부색 등을 이유로 차별해서는 안 된다고 쓰여 있거든요. 물론 약속문이 얼마나 눈에 보이는 효과를 낼지 아무도 알 수 없죠. 그래도 없는 것보다는 나을 거라고 생각했어요.

약속문 초안을 쓰고 나서는 모든 지인에게 이상한

점 없느냐고 보여줬어요. 피드백 받고 고치기도 했고요.
우리가 했던 모든 일이 그랬어요. 확신 속에서 '이렇게
해야 한다!'가 아니라 '이렇게 하면 어떨까요?'라고 주변에
물어보면서. 경사로 설치를 한다고 하면 하나부터 열까지
장애인자립생활센터나 장애 인권 단체, 변호사도 만나고
경사로 업체와 이야기해 정말 많이 물어봐가면서 했어요.

원정

약속문은 특정 누구를 향하는 게 아니어서 좋았어요.
강제하는 말이 아니라 이런 공간을 같이 만들어가자는
약속에 가까웠죠. 불특정한 여러 사람들 모두를 아우르는
약속문을 만드는 게 쉽지 않겠다고 생각했어요. 그래서 많은
커뮤니티의 약속문들을 접하고 읽었어요.

유선

보통 '코드 오브 컨덕트(code of conduct, 약속문)'라고
하면 집단 구성원 공동의 목표가 중요하게 들어가죠. '우리는
이런 걸 하기 위해 모인 사람들이라 이러이러할 때 이렇게
한다.' 그런데 우리 약속문에는 그런 게 없다보니 사실
그냥 사회 안에서 모두가 지켜야 할 내용으로 구성되어
있어요. 인간이라면 이 정도는 해주세요, 였죠.(웃음)
예를 들면 "상대방과 대화를 나눌 때는 상대방을 존중하는
마음을 갖도록 합니다" 이건 너무 당연하잖아요. 차별하면
안 된다는 말, 사실 가게 안에서도 밖에서도 차별은
하면 안 되죠.

재영

차별없는가게가 정의하는 차별은 뭔가요?

원정

제가 생각하는 차별은 '누군가에 대해 알려 하거나
관계하려고 하지 않는 것.' 그런 게 차별의 시작이라고
생각해요.

유선

일단 저희는 차별에 대해 내부에서 따로 정의해본 적이
없어요. 각자 차별이라고 생각하는 지점이 다를 텐데요.
제 경우에는 '누군가가 OOO이기 때문에 이러이러할
것이라고 지레짐작하고 대상화하는 것'이 차별 같아요.
그래서 그런 행동을 가능한 한 하지 않으려 하죠.
　　예를 들어 저는 30대 여성으로 판단되기 쉬운 사람이고,
그래서 저를 어떤 카테고리에 넣어 대충 이러리라고
생각하는 경우가 있고, 사실 그게 차별로 느껴질 때도 있는
거잖아요. 휠체어를 타고 있다는 이유로, 장애가 있어
보인다는 이유로, 피부색이 다르다는 이유로, 미리 짐작해서
선의를 베풀든 배제를 하든 다르게 대하는 것. 그것이 다
차별 같아요. 대상화가 가장 심각한 문제고요. 그래서 그런
것 없이 만날 수 있는 순간을 최대한 많이 만들고 싶어요.
처음 차별없는가게를 기획할 때, 이미 여러 접근성을 고려해
공간이 구성된 인포숍카페별꼴이나 노들장애인야학에서
준비 모임을 하며 굉장히 즐거웠거든요. 특히 그곳에서
진 만들기 워크숍을 했을 때, 서로 다른 사람들이 새로운

걸 같이 해보며 각자 작품을 만들어 이야기 나눌 때의
기쁨. 평소라면 결코 마주치지 않을 것 같은 사람들이 모여
각자 무언가 하고 있는, 그런 특이한 상황을 좀 더 많이
만드는 것에 우리는 관심이 있었어요. 그런 풍경들이 좀
더 평범한 일상이 되면 좋겠다 싶어요. 즐거운 일이 정말
많아요. 차별에 대해 이야기하려고 했는데 기쁨에 대해
이야기하고 있네요.

원정

몇 가지 체크리스트 항목을 확인한 후에 '자, 이제
배리어프리입니다!' 하는 상황이 관계를 단절시키고 차별을
만들어낼 수 있다고 생각합니다. 물리적으로 배리어프리를
실현하는 데만 초점을 맞추는 것 같거든요. '차별이 없는
상태'라는 이상을 향해 나아가는 것이 목표라기보다,
계속해서 발견되는 착오와 실천을 통해서 타인과, 차별에
대한 경험이 쌓이면서 여러 사람들의 관계성이 만들어지는
게 아닐까 싶네요.

유선

원정 님 이야기를 들으니 저희가 올해 초까지
아르코미술관에서 전시했던 우에타 지로 님의 작품이
떠오르는데요. 여러 멋진 사람들의 인터뷰가 담긴
'배리어 컨셔스' 영상이었는데, 거기 나오는 사람들이 다
차별없는가게와 관련이 있어요. 그중 하마무라는 친구가
했던 이야기가 떠올라요. 국립현대미술관 서울관은 휠체어
경사로가 저 멀리 돌아가게 되어 있다는 거예요. 바로 들어갈
수 있는 게 아니라 비장애인들과는 다른 길로 돌아가게. 사실

많은 경우가 그렇죠. 하마무는 그것이 너무 화가 났다고
해요. 원정 님의 이야기와 비슷한 맥락 같아요. 그냥 같이
갈 수 있게 처음부터 지었으면 얼마나 좋았을까 싶은데,
휠체어 이동 경로나 장애인을 중심에 놓고 건물을 설계하지
않았으니 그런 일이 일어나는 거죠. 그저 '배리어프리
해줬으니 됐지?' 하는 식. 사실 좀 이상한 거잖아요? 제가
여성이라는 이유로 저쪽 쪽문으로 돌아서 들어가야
한다고 하면.

백구

저는 배리어프리라는 말이 무중력상태에 있는 것 같다고
생각해요. 배리어와 벽이 사라지면 마치 모든 문제가
해결되는 것처럼. 굉장히 관공서 같은 방식이다. (웃음)
'경사로? 오케이 됐어. 그러면 이제부터 모든 차별은
사라진 거야' 이런 식. 저희가 '배리어프리'라는 말 대신
'장벽(barrier)'을 '사유한다(conscious)'는 뜻의 '배리어
컨셔스'라는 말을 자주 쓰는데, 개별성에 대한 인식이 아닐까
하는 생각이 들더라구요. 저는 노들장애인야학에 가고
나서부터는 왜 이곳의 학생들을 사람들이 발달장애인이라고
하지? 하는 의아함이 들곤 해요. 나한테는 장애인이기
이전에 그냥 개별적인 존재예요. 언어장애가 있어서 카톡
이모티콘으로로만 소통하는 사람, 머리에 핀을 아주 예쁘게
꽂고 다니는 사람인 거죠. 개별성들을 인식하는 과정 안에서
그 개별성들이 펼쳐졌을 때의 즐거움을 우리는 경험했고,
그 경험들이 사회 곳곳에서 펼쳐졌을 때 모여지는 어떤
지형들에 저도 관심이 있고, 원정 님 유선 님도 관심이 있기
때문에 이 일을 한다고 저는 생각해요. 다양성들이 모여

서울시립 남서울미술관 시설 정보접근성 워크숍(디아나랩, 2020)

있는 모습. 그 지점이 우리가 생각하는
차별없는가게가 아닐까. 우리가
차별없는가게에 대해 이야기하고 나면
사람들은 엄청 세련된 프로젝트라고
생각하는 경우가 있어요. 그렇지만
차별없는가게는 일상의 공간에서 차이와 다름을 가진
존재들이 편안하게 살아가는 생활을 위한 프로젝트입니다.
경사로가 있어 자연스럽게 휠체어도 유아차도 동물도 좀
다르게 보이는 사람도 드나드는 일상적인 풍경인 거죠.

원정

'어려운 일일 텐데 왜 이 일을 하시느냐'고 질문받을 때가
가끔씩 있어요. 뭐, 무거운 일일 수도 있죠. 책임감도
필요하고. 그런데 또 재미있어요. 사람을 만날 때 사람마다
소통 방식이 다르다는 것, 그 다양한 스펙트럼을 쌓아가는
일이 재미있어요.

유선

어쩌면 우리에게도 너무 필요한 부분이기에 계속하고 있는
것 같아요. 우리 안에도 소수자 정체성이 있고, 빈곤에 대한
감각이 있기도 하고요. 내가 상상한 공간에 내가 들어가
있는 풍경을 계속해서 생각해보게 되는 거예요. 이런 공간이
많으면 살기가 좀 더 쉬울 것 같고. 서울이라는 도시에서
이런 공간이 없다면? 상상하기 힘들죠. 매일 가지 않더라도
이런 공간이 어딘가에 있다는 것만으로도 큰 위안이
되잖아요. 그래서 프로젝트를 하면서 즐거웠어요.

　저는 작년에 아기를 낳았어요. 임신을 해보니 기형아

검사라는 게 있더라구요. 정확하게 말하자면 '다운증후군 선별 검사'예요. 미리 알아서 뭘 어떻게 하는가 싶었는데, 대부분 임신 중단을 결정한다더라고요. 개인의 사정은 모두 다르기 때문에 그 결정을 지지하지만, 어쨌든 저는 장애가 있어도 낳을 것이기에 검사를 안 했어요. 그래서 배가 막 불러왔을 때 노들장애인야학에 가서 그곳의 오랜 학생이자 교장샘이 된 분한테 "아기 낳아서 장애가 있으면 노들야학 데리고 올게~" 했는데 그런 소리 하지 말라고 하더라고요. 비장애인 중심으로 만들어진 세계에서 산다는 게 얼마나 힘든지 아니까 그랬을 텐데...... 또 저는 아기가 나중에 성별을 바꾸겠다고 하면 주변에 이야기를 들어줄 트랜스들도 있고, 또 호르몬치료가 필요하면 병원을 소개해줄 수도 있어요. 어쨌든 저는 주변에 이렇게 살아도 된다고, 괜찮다고 삶으로 증명하는 친구들이 있는 거잖아요. 다르지만 멋지게 사는 사람들을 알고 있다는 건 행운이죠. 그런데 이런 친구들이 주변에 없는 사람들이 훨씬 많을 거예요. 자신이나 가족의 소수성이 누군가에게는 세상이 무너지는 이유고 죽음을 선택할 이유라고 하면 너무 힘들잖아요. 그래서 이런 사람들이, 이런 사회 분위기가, 이런 문화가 훨씬 많아지면 좋겠어요. 소수자여도 잘살 수 있다는 걸 알려주는 주변 존재들이 많아지면 좋겠어요.

재영

이렇게 자신의 정체성을 지지해주는 양육자가 있으면 그 아이는 얼마나 자신의 결정을 존중받으며 살아갈 수 있을까. 그렇지 않은 사회를 계속 살아왔기 때문에 우리는 되게 이단아 같고 실패자 같은 느낌을 강요받으며

살아왔는데…… 아이가 장애가 있거나 성정체성 때문에 고민한다면 데려갈 수 있는 커뮤니티가 있고, 학교가 있고, 이런 게 정말 차별 없는 사회가 아닐까 싶네요.

모두를 배려한 디자인하기

재영

디자인에 대해 질문할게요. '스투키 스튜디오'와 함께 하셨는데, 어떻게 제안하고 방향을 설정했는지 이야기를 해주시겠어요?

유선

일단 이곳이 차별없는가게임을 알 수 있는 여러 장치들이 필요했어요. '차별없는가게'라고 유리문에 붙일 수 있는 스티커, 포스터, 계산대 위에 올려둘 수 있는 모뉴먼트, 차별없는가게 지도 웹사이트, 그리고 가이드북. 웹과 가이드북에 들어갈 접근성 아이콘…… 디자인할 게 정말 많이 필요했는데, 굉장히 여러 관점에서 이 프로젝트를 바라볼 수 있는 디자이너가 필요했어요. 저희는 스투키 스튜디오 이외에 이걸 같이 할 수 있는 디자이너는 없겠다고 생각했죠. 왜냐하면 스투키 스튜디오는 장애에 대한 인식뿐 아니라 페미니즘적 관점, 퀴어와 난민, 빈곤 등에 대해서 아주 섬세하게 생각하고 디자인할 수 있는 사람들이었으니까요. 디자인을 하면서 스투키가 저희에게 기획 전반에 대한 의견을 주면 저희가 그걸 고치기도 하고, 또 저희가 클라이언트가 아닌 함께 프로젝트를 진행하는 사람으로서 디자인에 대한 의견을 드리면 그것을 반영해주기도 하셨죠. 서포터즈나 연구자, 활동가 등 다른

공간 접근성 아이콘

엘리베이터
엘리베이터가 있어
휠체어 진입이 가능함

장애인 화장실
턱이 없고 화장실에
장애인 편의시설이 있음

성중립 화장실
남성/여성으로 구분하지
않는 화장실이 있음

턱 없는 입구
입구에 턱이 없어
휠체어 진입이 가능함

고정식 경사로
경사로가 있어 휠체어가
가게 내부에 진입할 수 있음

이동식 경사로
턱이 있지만 이동식
경사로를 놓아 휠체어가
진입 가능함

정보 접근성 아이콘

음성 안내
직원이 메뉴를 안내하고
주문과 활동을 지원함

채식 메뉴 표기
고기, 달걀, 유제품, 꿀
등을 사용하지 않는
비건(vegan) 메뉴가 있음

점자 메뉴판
점자 메뉴판을 비치하고
평소에 치워놓지 않음

수어 가능
가게에 수어로 소통이
가능한 사람이 있음

AAC 메뉴판
발달장애, 언어장애가
있어도 보완대체의사소통
카드가 있음

문자 안내
요청시 문자로
대화하고 주문할 수
있게 안내하고 지원함

마음 접근성 아이콘

발달장애인 환영
지적 자폐 장애인을 신경
다양인으로서 동등히 대함

동물 동반 가능
동물과 함께 가게에
들어갈 수 있음

모든 연령 환영
나이가 적거나 많다고
무턱대고 차별하지 않음

유아차 동반 가능
가게 내부에 유아차와
함께 들어갈 수 있음

**피부색/출신지역
관련없이 환영**
피부색/인종/언어가
다르다고 유난하지 않음

LGBTQ+ 환영
어떤 성별을 사랑하든
다르게 대하지 않음

〈차별없는가게〉 접근성 아이콘(디자인: 스투키 스튜디오, 2019)

제주 〈차별없는가게〉 '애월리 다괴점' 경사로 공사 (사진: 주재훈)

소수자여도
잘살 수
있다는 걸
알려주는
주변 존재들이
더 많아지면
좋겠어요.

코ㅑ어자수소
수 널섵즘
늘 ㄴ러기있
느주ㅕ녈을
IO를ㅐ자좀 변주
뵈ㅣ저어념 ㅓㄱ
.요아있좋

참여자분들의 의견도 디자인에 많이 반영되었어요. 저희가
만든 것 중 작은 차별없는가게 모뉴먼트가 있는데요.
이건 스투키 스튜디오가 디자인하고, 아이디어를 구은정
작가님이 내주고, 제작은 김방주 작가님이 해주셨죠.
환경에 해를 가능한 한 덜 끼치는 재료인 석고로 만들어서
나중에 버려지더라도 흙으로 돌아갈 수 있게 했어요.
이렇게 계속해서 협업하면서 프로젝트가 모두의 힘으로
진행되었어요.

백구

'차별없는가게' 이름 자체가 너무 강렬하다보니 개별성이
모여 즐거운 공간을 상상하는 방식으로 디자인하자는
얘기를 많이 했어요. 공격받는 것처럼 느끼지 않으면서,
누구나 쉽게 들어올 수 있는 공간으로 만들려면 어떻게
해야 할까. '위 웰컴 올'이라는 디자인을 봤을 때 '이게 뭘까'
사람들이 호기심을 갖고 여기가 안전한 공간임을 느끼게
하려면 어떤 디자인을 만들어야 할지 함께 많이 고민했어요.
물리적 환경뿐 아니라 심리적으로 안전하게 느낄 환경을
만드는 법도 이야기를 많이 했네요.
 차별없는가게 로고 첫 시안은 경사로를 시각화해서
드러내는 디자인이었어요. 그러다 최종안에서는
차별없는가게가 일상의 공간에 씨앗으로 여기저기 심기는
것으로 결정되었죠. 내가 가고 싶은 공간, 함께 하고 싶은
공간, 소개하고 싶은 공간 등을 이미지적으로 풀고 싶었어요.
그리고 장애를 설명할 때 부정적 뉘앙스를 쓰지 않으려고
했어요. 청각장애를 아이콘으로 표시할 때 장애를 결핍이나
결여로 바라보고 사용되는 아이콘을 지우고, 다양성을

표시하는 방식의 디자인을 고민했죠. 발달장애를 어떻게
표현할지도 난제였어요. 화장실 표기도 성중립 화장실을
염두해두고 남여 이분법적 표기를 교란시킬 수 있는
방법을 모색했죠.

원정

스투키 스튜디오 분들이 발달장애 작가와 협업하거나, 장애
및 소수자성을 대변하는 단체와 디자인 작업했던 분들이라
차별없는가게 디자인을 실천하는 데 많은 도움을 주셨어요.
당시 새로운 디자인, 매체 형식으로 지도 웹사이트
제작이 스튜키 스튜디오나 저희에게나 어려운 일이었고,
같이 풀어나가면서 진행했어요. 특히 시각장애인이 접근할
수 있는 맵을 만들 때, 어떻게 접근해야 할지 막막했지만,
지도에 있는 데이터를 최대한 간결하게 텍스트로
풀어서 제공하는 식으로 진행했어요. 이렇게 매체와
디자인에 대한 태도와 지금 해볼 수 있는 방법을 이야기
나누면서 협업했어요.

백구

2019년 당시에는 접근성을 고려한 사이트들이 많지
않았어요. 대기업에서 인증받은 사이트를 제외하면요.
그래서 해외 사례 리서치를 많이 하고 논의를 거듭하며
만들었죠.
　　『차별없는가게 가이드북』을 만들 때 스튜키 스튜디오의
유미 님과 표지 그림에 대해 고민할 때 '차별없는가게가
일상에서 어떠한 풍경이면 좋겠는지' 많이 논의했어요.
본문은 최대한 글자 크기를 키우고, 편집자 님이 최대한

쉬운 말로 쓰려 노력했고요. 책 속에는 차별없는가게를 만들 수 있는 구체적 정보를 알려주는 부분이 있는데요. 경사로 높이와 각도, 휠체어가 들어갈 수 있는 책상의 높이, 점자 메뉴판을 만드는 방법 등 그런 정보들을 알기 쉽게 그리고자 했어요. 스투키 스튜디오에서 정말 고생을 많이 하셨죠.

원정

스투키 스튜디오 분들과 이 책의 독자에 대해 이야기를 많이 나눴어요. 점주 입장에서 어떤 정보가 필요한지, 필요한 부분을 쉽게 찾아 읽을 수 있는지 등을 중요하게 다뤘죠. 실제로 가게를 시작하거나 운영하는 분들이 차별없는가게에 대한 문의를 많이 주는 상황이었거든요. 책의 성격을 보여주는 제목을 정할 때도 이야기를 많이 나눴어요. 가이드북이라고 명명하기에는, 이걸 다 숙지한대도 차별은 어느 순간이든 일어날 수 있잖아요. 모든 방법을 다룰 수도 없고, 불완전성이 전제된 가이드북에 가깝다는 생각을 나눈 것이 기억나네요.

유선

가이드북은 차별없는가게가 지향하는 바를 온전히 다 실행할 수 없더라도 자신의 공간에 조금이라도 적용해볼 수 있도록 만들고 싶었어요. 그렇게 된다면 그 자체로도 의미 있지 않을까요? 제주 이외에는 아직 저희가 다른 지역에서 차별없는가게를 늘릴 생각이 없어요. 그렇지만 어쨌든 다른 지역에서 누구라도 이 책이 도움될 수 있다면 정말 기쁠 거예요.

재영

이렇게 유의미한 프로젝트를 계속 만들어오면서, 힘든 일도 많으셨을 거예요. 가능한 선에서 몇 가지 이야기해주실 수 있을까요?

백구

점주가 좋은 태도를 가지고, 의지가 있다면 방법을 같이 찾는 게 그리 어렵지는 않았어요. 그런데 어느 순간 저희가 조금씩 알려지면서, 저희 프로젝트를 스타트업 기업의 소재로 생각하시는 면이 있더라고요. '아이디어 좋다'는 이야기를 들었어요. 어느 순간 지원금 받기 좋은 주제처럼 보이고, 소재처럼 다뤄지고, 그런 부분이 힘 빠질 때가 있었어요. '아, 사람들은 이걸 이렇게도 생각할 수 있구나.'

유선

백구 님 이야기를 들으니 생각났어요. 비공식 제안이었는데, 포털 사이트 지도에 접근성 정도를 올리는 프로젝트를 하자는 이야기도 있었어요. 물론 우리 조건을 다 넣어줄 수는 없다고 하셨죠. 생각해보면 LGBTQ+를 환영하는 가게의 리스트는 그 자체로 테러의 대상이 될 수도 있거든요, 지금 한국 사회에서는. 몇몇 조건을 빼서 좀 더 알아보기 쉬운 방식으로 바꿔 프로젝트를 확장시켜보자는 제안은, 듣기만 해도 좀 힘든 일이었죠. 어떻게 휠체어 사용자는 먼저 신경쓰고 발달장애인, LGBTQ+는 나중에 생각하는 일이 가능하겠어요. 그걸 어떻게 차별없는가게로 불러요.

　　아무튼 확장 가능성에 대해 묻는 사람들이 많았는데, 저희는 확장할 생각이 없다고 했어요. 그런 이야기를 들을 때

'보틀팩토리' 입구 경사로

'카페 여름' 입구 경사로

힘이 빠지지는 않았어요. 왜냐하면 안 할 거니까.(웃음)
그런데 기분은 좀 나쁘더라고요. 우리는 확장 가능성이 없기
때문에 계속하지 못할 거라는 이야기도 많이 들었는데, 이런
상황에서라면 우리는 프로젝트를 키울 생각이 전혀 없어요.
두세 개라도 작은 가게들을 계속 모델처럼 유지하는 것이
차라리 나았죠. 지금 이 조건 그대로 확장이 가능하면 정말
좋은 일이겠지만요.

<div align="center">

백구

</div>

그 정도가 되려면 사회가 완전히 바뀌어야겠죠.

<div align="center">

유선

</div>

생각해보니 저희가 자문을 해줬던 청년 관련 프로젝트 팀이
한마디 논의도 없이 저희 몰래 프로젝트를 따라 한 일도
있었어요. 저희가 항의를 했더니, '차별없는가게라는 건 좋은
일이니까 누구나 하도록 해야 하는 거 아니냐'고 이야기를
하더라고요. 가장 기분이 좋지 않았던 지점은, 그분들이
비슷한 프로젝트를 하면서 저희 차별없는가게 조건에서
몇 가지를 뺐더라고요. 급하게 해서 그랬던 것 같은데 그런
방식은 정말 좋지 않다고 생각했어요. 저희가 상표권 등록을
해두었는데요. 차별없는가게라는 개념을 저희 소유로
유지하려고 등록한 게 아니라, 이 조건에서 하나라도
물러서서 비슷한 프로젝트를 하는 일을 막으려고 한 거예요.
물론 디자인이나 아이디어에 대한 저작권은 아주 중요하죠.
그런데 그것보다 더 중요한 건 어떤 최소한의 조건들을
삭제한 채 그걸 차별없는가게로 부르는 걸 막는 일이에요.
왜 이런 소모적인 싸움을 해야 하나 중간에 너무 힘들어서

항의하기를 멈추었는데요, 아직까지 제대로 된 사과는 받지 못했어요. 받고 싶은 생각도 없고요.

차별 없는 사회란 나와 타인을 동등하게 생각하는 것
재영

차별없는가게와 협업한 많은 분들이 있을 거예요. 아마 지금도 스쳐가는 많은 이름과 얼굴들이 있을 텐데, 그분들에 대해서도 이야기해주세요.

원정

차별없는 가게 중 '보틀팩토리'가 떠올라요. 저희가 차별없는가게를 시작할 무렵 이것저것 처음 시도해볼 때 기꺼이 손을 잡아주셨어요. 차별없는가게에 대한 상이 인포숍카페별꼴 이외에 잘 없던 시기에 아주 멋지게 참여를 해주셨어요. 지금도 제가 보틀팩토리가 있는 동네에 살고 있는데, 손님들이 경사로와 공간을 어떻게 이용하는지 계속 지켜볼 수 있어서 좋아요.

유선

저는 참여한 분들이 다 생각나요. 처음 프로젝트 매니저를 해주었던 정유희, 박소윤. 제주 차별없는가게 프로젝트 매니저 최혜영. 그리고 서울과 제주의 서포터즈분들. 연구와 집필을 해주셨던 성연주 선생님. 영어 번역을 해주었던 최순영. 또 전시를 해주셨던 분들...... 점주분들 중에서는 얼마 전 문을 닫은 '조이스 팔라펠'이 생각나요. 문을 닫게 되었다고 연락을 주셨는데, 오히려 차별없는가게를 할 수 있어 고마웠다, 좋았다고 말씀해주시더라구요.

백구

지금 없어진 '카페 트랜스'도. 또 '카페 여름'도 참 고마운 곳이지요.

차별 없는 디자인을 위해 우리가 할 수 있는 일

재영

그럼 차별 없는 디자인을 위해 우리가, 그리고 이 사회가 함께 노력해야 되는 부분은 뭐라고 생각하시나요?

백구

예전에 잠깐 차별없는가게 중 한곳인 '들다방'에서 일했어요. 장애인과 비장애인이 동등하게 일하는 곳을 지향하는 가게죠. 그때 저마다의 시간과 속도로 일을 하고 존재하는 풍경에서 해방감을 느꼈어요. 조금 시끄럽고 불편하지만 그곳에선 즐거움이 더 많았어요. 각자의 모습 그대로 일하면서 편안하게 있을 수 있는 공간. 그런 차별 없는 공간과 사람들이 많아졌으면 좋겠어요.

　디자인은 '아름답게 꾸미는 것'이라기보다 '우리가 살아가는 환경을 어떻게 구성할 것인가'에 대한 태도에 가깝다고 생각해요. 차별 없는 디자인을 위한 엄격한 기준이 존재하고, 그 기준에 못 미치면 포기하는 것이 아니라는 것입니다. 그러니까 내 선에서 할 수 있는 작은 실천들을 나열하다보면 접근성을 갖춰나가게 되는 일이 많아요. 접근성은 방법론이기도 하지만, 누구와 함께 할 것인가에 대한 태도에 가깝습니다. 그것이 디자인과 연결된다고 생각해요. 누구를 염두해두고 어떻게 열어갈지 정하고 실천해보는 방법론으로 접근하면, 그것이 디자인이 아닐까 생각합니다.

유선

타인, 내가 도저히 용납할 수 없을 그런 사람이나 존재도
이 사회를 같이 사는 하나의 동등한 존재로 인정하는 마음이
필요한데, 서로 여유가 없다보니 그러기 어려운 사회가
되어가는 듯해요. 다들 스트레스로 가득차 있고 자신도 살기
힘든데, 너무 다른 존재까지 신경쓰기 힘든 거죠. 서울의
지하철에서 아기가 운다고 하면 요즘 사람들은 거의 대부분
짜증이나 화를 내잖아요. 나와 전혀 관련이 없고, 나는
그런 적이 없었다는 듯이. 그 사람이 아기였을 때 누군가
옆에서 그 울음을 포용해주고 잘 돌봐줬던 사람들이 있어
어른이 됐을 텐데 말이죠. '당장 나한테 너무 시끄러우니까
싫다' '나의 출근길을 방해하기 때문에 싫다' '나를 방해하는
저 장애인들의 시위는 있을 수 없다'는 '어서 시설에
수용시켜 보이지 않게 하고 싶다'는 마음으로 이어지죠. 그런
마음은 여유 없음에서 비롯돼요. 그래서 차별 없는 디자인을
위해 우리 사회가 함께 노력해야 되는 부분은, 이 스트레스로
가득찬 사회를 어떻게 할 것인지 함께 고민하고 여유를
되찾는 것이라 생각해요.

원정

차별 없는 디자인하기. 물리적으로 무언가 갖춰야 된다는
의식보다, 다정하게 말 걸 수 있고 소통할 수 있는 방법이
고려된 디자인이 아닐까요. '다정함'. 저는 다정함을
많이 생각해요.

『차별 없는 디자인하기』는 디자인에 관한 책이다. 언뜻
디자인보다는 액티비즘에 대한 이야기를 다루는 듯하나,
분명 이 책은 디자인을 말하고 있다. 지난 몇 년 동안
한국에서 벌어진 디자인 액티비즘의 현장은 어느 때보다도
창의적이고 투쟁적이었다. 이 책은 인간과 비인간, 연대와
평등, 퀴어와 이인, 재난과 도시, 장애와 차별 영역의
중심에서 디자인 무브먼트를 만들어낸 이들에 관한
기록이다. 디자인은 전적으로 사회적이다. 디자인은 소통의
언어를 생산하고, 시대와 역사를 투명하게 담는 그릇이어야
한다. 노먼 포터가 말했듯 디자이너는 "사람들에 의한,
사람들을 위한 사람"이다. 그러므로 디자이너는 공동체를
위해 행동할 자질을 부여받는다. 디자이너는 더 나은 삶을
지향하고 모든 영역에서 발생하는 처참한 차별을 제대로
인식해야 한다.

　　예술과 산업의 터전이었던 청계천·을지로 지역
재개발을 반대하는 시위 현장에 디자이너와 예술가들이
저마다 만든 포스터를 들고서 자신들만의 방식으로
행진했다. 코로나19도 막지 못한 온라인 퀴퍼에는 총
8만 6천 명이 모여 "우리는 없던 길도 만들지!"를 외치며
함께 걸었다. 수족관에 갇힌 제돌이와 비봉이를 구한
수많은 피켓은 돌고래 쇼를 보러 가던 발걸음들을 돌이켜
"언니 덕분에" 처음으로 비인간과 연대하는 마음을
이어나갔다. 한글 최초로 색을 입은 서체는 성소수자의

프라이드 행렬을 넘어 한국의 수많은 인권 현장에서 차별과
혐오에 맞서 당당하고 명랑하게 동행한다. 모두를 환영하는
가게 앞 경사로는 장애인과 비장애인을 잇는 마음의 다리가
되어 더욱 다양한 소수자들을 비추는 평등의 세계를
상상하게 만들었다.

　　인터뷰를 마치고 작업실로 돌아오던 그날은
이상기후라며 많은 비가 내렸는데, 이윽고 빗방울이
잦아들더니 보랏빛 구름떼 사이로 선명한 무지개가
그려졌다. 자연에서 본 자연스럽지 않은 이상현상이었다.
여전히 우리는 이상한 차별과 혐오의 대한민국을 살고 있다.
'장애인 인권 중요하지만, 시위를 꼭 출근시간대에 해야 해?'
'차별은 반대하지만, 퀴어 축제를 꼭 사람들 보는 데서 해야
해?' '아이는 좋아하지만, 노 키즈 존인 것 몰라?' 그렇게
살아가도 아무렇지 않은 이상한 사회 말이다.

　　분명한 것은, 평등은 용기를 딛고 온다. 일상 속 차별의
난반사 사이에서 선명히 무지개를 띄운 다섯 팀의 궤적은,
현재를 살아가는 이들에게 용기의 다리가 될 것이다. 우리는
다정한 연대 속에서 서로의 존재로 인해 나아갈 힘과 사랑을
배웠고, 평등한 사회를 디자인하기 위해 없던 길도 만들었던
이들의 이야기에서 의미를 발견하게 된다. 이 책이 읽힐
가까운 미래의 어느 날, 과거의 이들은 '차별금지법도 없던
세상에서 힘겹게도 살았구나' 가볍게 한숨을 내뱉는 순간이
오길 바란다.

　　모두를 위한 우리의 행진은 계속될 것이다. 우리는
이 행진에 동행할 더 많은 길벗을 만나고 싶다. 각자의
방식으로 세상을 더 유의미하게 디자인할 동료이자 친구를.

길벗체

한글 최초로 전면 색상을 도입한
완성형 서체. 1978년 무지개 깃발을
처음 디자인한 길버트 베이커를 기리는
영문 서체 길버트체의 한글 버전으로
시작되었지만, 무지개색뿐 아니라
트랜스젠더, 바이섹슈얼 컬러의 자족을
더 만들어 원작을 뛰어넘는 완성도를
갖추었다. 2020년 비온뒤무지개재단과
474명의 공동 제작자가 제작하고, 책임
개발자 숲(배성우)과 제람(강영훈) 채지연,
김수현, 김민정, 임혜은, 강주연, 신예림이
공동 개발했다. 비온뒤무지개재단
웹사이트에서 무료로 다운받을 수 있다.

제람(강영훈)

예술/출판 기획자이자 교육자, 연구자
그리고 그래픽 디자이너. 누구나
'자기답게' 존재할 수 있는, 물리적이면서
관계적인 '안전한 공간'을 만들고 넓히는
작업과 활동을 지속해왔다. 구체적인
실천으로 청소노동자, 성소수자 군인,
난민, 여성, 농인, 미등록 이주민 등의
이야기를 설치미술, 영상, 디지털 서체,
공동체 여행, 팝업 다방, 숙박형 전시,
출판, 강연, 워크숍, 음악 감상회 등 다양한
매체와 형식으로 조명했다.

숲(배성우)

서체 디자이너. 우리 사회에 필요한
목소리를 내는 작업을 '서체'라는
매개로 하고 있다. 조용하고 단정한
버들체(2020), 농인과 청인 사이의 소통을
돕는 서체 핑폰 Finger Font(2018),
다양한 이들의 삶과 정체성을 응원하는
길벗체(2020) 등 사회적 의미를 담은 한글
서체를 만들었다. 최근에는 잉크를 아끼는
서체 물푸레를 그리고 있다. 현재 주식회사
산돌에서 서체 디자이너로 일하고 있다.

핫핑크돌핀스

2011년부터 돌고래 해방 운동을 이어오고
있는 해양 환경단체. 예술과 시위 그리고
교육을 통해 인간중심주의에 균열을
내고 있다.

돌고래

2011년 여름부터 사람들로부터 '돌고래'로
불리며 바다와 그곳에 사는 존재들이
처한 알려온 환경운동가. 2018년부터
남방큰돌고래들의 주요서식처인
제주 서쪽바다에서 살아가며, 비인간
존재들과의 공존을 위해 비건 생활방식을
실천하고 있다.

스투키 스튜디오

2016년, 정보를 모으고 이해하기 쉽게
정리하여 내보이는 것을 좋아하는
두 사람이 모여 시작한 스튜디오. 스튜디오
이름은 물이 거의 없는 환경에서도
잘 자라며, 심지어 공기정화까지 해내는
다육식물 '스투키'에서 따왔다. 스튜디오
초기에는 자체 프로젝트로 월경과 월경컵
정보를 모으고 정리해서 웹사이트, 책,
전시, 공간 운영 등 다양한 방법으로
전달했다. 이후 '온라인 퀴어퍼레이드'
작업에 참여한 것을 계기로 다양한
파트너와 협업하며 사용자 참여형
웹사이트를 제작하는 작업을 주로 한다.
연대를 실천하면서도 스튜디오 운영이
지속될 수 있는 방법을 고민하고 있다.

정유미

'스투키 스튜디오'의 공동 운영자.
인쇄물, 웹 디자인 및 데이터 시각화
작업을 주로 한다. 개인의 선택권에 관심이
많으며, 자본의 논리에 의해 주목받지
못하는 정보를 생산하는 작업을 좋아한다.
월경컵을 사용해본 후로 편리함에
화들짝 놀라, 책 『안녕, 월경컵』, 『안녕,
페미사이클』(2018)을 집필하고, 월경컵
전시/상담/피팅을 하는 공간 '안녕, 월경컵
팝업스토어'를 2년간 운영했다. 성평등
강사 이수를 받았고 종종 월경 교육
강사로 출몰하기도.

김태경

'스투키 스튜디오'의 공동 운영자.
스튜디오에서는 기획과 개발 작업을
주로 하고 있으며, 〈차별없는가게〉
웹사이트(2019), 〈온라인 퀴어퍼레이드〉

웹사이트(2020-2023), 〈공간학교WWA〉(2021) 웹사이트를 개발했다. 일을 할 때 기획부터 참여하는 것을 선호하며, 작업 과정을 문서로 정리하는 데 많은 시간을 보내는 편이다.

리슨투더시티

한국의 과도한 개발과 환경적 사회적 무책임, 문화적 다양성 파괴에 대한 문제의식 속에서 2009년 활동을 시작한 예술인 연구 활동가 콜렉티브. 도시문제를 중심으로 저항의 현장에 함께하면서 전시 및 출판, 다큐멘터리 제작 등 각종 프로젝트를 이어오고 있다.

박은선

리슨투더시티 디렉터. 미술과 도시공학을 공부했다. 현재 서울과학기술대학교 IT정책대학원 연구교수로 재직하며 도시, 재난, 탈식민 등 다양한 분야의 연구를 진행하고 있다. 내성천 친구들, 청계천을지로보존연대, 을지OB베어 공동대책위 등에서 활동 중이다.

다이애나랩

사회적 소수자와 함께하는 표현을 연구하고 실행하는 그룹. 미디어아트, 사운드아트, 텍스타일, 사진, 영상 등 개인 작업을 하는 다양한 사람들이 모여 만든 콜렉티브로 물리적인 공간부터 순간, 보이지 않는 공기까지 전체를 섬세하게 만드는 작업을 해오고 있다. 공공예술 프로젝트 〈차별없는가게〉(2018-), 〈퍼레이드진진진〉(2019), 〈환대의 조각들〉(2020-2021), 〈배리어컨셔스를 위한 조각들〉(2022-)을 기획했다.

유선

노들장애인야학 낮수업 교사이지만 한 번도 교사라고 생각해본 적은 없다. 가르칠 수도 없고 가르치기도 싫지만 어쩔 수 없이 생기는 비장애인 교사의 권위에 대해 생각한다. 인포숍카페별꼴의 매니저 7인 중 1명이며, 3명으로 구성된 다이애나랩에서 33.3%의 일을 맡고 있다.

백구

사람과 공간의 관계에 대해 풀어내는 미술작가이자 연결되는 만큼 거리 둘 수 있는, 지치지 않고 함께 하는 방식에 대해 고민하는 노동자. 중심보다 주변부를 좋아하고 미끄러짐으로써 넓어지려 노력한다.

원정

사물, 매체, 상황, 그리고 리듬을 만들어 관계를 엮는 작업자.

이재영

6699프레스를 운영하는 그래픽 디자이너. 6699프레스는 그래픽 디자인 스튜디오이자 출판사로, 2012년부터 기업, 미술관, 출판사, 예술가, 시각 문화 전반의 다양한 그래픽 디자인 협업을 지속하고 있다. 『1-14』(2022)로 '2023 한국에서 가장 아름다운 책'에 선정되었으며, 『서울의 목욕탕』(2018), 『한국, 여성, 그래픽 디자이너 11』(2016), 『우리는 서울에 산다』(2012) 등을 기획 및 출판했다. 현재 대학에서 타이포그래피와 북 디자인을 가르친다.

오하나

출판노동자. 출판사에서 문학서를 편집했고, 나와서도 영화비평 잡지 『FILO』(2018-) 등을 여전히 편집한다. 책 『통치성과 '자유'』(2011), 『인구·여론·가족』(2019) 등을 우리말로 옮겼다. 그 외 동두천 여성의 생애사 구술을 돕고, 어린이를 위한 홉스의 리바이어던 해설서를 썼으며, 시민단체 지원센터에서 교육과 조사 업무를 책임지기도 했다. 지금은 노들장애인야학 급식소에서 중증장애인의 노동을 지원하며 발달장애인이 읽기 쉬운 글 다듬기를 여러모로 시도 중이다.

차별 없는 디자인하기

| 초판 1쇄 | 2023년 11월 11일 |

기획	6699press·다이애나랩
글	이재영·유선
말	길벗체(제람 강영훈·숲 배성우)
	핫핑크돌핀스(돌고래 황현진)
	스투키 스튜디오(정유미·김태경)
	리슨투더시티(박은선)
	다이애나랩(백구·원정·유선)
편집	오하나
디자인	이재영
도움	이지수
제작	6699press·다이애나랩

인쇄	문성인쇄
후원	한국문화예술위원회
ISBN	979-11-89608-12-5 (03650)
값	26,000원

6699press
출판등록 2012년 11월 11일
서울시 마포구 월드컵북로 66 301호
6699press@gmail.com
6699press.kr

Printed in Korea.

6699PRESS